# 已讀‧回嗎？

——二三七封攝影往復對話，是孤單也是狂歡

攝影‧文字／陳建維

# 自序

　　早期照相這件事像是個儀式，從慎選底片種類、拍照、進暗房、然後看到照片後，生氣自己不知道拍些什麼很浪費底片！到後來有了先進的手機，軟體取代了儀式，照片編輯 APP 後，咻一下就傳遞出去。這不過是二十年的光陰，卻像更新了好幾個摩登時代。但是，人與人的關係之間反而保持了奇妙的空間、距離與溫度。

　　多年來拍過許多身邊親近朋友的日常生活片段，都是扎扎實實的相處，這些畫面像是一封封不完美的訊息。有的是莫名其妙吵了架多年不聯絡的，有的是生命中三不五時出現，始終在身邊的伙伴，更有以為是開心的畫面，卻是傷心的開始或者剛好相反。照片與彼此關係始終微妙。這裡面，有孤單與狂歡、傷害與重生、心動與懷疑、執著與告別……這些圍繞我們之間的關係，無論鹹淡，都是一段段真實存在的美好，我也只是靜靜地按下快門。

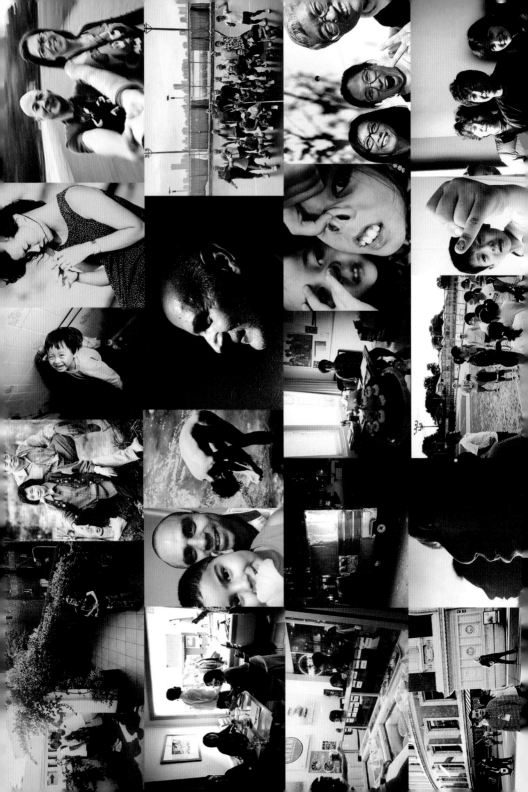

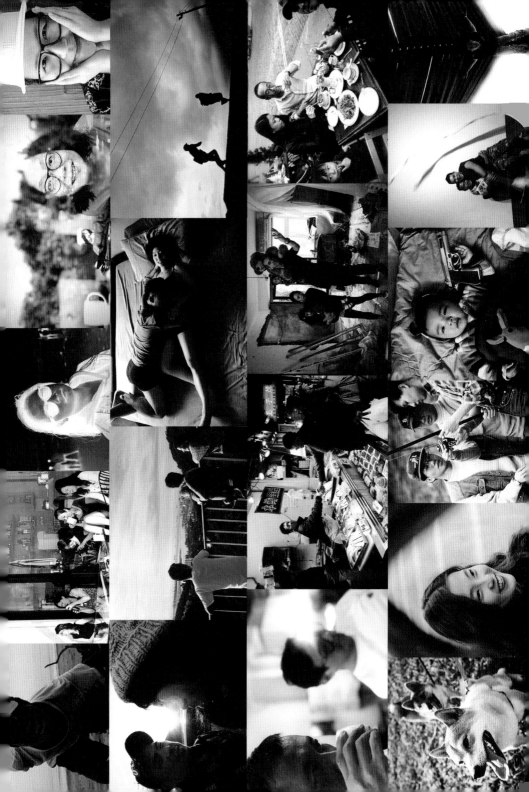

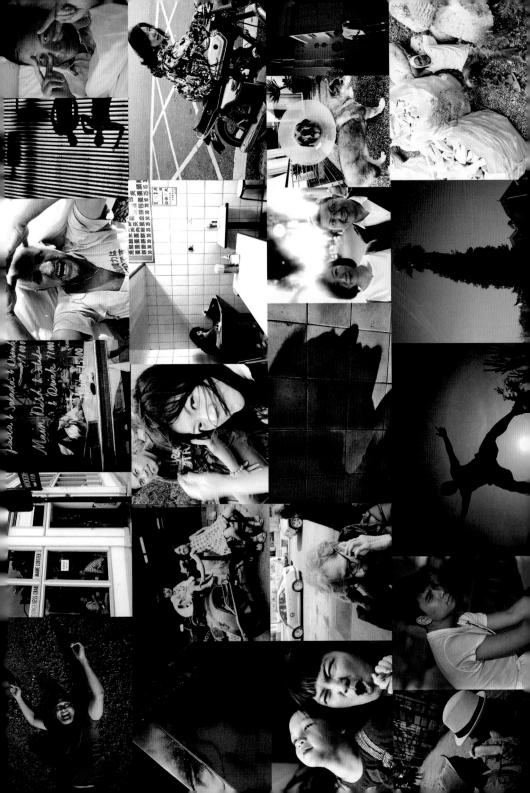

# 敬歲月無敵！好酒在這！

倪婉萍・李家欣・芳婷・張德齡・心怡・Timm Wu・李宗盛・慧君・Victor・楊格・楊羲・麗姐・姐夫・蔡媽媽・劉大強・劉培華・男小乖・麥可・蕭菁陽・瘦肉仙女・恬恬・棠棠・償償・易集齊・伍冠諺・Albert・呆大衛・阿尼・國問・薛錦・湘芸・茱凱・冠霖・陳明章・花猴・謝淑薇・黃裕翔・Sandy・巴奈・那布・小孟・馬躍・Alex・David・李焯雄・恬欣・阿乾・Tina・Stacy・小蟲・謝芝芬・泓宇・Mac chew・愛珍・欣慧・Aji・Eddie・John・余光照・Joe・Nick・Eleri・Tatiana・黃文姝・蒼曜・Luke・阿源・Vivin・廷均・白安・玫蒨・Ken・強納生・Andre・喬治・卡柏・海偉・志哥・小柯・肯尼・劍菁・潘姐・張家齊・小菜・阿同・川川・安東尼・蘋果・派翠克・Tiger・游辰希・丁小乖・大雄・阿龍・阿萬・Inchan・Jennifer・楊美秀・Joanna・銘哥大隊長・梁先生・千慧・雪華・漢生・關哥・詹姊・愛麗絲・李安蕾・陳玉慧・任姐・莫愁・Timm・阿泓・阿睿・Seb・Keith・Eddy・安迪・董根・小D・小興・Casper・Jason・琪琪・威姐・虎妹・詹詹・小瑜・婷婷・丁松青・飛鼠・努祖天佩尼瑪仁波切・潘潘・陳文龍・一月・Lori・凡妮莎・昇哥・小毛・小布・Ruby・阿凱・趙雅芬・游醫生・吉米・Alen・Elson・Eric・Tony・春方・史黛拉・Kool・曹林芝宇・瑋婷・敏聰・美惠・瓊安・Ngiam・寶旭・Faye・simon・阿國・曉寧・Karin・何曉玫・林伯杰・陳世斌・星月・福裕・東尼・昭平・大成・Nelly・阿寶・鵬鵬・Rani・翰哥・布蘭達・Eva・何冠生・stone・Kitty・王均・王瓊英・王冠瑞玲・杜政哲・馮詩雅・阿東・羅傑・Adam・盧卡・小顏・阿仁・小蘇・泰瑞・建煒・小鄧・有姐・小平・銘姐・猴子・小芬・一郎・Kiro・Kuro・裕民・亞歷克斯・Jackie・Happy・Fred・王興・Fion・Harry・K.Y・靜宜……

一九九七台北

　　我家是開西藥房的，店名叫做建東西藥房。國小的時候我在藥房的帳櫃裡總共偷過三次錢，就為了去打電動，每一次都被剛買菜回來的媽媽當場活逮。國中的時候忘記了是哪個同學，取笑我家藥房叫賤東西……藥房，還在我課本裡偷偷寫下陳建維，卑賤又低微。多年後我哥接手父業，把店名改為建東大藥局，我每次看到新招牌，都會很開心！而小白是從小自己跑來的小狗，我們一直把他養到很老很老，老到有一天他出門後就忘了回家的路。

退伍沒多久每天還在閒晃，大概也寄了數十封履歷，有應徵攝影師的、有應徵廣告企畫的，但都做不到一個月。不過攝影師那個工作好像只做不到兩周，是雜誌社自己倒閉跟我無關，領了四千多元。

記得上班第一天老闆就派我一個人獨自前往富士山拍F1國際賽車大賽，第二天輾轉十幾個小時終於到了富士山頂，但半夜深山空無一人，也聯繫不到客戶來公車最末站接我，我還拿起相機朝四周深山空拍，因為怕萬一出事，希望有人從相機裡找到線索。另外還有個零工是因黃文姝學姐當時在長頸鹿美語工作，問我可不可以幫美語中心小朋友拍點活動照片，而認識了當時也幫長頸鹿打工接案的外國女孩Hope。她說想在離開台灣前留下紀錄，拍完後我們就再也沒有見過面。

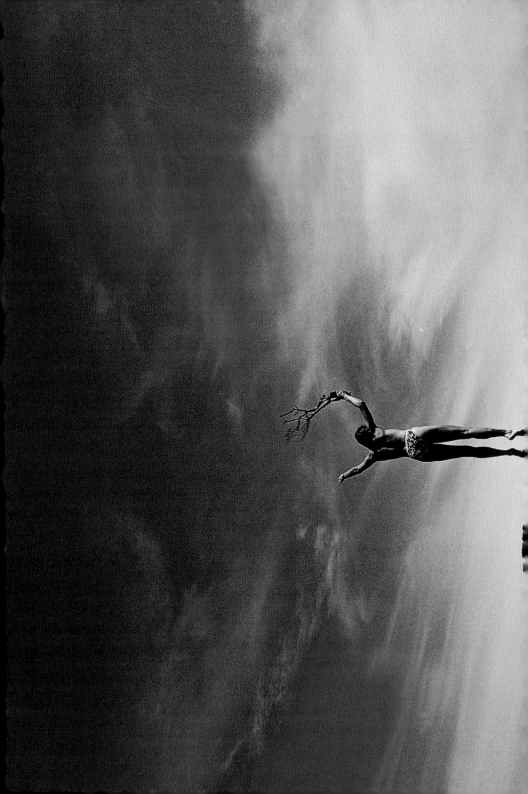

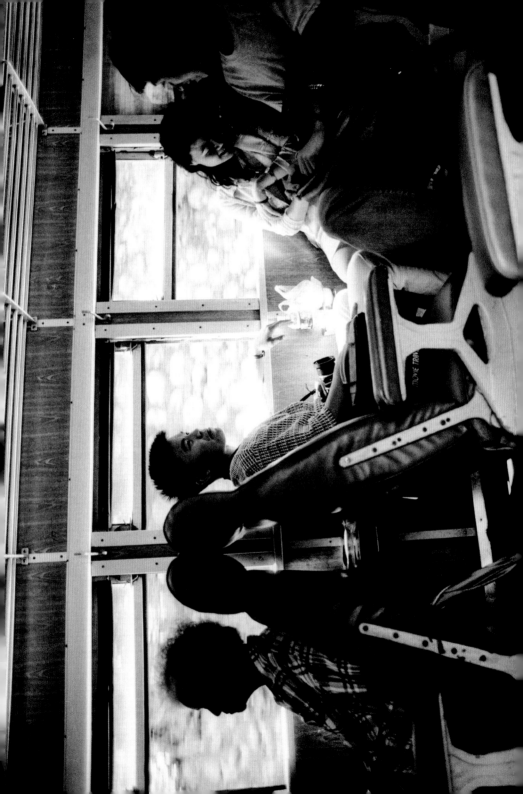

我們一起拍了一部一六釐米電影畢業製作，片名是「成年禮」，講男孩割包皮的故事。我演那個男孩。拍攝途中不知道誰惱怒女主角倪婉萍，氣得離開片場不演了。我還邊開著車邊搖下車窗求她回來拍完。深夜在景美暗巷，但她甩都不甩我。燈光師小毛打光打了老半天，最後沒得拍氣炸了。夜景光很難打耶，他應該是亂打吧？接著攝影師李家欣本也不拍了，臭罵她算老幾。留下可憐的導演徐功勤孤零零。我們真的是很幼稚的學生電影製作組。只有愛吵架跟自以為是逞強項！

好多年後，那個曾被攝影師李家欣蹂躪過著期末考作弊而死當的女主角，後來還跟影后歸亞蕾演過八點檔電視劇「四千金」，飾演彼此的情敵，並且念了好幾個戲劇美術碩博士，在美術圈嶄露實力。燈光師考上華航機師，現在是資深機長了。但他有點近視。攝影師在兩岸都開了廣告製作公司，並一路堅持是南無本師大自在王佛的保佑。超級虔誠。而導演入圍過有一年的金馬獎最佳原著劇本！但我覺得他最強的，竟是他的左手大拇指長得像極左腳大拇指。而且每次都愛展示炫耀給我們大笑！我呢，還在拍照。但並不是隨時隨地帶著相機拍的那種。我得要有點愛或被愛的感覺才會把照片拍得比較好。關於青春印記，我永遠溺愛。

倪婉萍：生命像流星一般轉瞬之間，慢慢的老去，淡淡的生活，細細的品味。

李家欣：希望大自在王佛與諸佛菩薩保佑大家！對了上次陪你去饒河街點惡你還欠我五百元。

徐功勤：你們還想看我的大拇指嗎？

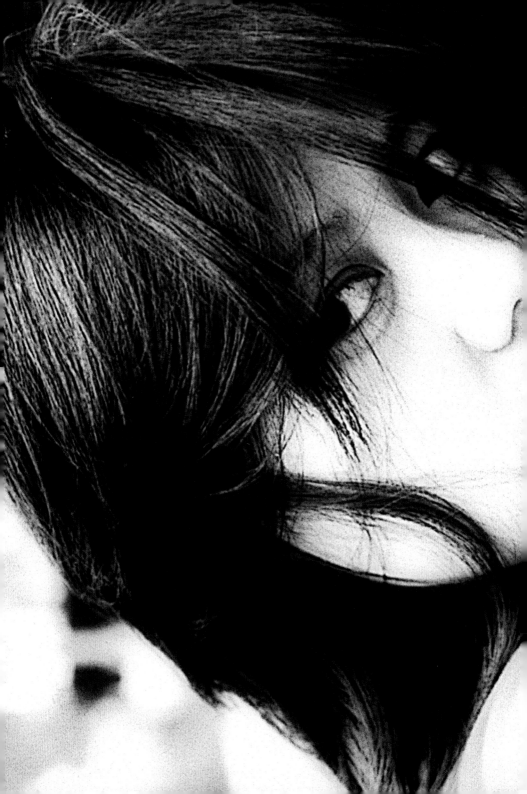

施芳婷是我大學最好的學長孫大成當時的女友，對她總有一份像是出於自家人般的情誼。即便多年不見，我一直覺得她長得好像當時有點紅的港星朱寶意。他們分手那年，我剛退伍沒多久，我不知道能做什麼，大成學長說我拍照可以拍一輩子，我一直記著，他失戀還不忘鼓勵沒有目標的我。二十年過後科技變得好發達，每個人的手機拍照隨隨便便也都是一輩子……

施：這張就是我人生巔峰了，我現在都兩個孩子的媽了，孫大成也兩個孩子啊！孫媽媽好嗎？

一九八東北角

我是在香港蘭桂坊認識莫禮圖的。當年香港和澳門回歸典禮，他負責舞台上許多重要的藝術與美術設計。他對中國文化著迷與琢磨之深，讓我歎為觀止。他說很喜歡台灣，一定要來台灣看看，更希望我能幫他拍些在台灣的照片。他相信我未來會是很棒的攝影師。沒想到就此愛上台灣一切，轉而來台定居與教書多年。他定居台灣反而我們幾乎沒什麼聯繫，可能他覺得台灣有趣的事情太多了吧！好多年後他傳來簡訊要離開亞洲回老家墨西哥，希望可以再見一面，但那封簡訊我過了幾個月才發現，電話打過去時已是空號。我從來沒去過墨西哥，但曾認識過一個才華洋溢的墨西哥藝術家。

一九九九澎湖望安

　　退伍滿兩年，我還是沒有找到能勝任的工作。某天傍晚，我也忘記是哪個朋友來電說曹瑞原導演的電視劇要開拍了，還找不到適合的演員。於是，我才剛運動完，全身邊邊就被抓去面試！導演只見我幾分鐘就要我下週跟劇組去澎湖一個月！聯合文學短篇小說首獎改編的劇本「鴿」，描寫澎湖兩兄弟的情誼，簡單動人但我真的演不來。當時應該有傷到導演的心吧？但我永遠記得連續幾個寒冷的夜晚，獅子座流星群來臨，大夥裹著棉被緊靠著躺在斜屋頂上，我許下至少一百個心願。二十年後我當然記不得願望實現了幾個，還是一個都沒有，可是，這是我年少時最棒的一個月，沒有煩惱的一個月！

　　阿翔：大家集合上屋頂了，來去看流星！
小阿宗：好黑喔！
　　阿翔：笨耶！黑才看得到流星啦！

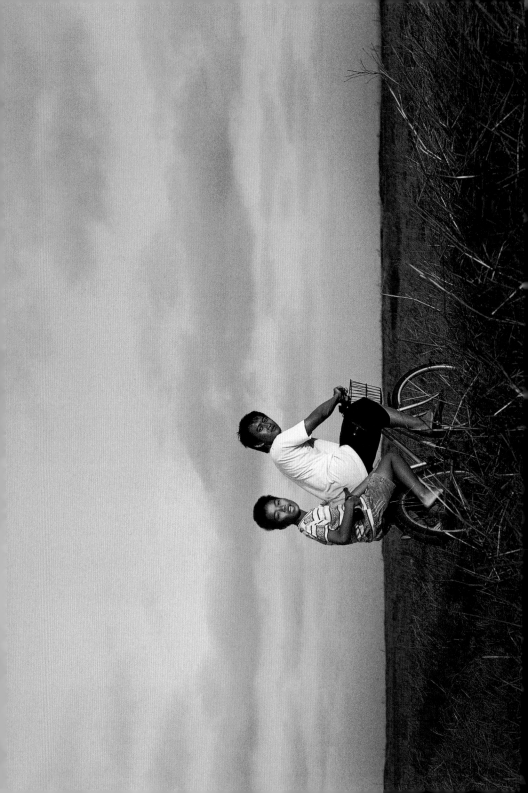

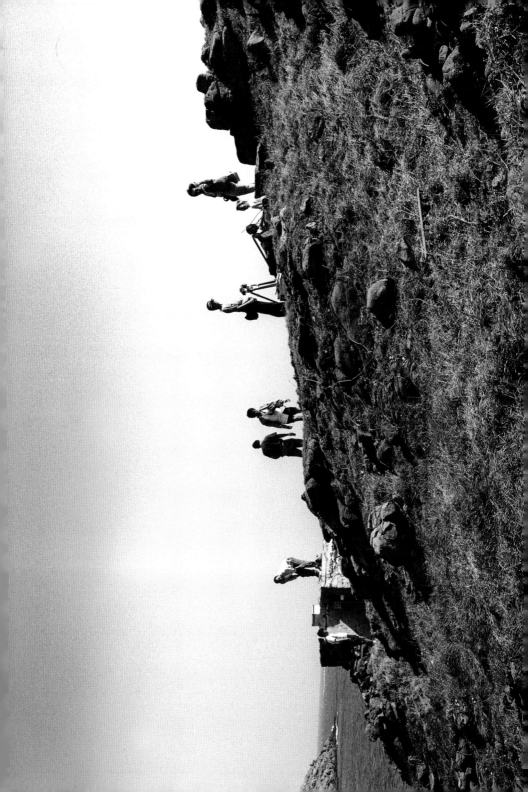

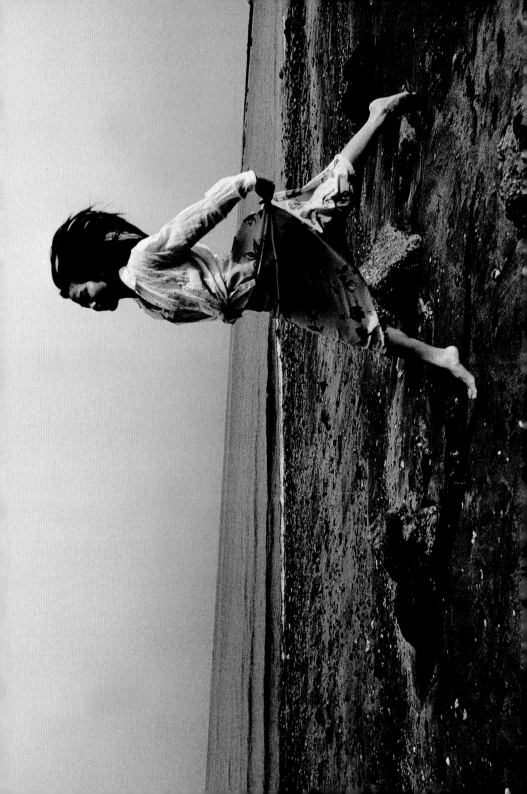

一九九東北角

　　張德齡小學時和我同坐一起，她都會在課桌上畫一條中線，警告我所有東西不能超出這條線。我好像記得她和楊慧如有一次下課時還問我最喜歡班上哪個女生，要我排名照順序說。長大後她找我拍了「花旗銀行李達夫信用卡」的照片，普卡代言人。

　　德齡：你是小時候第一個打電話到我家的男生耶！我爸接的，我爸聲音很有威嚴，你有嚇到嗎？

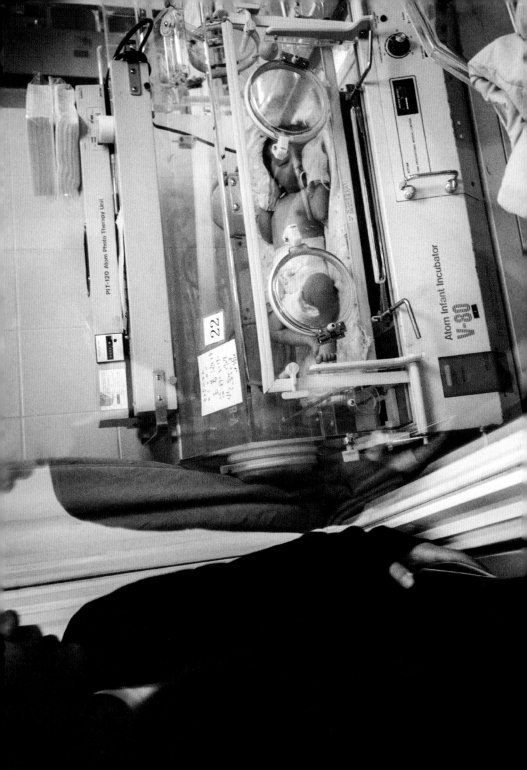

　　王若涵答應幫忙我首次攝影個展開幕的準備，但她卻在開幕前一刻緊急送院。那天是年輕的我首次展出一些自以為了不起的作品，卻也是王若涵最了不起的作品誕生。

　　我們很小的時候就認識，隨我當兵後短暫失聯。有一天，平常都在社區活動中心一起運動但並不算熟稔的大哥，說等下老婆會來找他，大家可以一起吃飯。沒多久出現的竟然是王若涵！我們都說太誇張。後來，大哥成為王若涵的前夫。多年後她現任老公李正帆發現，我們竟都曾經為同間銀行工作過。李正帆年輕時寫過那家銀行的廣告歌，王若涵少女時錄過那家銀行最重要的語音系統，而我退伍後拍過那間銀行的廣告。

　　我跟她的他與他，關係不簡單。

　　王若涵：一九九一年夏，十六歲的我在你打工的六品小館認識十八歲的你，而且居然跟我同月同日生。就這樣二十八年過去了，我們依舊是一年通兩次電話，但一見面就聊不停的朋友。你講話有種隔壁鄰居的親切，我就是在虧你，有時更是直接到讓我想挖地洞。你經歷了我的學生時期、戀愛時期、第一段婚姻、生小孩時的混亂、離婚、新事業與我幸福的第二段婚姻。你似乎不常出現，但又一直都在，也許這就是你的專長——觀察。我從沒說過你好話，但我內心無比欣賞你。我那討厭的兒子看到自己剛出生的固樣，叫我跟你說：「沒什麼！現在的我，長得帥不用愁！」謝謝你的存在，老友！

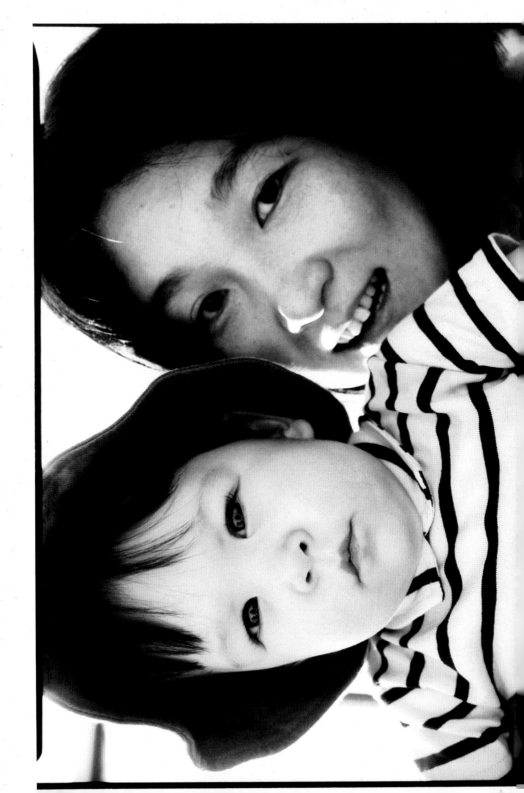

　　我再次見到Cindy與其女兒FIFI，竟是十多年後了，而且Cindy的黑髮已變成滿頭白髮。我也沒想到她竟然能做好一個媽媽的角色，因為我只記得我們年輕時候在舞廳都很瘋顛！但我想她生命一定也承受不少壓力，因為她有個了不起的母親王效蘭女士，而且她跟她母親神情十分相似。她說還好我拍的照片很溫和，因為謝春德都會想把她吊綁起來拍照，她會嚇破膽。看到年輕時候拍的照片，我就會想起我們各別經歷過的青春叛逆與不羈愛戀，其實也是生猛。

　　Cindy：二十年前是我抱著FIFI，現在你可以拍一張FIFI抱著我的了。

　凱渥的瘋狂秀導Timm把我引薦給李焯雄，李焯雄看完我的作品後讓我見了李宗盛，就幾分鐘。

　Timm說我剛進凱渥時幫他拍了很多照片，還有躺在地上拍的，但我一點印象也沒有。我身邊留下來的只有這張手工放大照片，沒有底片。十多年後這位瘋狂的秀導說，信主後他無師自通開始作畫，他也不敢相信，所有的靈感來源竟來自於上天細微聲音的耳語。我很幸運，年輕時候莫名其妙就見了很多特別的藝術家，同時他們也看見我。

　Timm：從你的攝影看見未來的我。

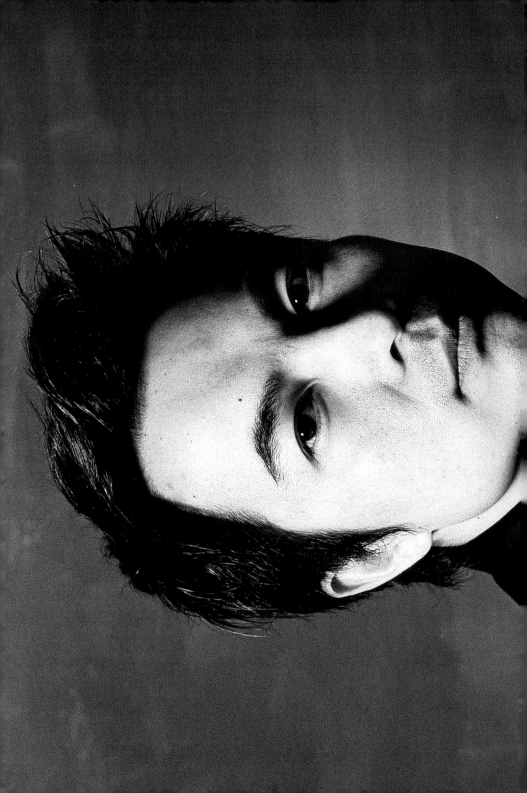

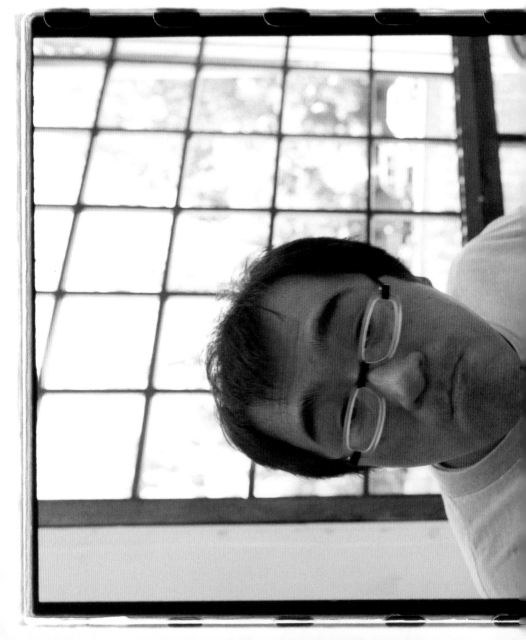

　　這是我第一次和李宗盛大哥去北京，親自見識了好幾萬觀眾的工體演出。那時他四十出頭我二十幾，誰也沒有想到經過那麼久，他愈唱愈遠，我的相機愈拿愈小，而彼此還是很靠近。他老是說我又帶著傻瓜相機招搖撞騙，其實從一起去北京那刻，我知道我都快樂做自己，也享受每一片刻。

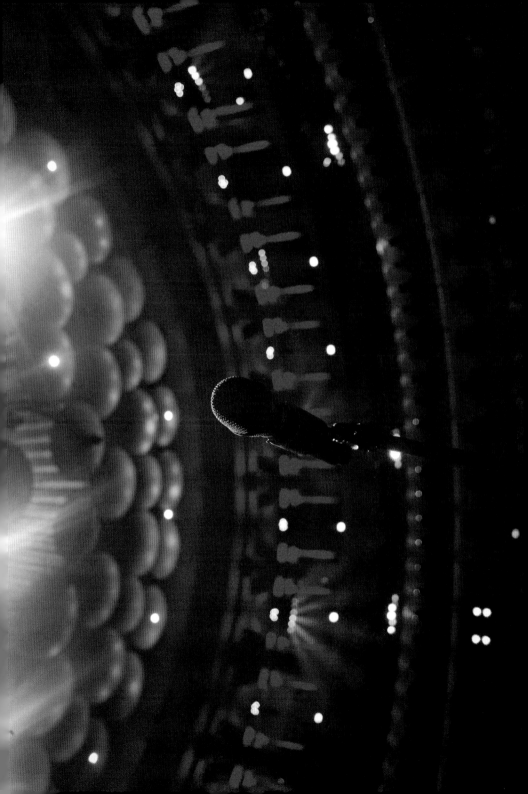

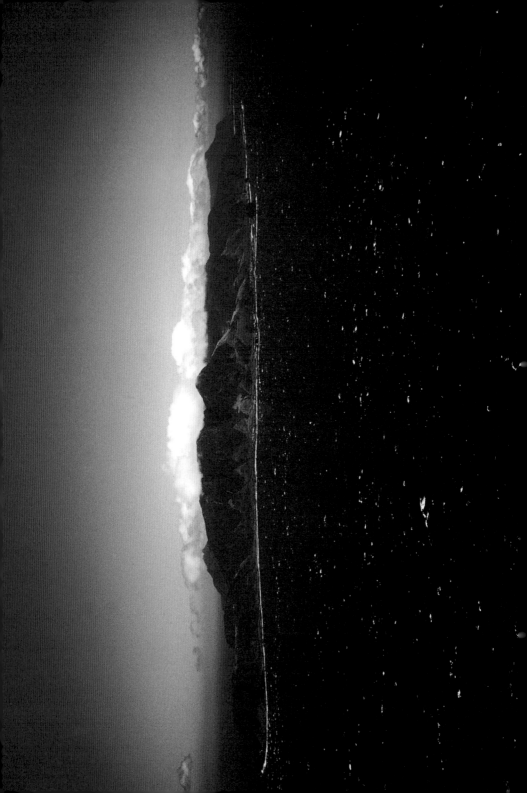

二〇〇二 蘭嶼

我和蕭青陽，叭下一起飛到了蘭嶼找陳健年。搖搖晃晃中抱著自己的行李俯瞰這美麗的小島，一伸手似乎就可以碰到駕駛的身體了！這是一次愉快的差旅，我幾乎沒有拍什麼特別的專輯照片，因為都在潛水、看魚、吃海鮮。多年以後我才發現，在那麼爾小島我沒有為他們兩人留下任何一張照片或合照，連我自己也沒有。早期工作拍照真好，沒有 iPhone、沒有網路也沒有網紅直播，我們可以更單純的吃飯、聊天、玩樂而不是一直低頭看手機。這麼多年朋友來來去去，該留下的就會留下，有消失好久又出現的，也有吵架後再也沒聯絡的。

蕭青陽：沒關係啦你不用拍那麼多！「大地專輯」有一張照片就夠了，先下海玩再說！

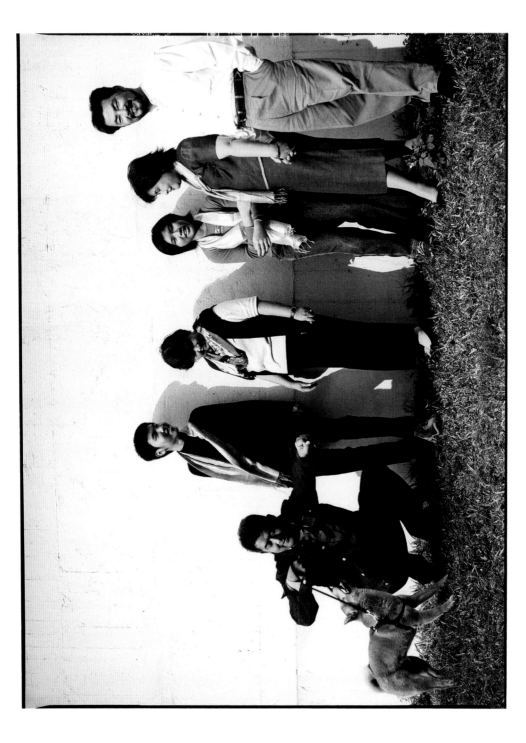

Victor三十九歲這年，在山上蓋了一間自己的房子。一輩子能蓋一間自己心目中的家是很幸運的，從無到有，從打地基到立地拔起，從種下樹苗到綠意盎然。十八年後，我幫這棟已成老舊建築的白色房子重新大改造。老屋翻修也是件重要的大事，該拆的拆，該丟的丟，該重建的重建，就跟人與人的關係一樣，有時候需要打掉重戀。

Victor：改建的房間地板全漏水了，David請你快點聯絡裝修師傅！

陳月英：地下室的空間都掛上你的攝影照片，我的畫作也要放啊！

麗姐：看過這麼多，最珍貴的事物往往就在你身邊！

楊格：謝謝David叔叔的介紹跟幫忙，物外設計在上海的展覽跟活動很順利，想說完成了一定要跟你分享。

楊羲：聽見門口有聲音，我以為是爸爸來看我們了，很想念爸爸！

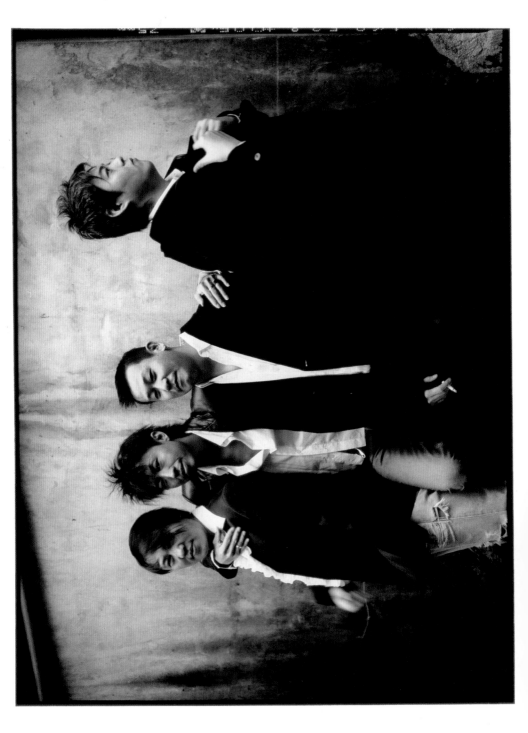

二○○二 台北

以前剛出來工作時很怕他們這幾位在流行業界大有來頭的資深前輩，我都說他們是時尚界F4。其中劉大強要我幫他記錄一組裸照，他想要好好看看自己。但那天天氣實在太冷，身體直打哆嗦，小乖給了他一把吹風機要他重點部吹點熱風以便壯大聲勢，不然會拖到拍其他人的時間。

劉培華：我們以前好年輕喔！
劉大強：我一向都走很前面啊！

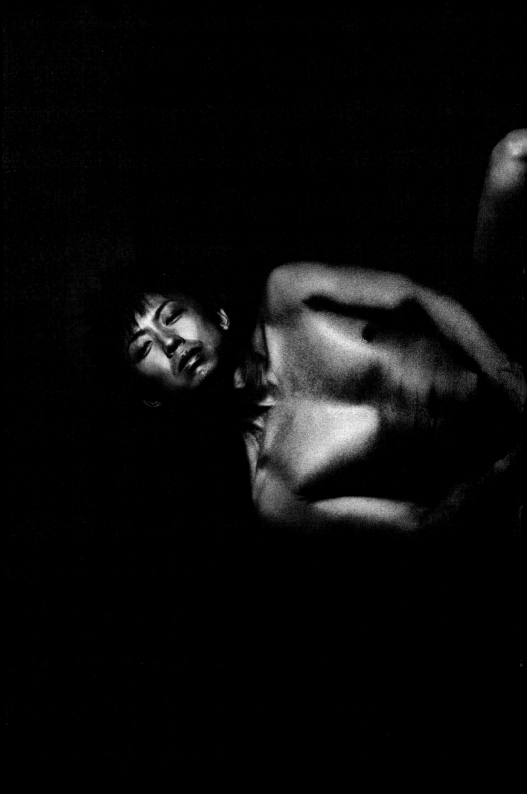

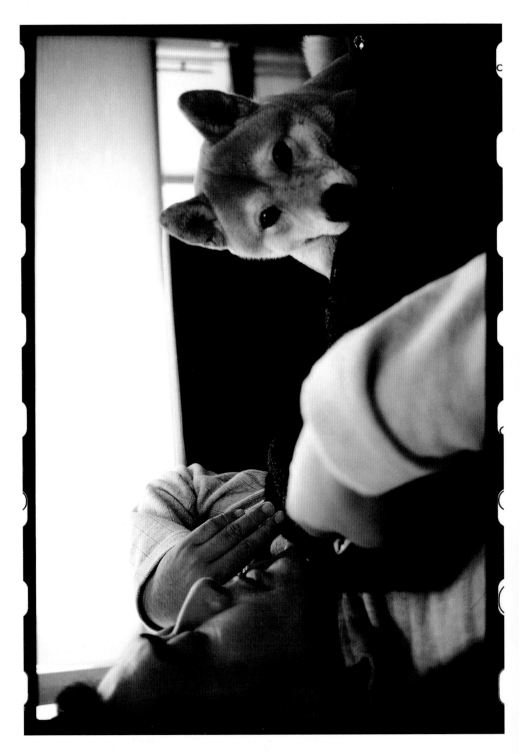

這是Victor養的第1隻柴犬叫Ichiron，他後來娶了老婆Majyu，還生了三隻小柴犬。有一天Ichiron自己出去散步後就沒再回來，全家人都懷疑是不是被附近工地的工人帶走了，整個夏天，我們都找不著。

Victor…好一陣子，在路上看見有人牽著相似的柴犬都會特別注意，我都會以為是Ichiron…

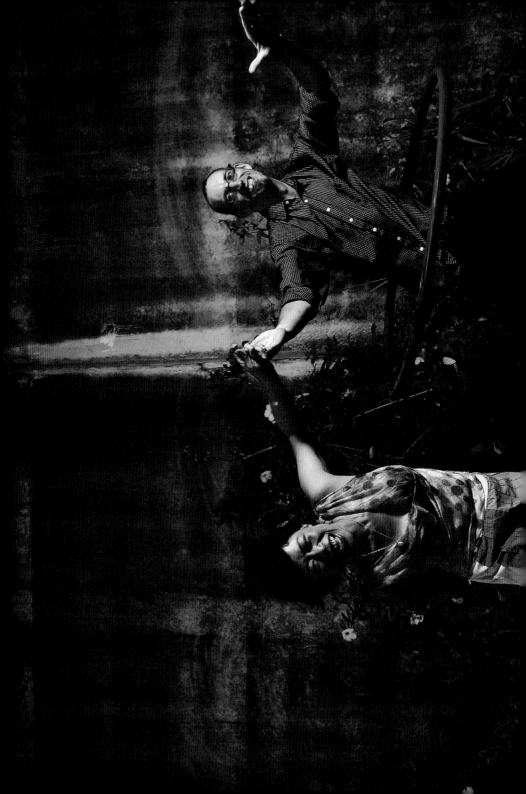

大學念書的時候，我常跟文姝學妹及班上的大成、Zoe、Double、寶哥等混在一起。周末晚我們最愛輪流跑幾家很紅的夜店打發時間，就算天快亮大家也擠睡在大成的車上不想回家。我們也愛去Zoe打工的星期五餐廳，因為Zoe會去拿免費的汽水或食物請我們，在當時來說好奢侈啊！

而文姝非常愛哭，她是那種一點小小的事都會哭的那種女生。我也沒想到，一路被家庭保護的文姝會跟在美語補習班認識的南非長人蒼蠅先生結婚，然後定居在加拿大深山十多年，還有了可愛的Tatiana和Eleri兩個女兒。我羨慕他們的生活，好像電影裡暮光之城的場景那般，白雪、森林、不知名的野生動物與極光。問她們一家平常都在幹嘛？文姝說她們一家四口做什麼事都在一起啊，修房子、做家具、做衣服、做每一頓食物，冬天還要除冰做溜冰場……所有你想不到的事情都要自己來啊，這裡資源太有限，但很幸福，是他們想要的安靜自在生活。她覺得壞的就是很孤單，沒有好朋友。

蒼蠅：你不要常常問些蠢問題。好希望可以撐到七月中，然後去東岸渡假，一起來啊！

文姝：我有好多希望喔！我希望跟你一樣任性真實的活著！我希望人類不再貪婪、與動物和平共處。短期希望是能趕快能吃到台灣水煎包！你要的黃色圍巾我會趕快織，但等到拿給你的時候台灣又變夏天了，不然這條灰色的你先用啦！

Albert和David年輕的時候一起開過廣告公司，發過許多商業廣告案子找我拍。我們那時候找了幾個很有型的外模擔任形象模特兒。其中有位超級帥的年輕歐洲男模，我們一直期待他能為新的牛仔褲品牌增色，但他一進棚後開始挑東挑西不太配合，一下認為我們廣告目錄又沒幾頁何必拍那麼多，一下裸露上半身拍時不願意把乳環拔掉，就算好好先生Albert再怎麼溝通也一樣。於是只好打電話給經紀公司請求協助配合。

沒多久，可能年輕男模被經紀人來電罵了很不開心，跑來質問Albert為什麼要告狀。我覺得Albert和David很可愛，為了新品牌再辛酸也得默默忍受，於是我後來決定全部都用跳躍的方式拍攝牛仔褲形象廣告，拍到後來年輕男模求饒說可不可以不要跳了他腳很痠痛，我說不行工作還沒結束。我只是想給這位年輕模特兒一點教訓，希望他對廠商尊重點，想來賺錢就拿出點本事。

還有一次，他們發了幾個年輕的烏克蘭女模來拍新一季的服裝廣告。開拍時我一直示意女模們要分開站一點，我說celebrate，她們就一直表現很開心的樣子大概快十分鐘，還愈做愈賣力因為我都不滿意，我只是很生氣為什麼她們不分開呢？而且還手舞足蹈幹嘛，直到其中一位問我，是separate？我才尷尬恍然大悟，是我自己傻傻分不清！

現在他們與幾個用友在台北開了一間很潮、很受歡迎的餐廳酒吧，我總是笑David最適合上夜班的工作了，喝酒就好，以前開廣告公司那麼累幹嘛！

David：你一杯就醉，我都賺不到你第二杯的酒錢耶！
Albert：下次再一起出國旅行，你隨便拍拍我們就有好多寫真本耶！

爸爸生病的時候，他們全家會手牽手圍成圈祈念「超級幸運星」，他們相信就能逢凶化吉；開車找不到停車位的時候，媽媽會叫車上所有人一起喊「超級幸運星」，說也妙，一個空的停車位就會出現眼前。無論什麼最差的狀況，「超級幸運星」彷彿這一家的守護咒語，屢試不爽，連看個電影都可以喊。

我也不能隨便欺負他們一家人，當我笑他媽媽長得矮所以都穿高跟鞋時，小兒子會跳出來說我媽媽脫掉高跟鞋更高，說他媽媽太福氣胖嘟嘟時，他更會直接嗆我說媽媽全身都是瘦肉。三個小孩也最愛躲到我房間看電影，但我都會逼他們必須手腳洗乾淨才能進房。我也永遠記得那年金曲獎他們沒有得獎，會後全家沮喪的聚在仁愛路雙聖餐廳，滿滿的食物沒人有心情吃，而我一口口笑著逼他們吃晚餐的幽默畫面。好可愛的一家人，我很幸運伴著他們的小孩一起長大，同時也得到他們一家的厚愛，超級幸運星！

蕭青陽：你讓小孩們看到照片，他們會叫你都刪掉喔！

瘦肉仙女：你們這些藝術家都不會理財，你不理財財不理你，我們要創造日不落國，睡覺時也要有人幫我們賺錢！你玉山金買了沒，如果當時有聽我話的人應該都賺不少了。

二〇〇八台北

　　二〇〇一年他從馬來西亞來到台灣發行了第一張國語專輯，那時候他還叫做「易齊」，也是我拍攝的第一張唱片。我們一直維持不錯的友誼，但是始終沒有說出真正的心裡話。而後不甚順遂的演藝路讓他患了嚴重的憂鬱症，甚至做出許多的傻事，然後他把自己封鎖起來。他在最想不開的時候，是創作也是生活上的夥伴冠諺始終不離不棄，當他把自己關在房裡數個月之久，冠諺就在門口守護多久，一次又一次的拉他回來。我們多年後才能好好的喝杯咖啡閒聊，他一派輕鬆地說了這麼多年來我所不知道的經歷。樂齊說他所有的感動早就寫在歌裡了，滿滿的愛。

　　冠諺：我當時吃擔子麵穿的衣服是粉紅色嗎？
　　易樂齊：北京回來後你帶我們去吃了你家附近超厲害的六十年古早味擔仔麵及魚目魚湯，我那時候已經開始吃憂鬱症的藥了，挺嚴重的，冠諺就是我生命中的天使，一直都是。

　　知己　　詞／易樂齊

還好變成了知己
起碼隨時看到你
哭泣或歡天喜地
可以陪你
讓這個故事繼續
結局我們都如此好奇
肯定可以一起有驚喜
魔力或奇蹟
讓它隨意上映

可惜不能靠得太近但仍心存感激

好散好聚我們都慶幸

一時很難去解釋這樣微妙的距離

也許我們都很滿意

感情是我們一向來很尊重的事情

現在就緊緊的維繫彼此關係

長大了也許對於某種感動的東西

一點點都珍惜

還好變成了知己

起碼隨時看到你

哭泣或歡天喜地

可以陪你

是沒有差到哪裡

相處的還算和氣

就差那一句

我愛你

可惜不能靠得太近但仍心存感激

好散好聚我們都慶幸

一時很難去解釋這樣微妙的距離

也許我們都很滿意

感情是我們一向來很尊重的事情

現在就緊緊的維繫彼此關係

長大了也許對於某種感動的東西

一點都珍惜
都得來不易
比如像你

二〇〇八　新店

　　新店的家剛蓋好的時候美得像間美術館，極簡淨雅的的外觀結構，而內部是幾何與圓的設計，大膽而創意。但當狗狗們吵架時，狗爸爸很容易就把狗兒子推下樓……所以小孩子最好不要來我們家。

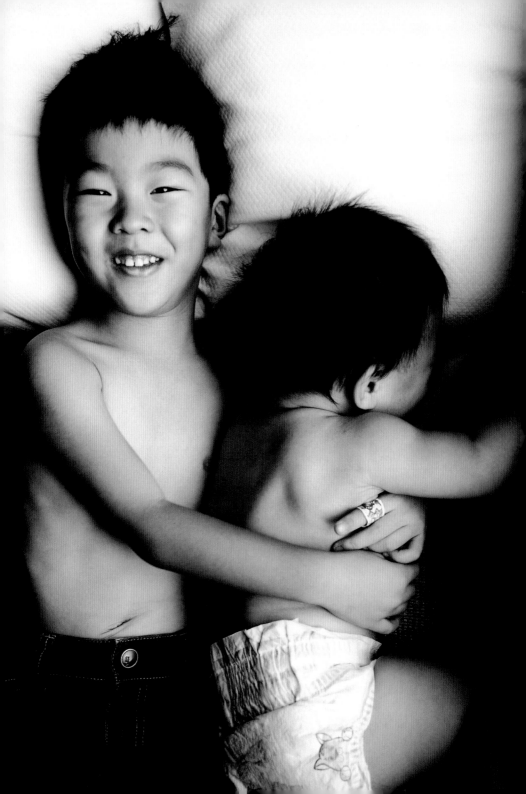

我在出發去美國拍玫意的專輯前，蕭青陽接了江蕙的「甲你攬牢牢」的包裝設計。有一天，他跟我說江蕙要辦「甲你攬牢牢」的攝影比賽，你要不要去參加啊？email一張照片首獎入萬塊耶，都快比他忙得要命的設計好賺，而且是開放所有人參加！我心裡想，參加這種歌迷的比賽不好吧，輸贏都不好看。但我自己就喜歡江蕙的歌，而且前幾天住美國的國小同學Tina才帶著兩個小孩來我家，在我沙發上換妹妹的尿布，我剛好有拍到他們小兄妹抱很緊的畫面。於是我還是email出去了，我當時是有多缺錢啊？

緊接著一趟三十天的紐約行，是玫意專輯「After 75 Years」的爵士音樂夢，也是蕭青陽的葛萊美夢，更是我初次到美國的鄉巴佬夢。但實在太興奮了，興奮到完全忘記不久前的攝影比賽。二〇〇九年十二月三十一號晚上七點多，有位說是江蕙經紀人的女生打給我，告訴我得到攝影比賽第一名，我心裡想我沒參加什麼比賽啊，應該是詐騙集團啦，很快掛斷電話。電話又來了，一直跟我說真的是主辦單位，我真的拿到比賽第一名，江蕙要為得獎者辦記者會。後來我在網路上有看到歌迷在罵我說什麼專業攝影師拿第一名很不公平等等，我當然也不敢去參加記者會，還請工作室的小溫代領。這筆獎金我想也沒多想，請了好多人吃豪華大餐，也樂捐了部分出去，我參加好像太不應該了，這筆不屬於我的獎金，快快分出去給需要的人比較好！但住美國的Tina一家都沒有分到獎金，我就花完了。

Tina：我們沒有分到江蕙姐姐的獎金沒關係，反正David叔叔會養我們一輩子！

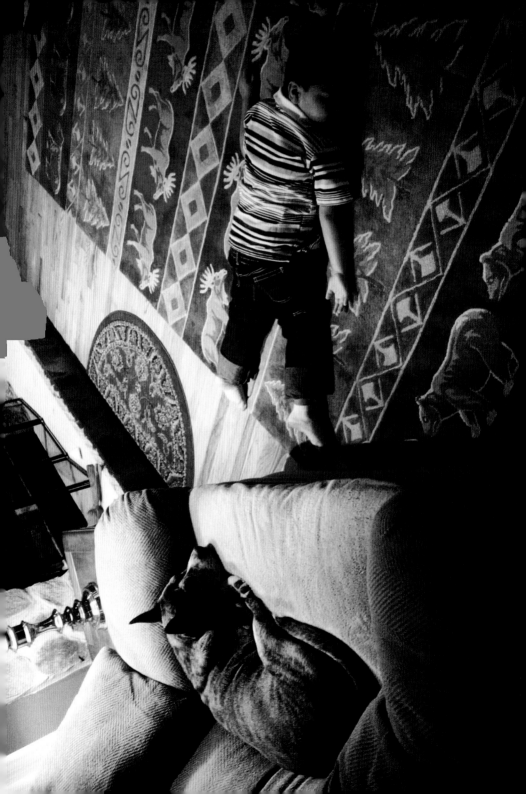

　　玫蒂的老公Ken每個周末都會前往紐澤西郊區，在他朋友Andre的家裡練團。這是個由中年大叔組成的樂團，成員有Andre的父親及父親多年的伴侶，加上Andre與Ken。大家在練團時，Andre的兒子Johnathan及愛犬，很會在旁邊客廳找樂趣，聰明的兩個寶貝。十年過後，Johnathan體格像吹了氣，高壯如牛，幾個大學橄欖球隊都希望爭取他加入。

Andre: Smart boy... even at this young age, he already knew who runs this house. When my boy still actually thought Dad was so cool, time just flies by way too fast!

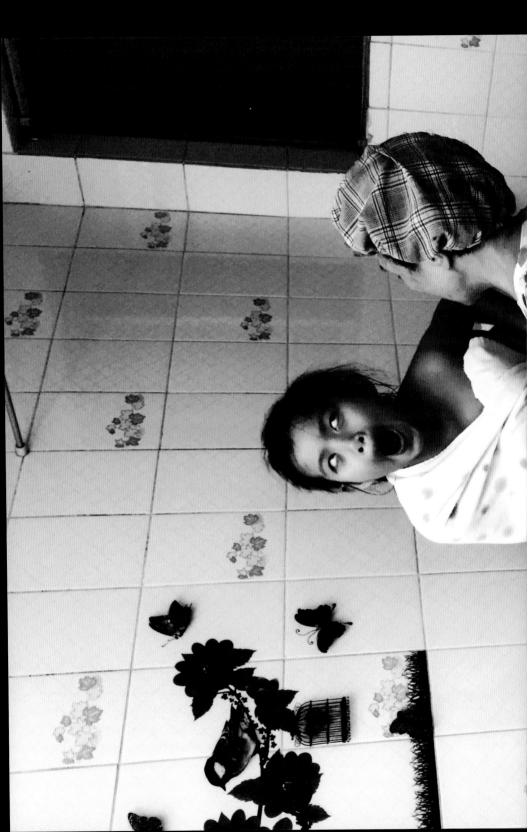

二〇一一 台北 建東大藥局

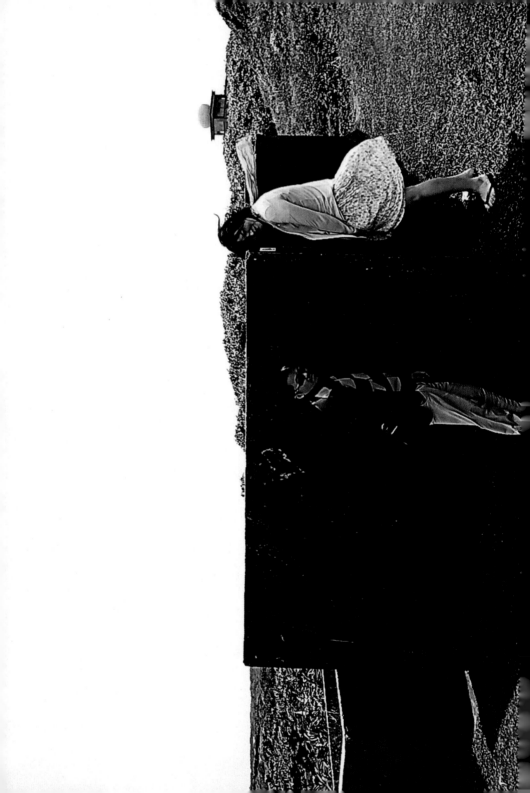

二○一二屏東

　　他倆是我最好的大學同學但卻經常吵架，那次屏東公路旅行是最嚴重的一次！起因是政治談論，我還在車上動了手，三人互相話毀好一陣子。後來我傳了齊秦「外面的世界」給她，她聽完一直哭……。原本很想把我們互相大罵愛恨的對話寫下來，因為多年後再看覺得青春無敵，但女孩不同意。我們爭執了幾十年，但我好愛她們！我們會在彼此最危急的時刻出手相救，不需要說出任何理由。

　　李家欣：倪婉萍到底有什麼毛病，你看她又傳了什麼給我？我已經忍她忍了好多次了。一再刺激我目的是什麼？為了吵架嗎？我又沒有故意去惹她，這次我絕對不要再惡言回應。但是我們從今而後可以不要再刺激彼此嗎？

　　倪婉萍：你們自尊心太強。其實，男人根本不必管女人說什麼狠話！笨蛋！這麼爛的文字不需要讓大家知道，對大家不利！尤其我是有頭有臉的人物，即將，這些文字看了都讓我痛苦不開心，以前真的不開心。我不喜歡也覺得幼稚，那些歲月我都不會想再走一遭，看了就覺得半生的修行又毀了……

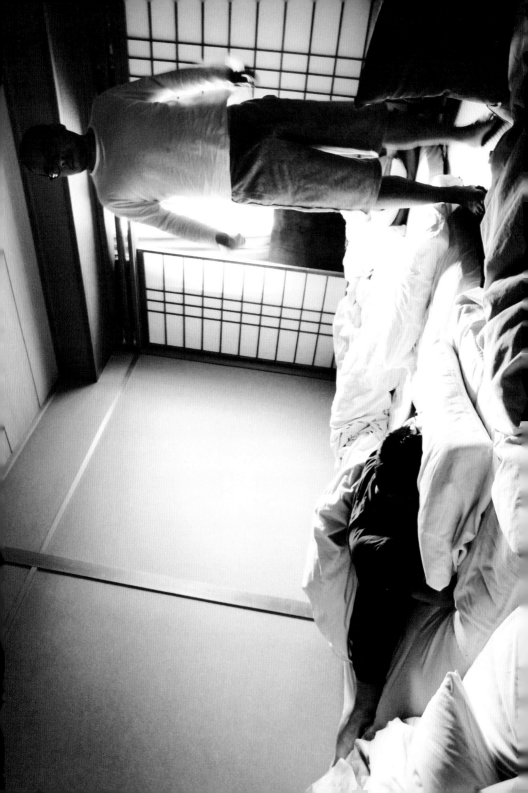

二〇一三京都

　　阿尼來協助我商業攝影有一陣子，才華洋溢也有很多夢想，然後有一天他就不見了。我對巨蟹座總是莫可奈何，偏偏我最好的朋友不是雙魚就是巨蟹跟摩羯，我對他（她）們常常都是讓步與妥協。

　　好多年後……

　　我：最近好嗎？
　　阿尼：一切都好，該結束的都結束了！有了新的健康的戀情，整個人也跟著健康開朗起來。
　　我：哈！終於！是好事！走出很難。
　　阿尼：是啊！來京都的目的之一就是讓自己能有勇氣結束，年底或是明年初就搬回台南跟我媽媽住。
　　我：下一次我們也可以平靜地喝杯咖啡！
　　阿尼：當然很樂意！
　　我：不容易啊走到今天，期待！
　　阿尼：我相信彼此都是，見面時再好好聊。

　　感情的事，就是什麼都別問，讓時間去解決就好！

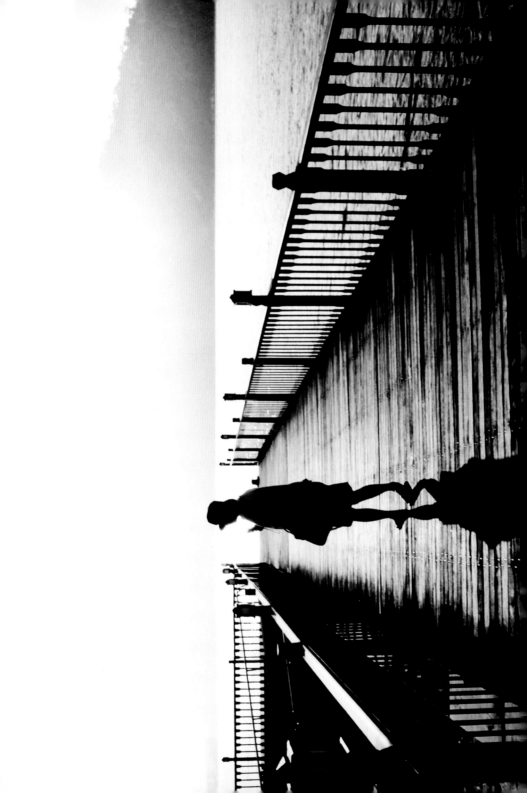

二〇一四馬來西亞

跟 Grace 在工作上合作了好多年，我跟她算是非常合得來的夥伴吧。因為每次聽她講以前跟某個超大牌攝影師互飆髒話、互嗆誰怕誰，甚至要叫黑道擺平事�之類，我就會覺得我運氣不錯。她總是忍受我的急躁脾氣。這一次我們來到被譽為太平洋上最美麗珍珠的叢爾小島出外景。大清早我倆因為一個小問題而互相指責對方，這時化妝師連士良老師把大家叫過來圍成一個圈誠心禱告，祈求拍攝順利。阿門！

Grace：詹小姐，這次服裝借得很不好看！詹小姐，這髮型不行啦！詹小姐，這 model 很不會擺 pose。哪家的？詹小姐，裙襬拉得太假了，去罵造型啦！詹小姐，快點去整理服裝！可以了。你們快走開，不要擋到鏡頭……。你就是機車的 David，每次拍照都被你詹小姐東、詹小姐西的糟蹋使喚了十多年。好歹本姑娘也是總編輯好嗎！我就是詹小姐！

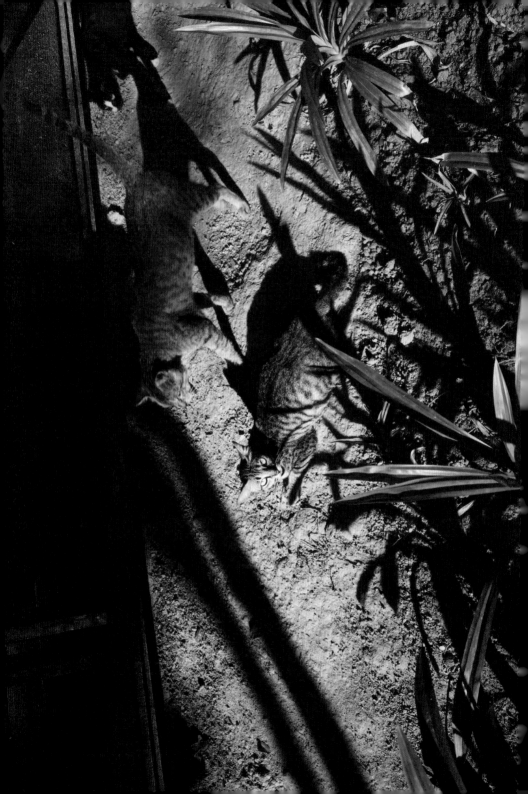

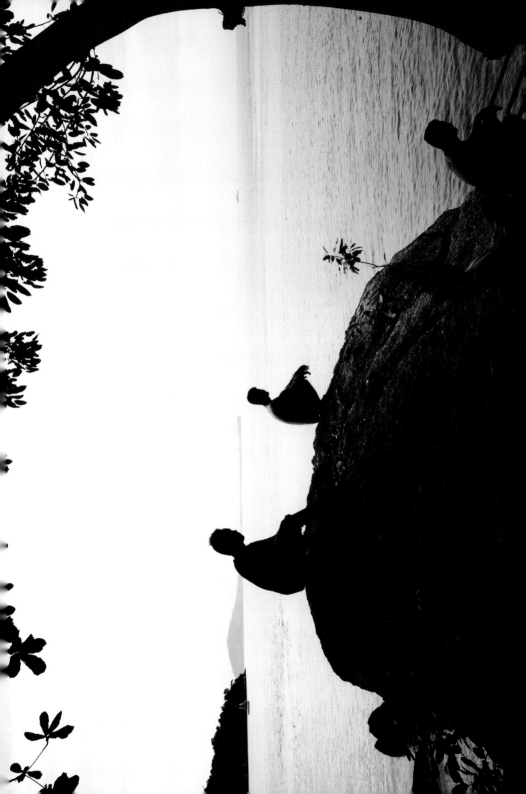

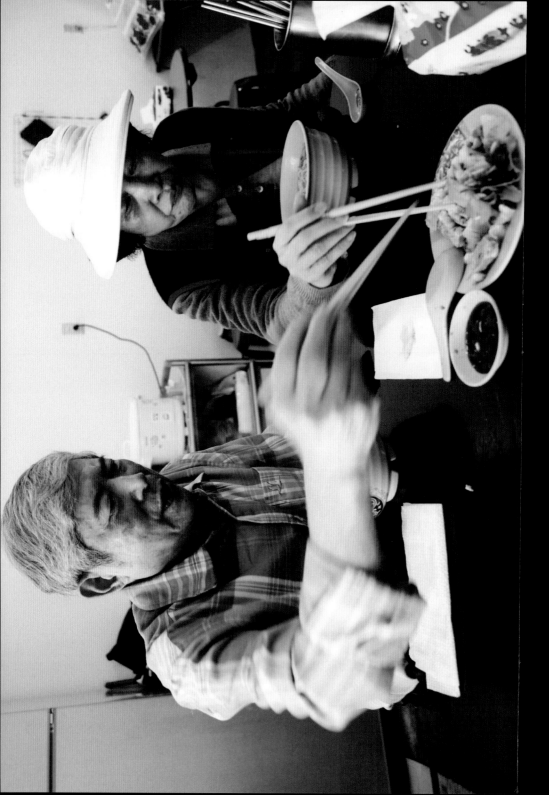

二〇一四烏來

　　我的父親、母親每周可以換好幾班車只為了大清早上山泡湯，泡湯完他們喜歡來鎮上這間家庭廚房吃午餐。

　　薛錦：你後天一早六點有空嗎？要不要載我們去烏來泡湯！

　　李宗盛大哥做事都是有計畫的，專注執著，一件事一件事來，跟我有很大的不同。我常常跳躍性的思考，熱情奔放，很容易帶給大家快樂，也很容易惹怒身邊人。那天中午大哥還很開心的來公司上班，我要他幫我準備些早期照片，經紀人慧君也有臨時的工作要大哥準備，所有的事都剛好擠在一起……。

　　他生氣地轉身砰地拿起那個我超愛的手工真皮工事包，騎車返家找我需要的資料。當下只覺得，從大哥以前住家的瓦斯行老厝上，俯瞰著因生著我的氣走向老街的畫面有點好看！心裡還想著不知道等下他回來，還會一起去隔壁吃我們最愛的雞絲飯午餐嗎？

　　李宗盛：你們交代我要做的事都是臨時要！
　　慧君：大哥在生氣你還有心情拍照喔！

　　Ajnn以Tiger的名字開了間酒吧，一起經營兩年後徹底翻臉互不往來。我老是聽他們數落彼此罪狀，看似無解，或許分開的時間還不足以彌平憤怒吧。我鼓勵他們大打一架後相互祝福或是留下隻字片語。快放下，兩位！你們現在彼此不是都找到真正的幸福了嗎？只是繞了好大一圈而已。

　　Tiger：如果我說我們要相愛一輩子你做得到嗎？你曾經喜歡我什麼？為什麼你還是選擇離開了我？因為你愛的是有錢人……我已經無感了。噗！我亂謅的啦！我再想一下要寫什麼啦，我現在每天做餐腦筋好空，不過生意很好。

　　Ajnn：不要再說謊欺騙了，以後還是一定要償還的！只想說說你幸福！回憶是讓未來的我更珍惜現在。最可惡的是陳建維，請小心此人哈哈哈！

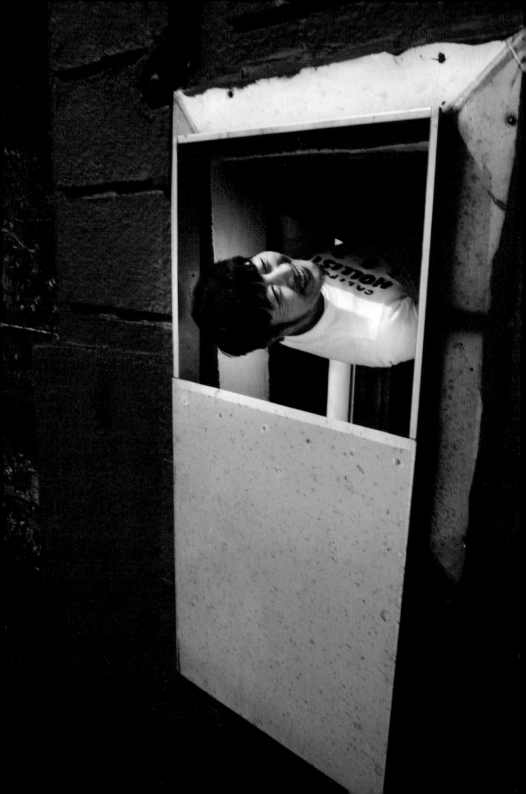

音樂家小蟲在台北的家很特別，綠意茂密盎然像個小森林似的，一些不知名的昆蟲、蛇、野貓啊等等流浪到這就會定居下來了，可見這裡風水有多好，也許他也喜歡與有靈氣的生物做鄰居吧，因為他都不會趕走牠們，雖然有時他去巡視時也會怕得要死，因為不知又會蹦出什麼動物來。他的房間也很有意思，竟然天花板有個門可以爬上屋頂，可以看一些別人看不到的，風景。

小蟲：什麼時候拍的啦，你也把我拍的太可愛了吧！

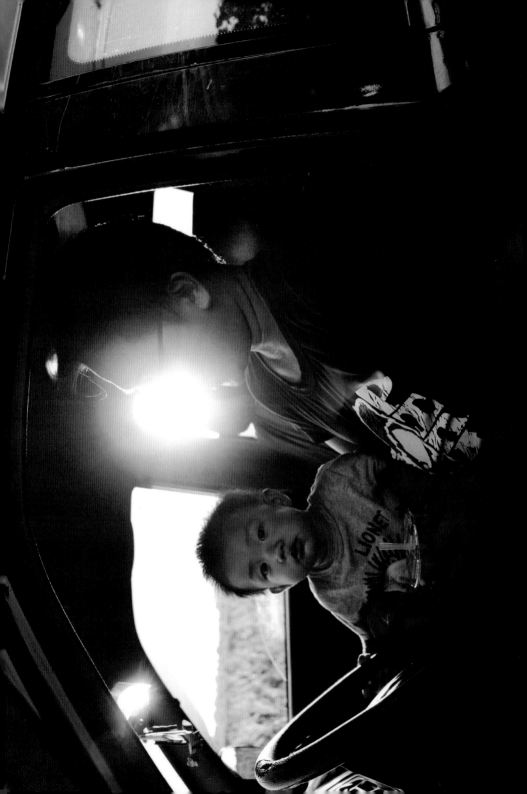

二〇一四台南

　　我是在台南蕭壠文化園區認識花猴的。在台南展出時缺了一張好看的大桌子，剛好看到他在隔壁展館展出他的木工藝術。一眼我就看上他展示作品的那張手工木桌。我很厚臉皮的用我的超大超重攝影集跟他換了一張用卡榫藝術做的木製長桌。熱稔後熱情的他帶著我們吃廟會的鄉下冰，也去參觀他在田中央的家兼工作室。夕陽下他父母在庭院前翻曬著稻米，屋內養著一群小雞，屋外養著一匹小馬。整個房子都有那股淡淡的木頭香，太迷人，從他家門口望出去一片無邊無際，我心生羨慕起這大景帶來的無價感動……三個月的展覽完畢，他不但親自開貨車送來台北給我那張手工長桌，在蕭壠展期每次我找來與我一起分享作品的音樂人，他也為他們各別打造獨一無二的舞台手工椅，還說喜歡的話可以帶走！

　　花猴：初識之際，你這傢伙像風般吹來我小小的工作坊。正苦思現實與夢想要如何實踐與平衡，處在無風地帶的我，已經隨你這陣偶爾出現，偶而有感的風起舞。瘋狂地跟著你的展覽做起了一件件的家具。並跟著隨你猴來的音樂人聊聊對生活中的各種理念與想法。時而是觀賽粉絲，瞬間又變為憤青。苦悶在生活裡的我，因為這些而得到出口抒發，開心地過了那幾個月。其實有好一陣子，我選擇了面對生活上的責任而遮起自己的眼睛，不去看身勞風景變化與美好時光。今年決定自己要有所改變，結束如平行時空般的婚姻生活，並重拾工具、畫筆、相機……正納悶著不知道這是對是錯時，你這陣風又再次出現並捎來挑戰。還果斷的在螢幕簡訊息出現「誠實」兩字，讓我又陷在難以擠出字句來描述這些日子。至此之前一直沒看過幾年前你拍的這些照片，儘管畫面很美但我腦袋想到的卻是手握傻瓜相機，不帶痕跡在一旁躲著，緩緩記錄後就飄回到各自生活的你。我乖乖的把過程喚出這些字，也順著乖乖的風好好地提槳划行，給你這如薰風卻犀利的可惡攝影師一個好交代。雖然處在不同空間，但感覺到風吹來，我也正慢慢地划向我夢想的銀白沙灘。

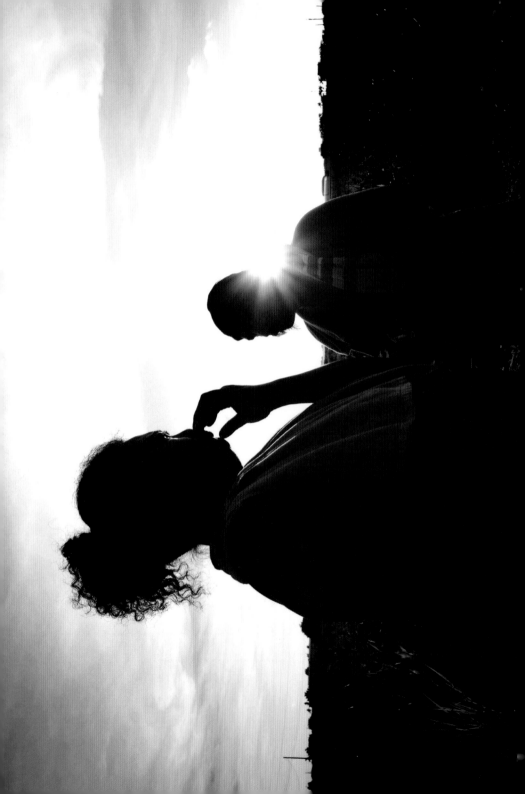

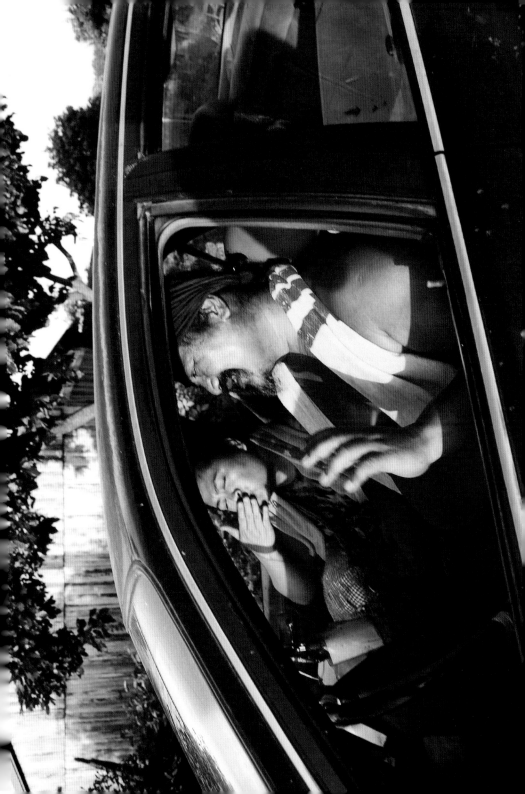

巴奈和那布，載著滿車的行李從台東都蘭翻山越嶺來到台南蕭壠，為了幫我的《原來我不是攝影師》攝影展覽活動彈唱。回去的時候，花猴為他們做的手工椅還好還塞得下後座。

巴奈：原來你不是攝影師！

二〇一四溫哥華

　　「既然青春留不住」海外巡演，李宗盛的髮型師阿乾是我的室友。他極愛乾淨有潔癖，為了不讓尿尿滴在馬桶上，他都要我只能坐著尿不能站著尿。除了工作外，他也不愛社交不愛出房門。他的最愛是冰塊，每次到飯店進房後第一件事就是找冰塊，找不到冰塊他會發脾氣。他愛晚睡也愛烹飪，每次我已熟睡到半夜，都會聞到他用香菇番茄等好料熬出來的湯麵香撲鼻而來，而且是夜夜熬，並自備鍋子。他會叫我起床吃個一兩口，然後我繼續睡他繼續吃麵追劇。

　　阿乾：身體都被你看光了，我看你民生社區的豪宅除了分給大哥經紀人慧君外，也得要分給我才行。

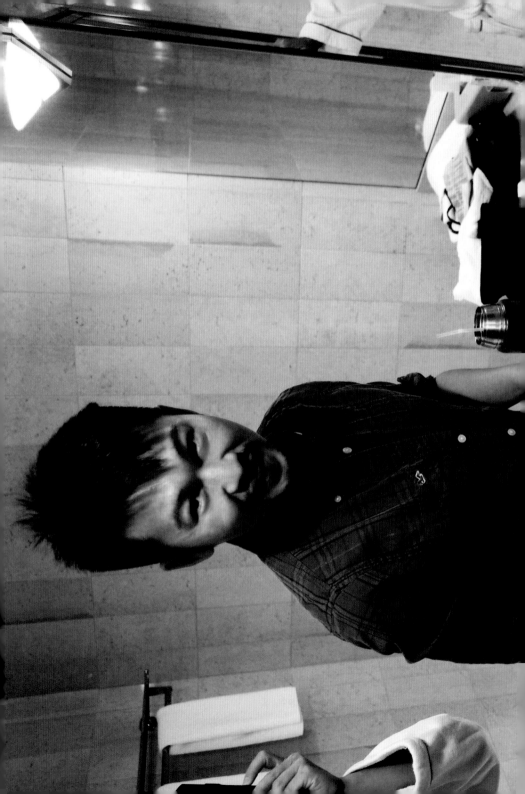

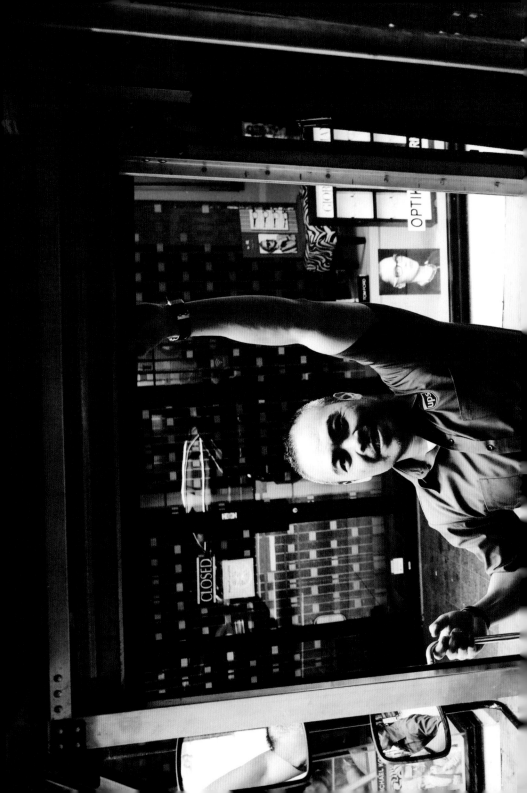

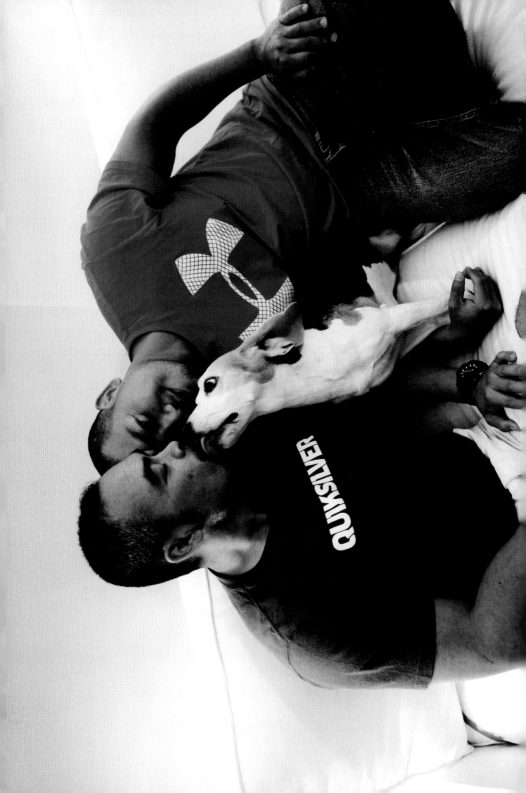

　　我一到溫哥華就遇見多年不見的台灣朋友，他工作那台孔武有力的大卡車就停在我下榻飯店門口，非常巧合。在溫哥華的華人彼此居住的地方都在附近，互相照顧滿方便的。或許離開台灣後才比較容易親近吧？而我也是離開台灣才跟他們第一次這麼靠近，覺得他們挺勇敢，選擇離開台灣在國外生活！

　　Alex：有一天忽然覺得生命短暫，想趁年輕的時候擁有與眾不同的人生經歷吧，只是在那麼遠都沒照顧父母，要是還添麻煩的話就不好意思了。好快喔，已經在這裡第十一年了，景色依舊但人事全非，你在我家看到的那隻小狗也都走了……

　　David：對我來說在台灣開直昇機再到溫哥華開UPS大卡車並沒有什麼不同，都是工作啊，不過，華人在這裡找工作的確是不容易，再看看吧！

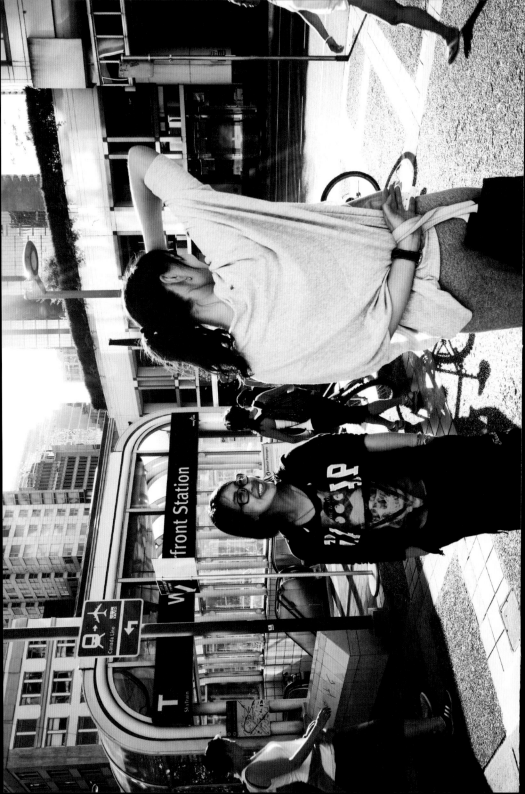

二〇一四溫哥華

在唱片公司工作的人是很忙碌很辛苦的，尤其是在一家擁有最多hito歌手的公司，因為週週都在飛、週週都有演唱會。但我也因為這樣，才有更多機會隨李宗盛四慶巡演。而這些唱片公司的漂亮女孩、男孩，我不知道是不是因為太忙了，要交個男女朋友也不是件容易的事，更別說適婚年齡到了大家都沒對象結婚。我應該要幫他們做個徵婚徵友啟事，以感謝他們多年來對我的長久照顧！

甜心，女性，身高一六三、體重四十五，人美心甜。我第一眼看到她，就覺得她有早期巨星徐淑媛的feel！

阿碧，食物佐佳沙米才夠嗆的南方辣妹，身高一六五，租屋最有文化的大稻埕，不怕獨慶沒話聊。男人錯過你會遺憾！

小宗，男性，才華洋溢外型帥氣，總能把歡樂帶給身邊所有人，是不可多得的身心靈合一伴侶，限男性，工地款尤佳！

小肉包，女性，我都叫她仙女，靈氣逼人，愛穿氣質連身長裙，有飄逸感，沒有男朋友我根本不相信。

小原，溫柔女性代表，也是最佳的隱藏大明星，光是聲音就足以讓你陷入熱戀，優雅且舒服！

阿芳：一輩子都喜歡照顧人，擁有她，等於擁有全世界！

史兒：個性穩定脾氣超好的女孩，罵人的時候自己還會笑出來，喜歡話多的男生。

白白：很會ㄅㄞ也很會訂機票，任何交通旅行規畫迅速一手搞定。有她在，你只要等著開口吃飯當少爺就好！

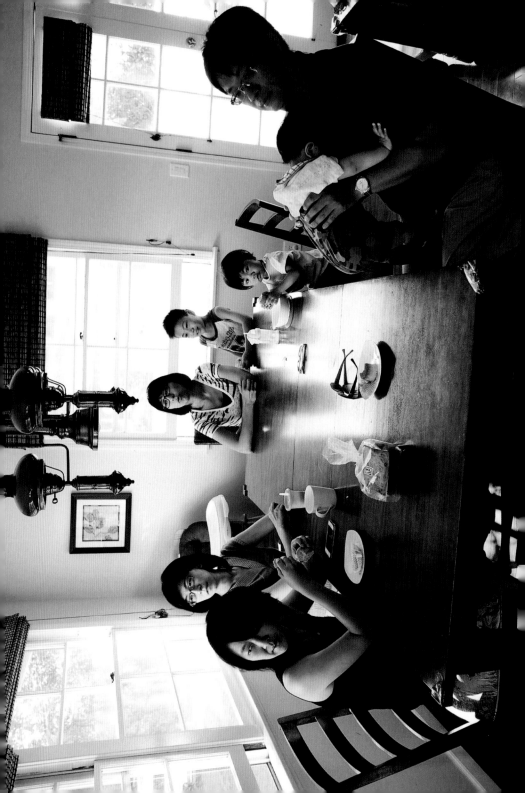

二○一四洛杉磯

　　我幾個國小同學都嫁得很遠，但同時也愛情美滿。我和她們從國小到現在還是一路鬥嘴與爭論，對很多的觀念都是非常的不同。但我始終記得的，都是彼此小時候最單純的樣貌，一直到現在。

　　Tina是其中幸福的一個。以前老是羨慕她因為不適應台灣的升學壓力，無法像大家一樣會考試，所以飛到遙遠的阿拉斯加念大學。她上課時偶爾會有麋鹿在教室走來走去，配上外頭的極光與白雪，簡直就是童話世界。我一直覺得她是全世界最適合當妻子的人，溫柔善良總是替別人著想，就是那種連吵架也不會吵的那種女孩。有一天她跑來家裡跟我爸說要找我，因為我們說好要一起去法院證婚（其實我和Stacy是去當Tina夫妻兩的雙方證婚人）。後來她跟我說，我爸當時好開心啊！我爸以為我要娶妳呀，他老是記得妳。

　　Stacy就有個性多了。總是強調正義，要求合理與據理力爭。但有一次她卻被我罵到臭頭。大學畢業沒多久，她與當時的男友不是很愉快的分手了。前男友傷心之餘選走印度去奧修道場尋求新生，但她覺得她想要好好分手，不想心裡有個結卡在那裡，於是瞞著家人獨自飛往印度。到了機場苦等許久，前男友並沒有出現。於是，她搭了輛破舊的計程車前往奧修道場。荒謬的是開幾個小時後老司機說不載了，在一個偏僻鄉下把她轉給另個年輕的司機繼續行程。一路上她看見的景像，落後與悲慘到無法想像，於是硬撐著眼皮不敢闔眼，深怕有什麼意外發生。經過九個小時從夜晚到烈日當頭，總算抵達奧修道場（其實她不確定這就是她所要到的地方）她反而不敢下車，最後便硬拉著司機陪她進去問清楚。因為經過漫漫路程有一搭沒一搭的閒聊，她忽然發現，整個印度她只有對這個年輕司機可以稍稍放心。一進奧修就先被抽血，這是規定之一。抽完血後她一個人失落地坐在一角，期盼前男友出現⋯⋯。五天後她回到台北才跟我說出這段經歷，我大罵她這麼危險的事怎麼可以什麼都不事先說，好歹找我商量啊！她說前男友其實有去車站接她只是晚了半小時，她並不知道當時印度的交通，不是你說幾點就可以幾點準時的。而且整個機場的氣圍超可怕，每個看起來不知懷有什麼心思的印度人都

在打量一個落單流張的亞洲女孩。他當時只想趕快離開機場，並且快點找到分手的前男友。因為年輕，因為希望能好好說再見，因為不甘心……。二十年後我們閒聊年輕時的勇敢與無知。他說當時連分手這件事，都還想著支配與控制，很糟糕！我也是啊！努力的讓別人傷心，同時自己也被傷心著。

Tina：我很愛你的，你要給我健健康康地活著！但你命硬，是打不死的蟑螂。Stacy是高級安全帽老闆娘，你是自由業老闆，我是全職阿嫂，是誰比較幸福誰比較苦啊？

Stacy：從三十歲那一年夏天我們相約去游泳卻被你放鴿子，害我差點被教練性騷擾，我氣得去找你理論，結果你竟然從住家三樓吐口水下來給我的那一天開始，我就注定有著無比特別的人生。比起現在和老公打拼事業（但每天都是朋潰與小孩們帶來太多無法理解的問題）。以前的經歷真的一點都不算什麼。我需要更多的好運，現在，快點！

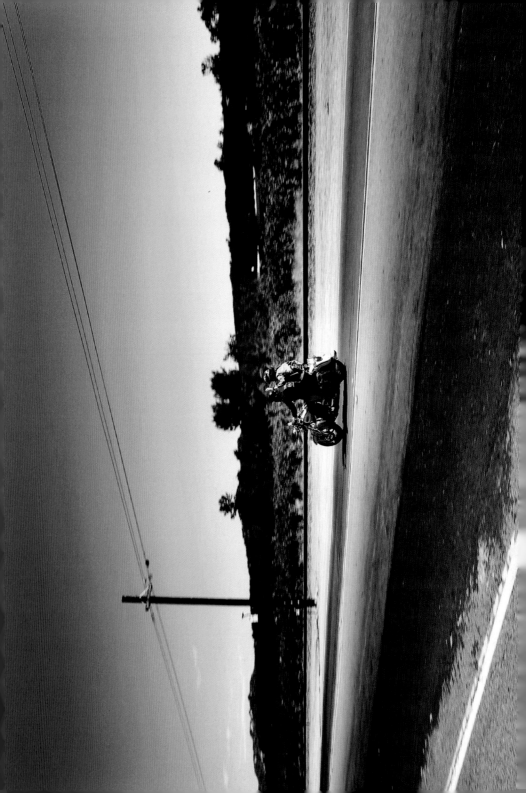

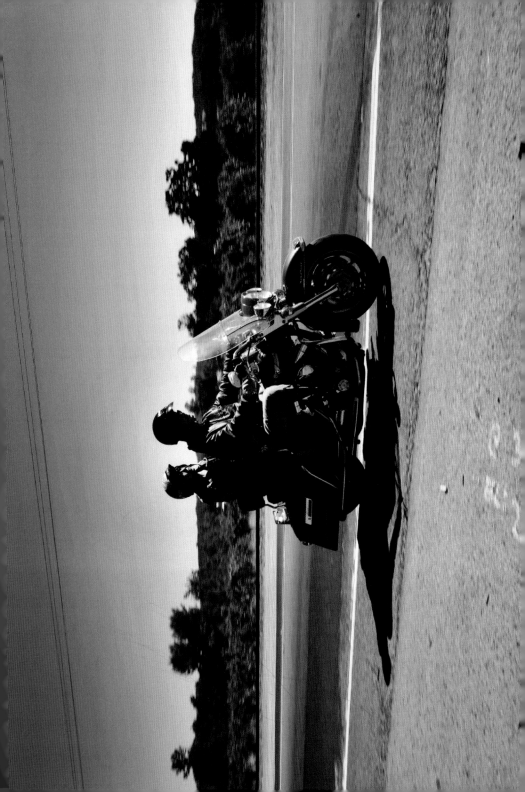

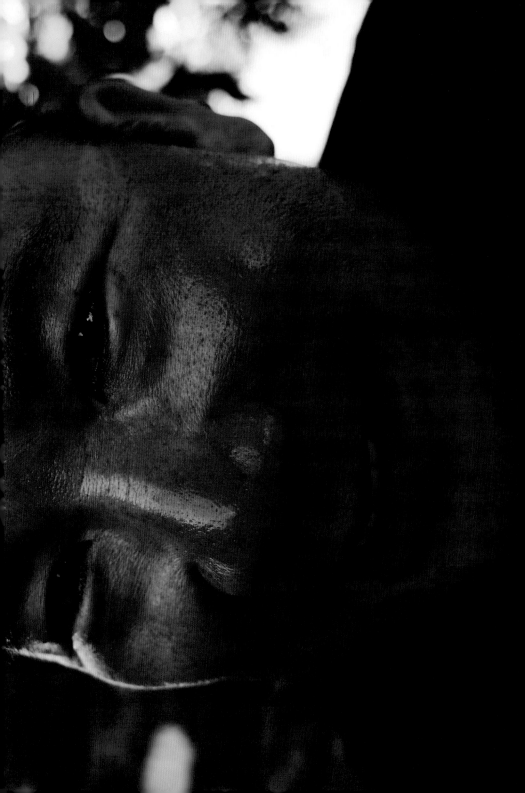

音樂總監Mac Chew把護照遺留在上個湖邊旅館了，他想說這是個難得的機會，約丁也是重機好手陸泓宇，潘姐夫妻檔與Genny一起從Napa Valley遠征一號公路，親自取回護照。一大早大家還很興奮地來個誓師之類的重機展示，艾姐說她都沒坐過重機，泓宇還特地在附近載她繞行兩圈過乾癮才出發。晚上他們終於騎回來了，這四個人的臉像木炭一樣黑！

Mac Chew：真的是印象深刻！還好有泓宇他們一起出發，太難忘了！

泓宇：我們整整騎了十二個小時沒有停歇，只在中途吃了一點點食物，從日到夜，從沙漠到寒冬，從烈日到暴雨，中間一度騎到懷疑人生，想說幹嘛答應Mac Chew遠征，但沿途大地變化真的太壯麗很感動，騎回來時很想哭！但不會再有下次了。

潘姐：我坐在後座很幸運，一路緊抱，還好有老公擋著風沙，前座真的比較慘！

二〇一四洛杉磯

　　李宗盛大哥自顧自地調時差睡覺，根本不管我們在他房間喝酒聊天，看來他這次時差有點厲害。

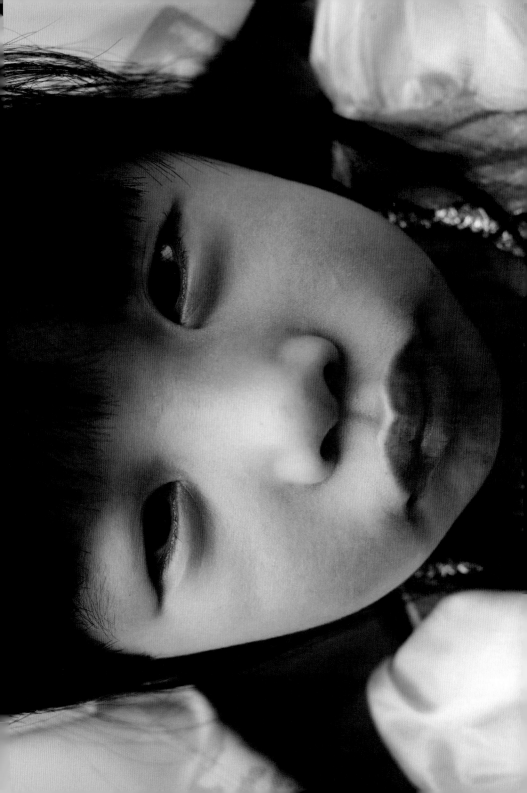

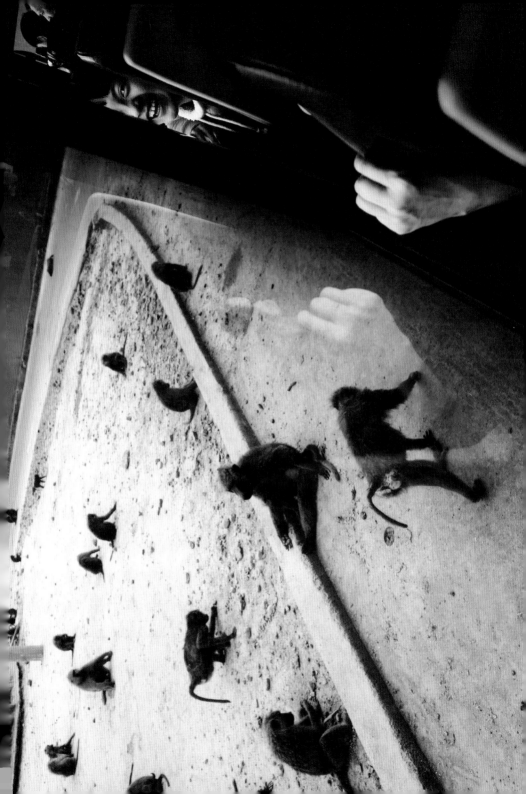

二〇一四 新竹六福村

　　本來是要和大學同學李家欣、倪婉萍碰面，但他倆都得帶著小孩出門，於是我們乾脆約在六福村樂園見。李家欣女兒李安薔堅持要穿白雪公主的衣服才肯出門。

　　李家欣：叫李安薔不准穿白雪公主的衣服出門，她就跟我拗，還生氣，真好笑！

　　李安薔：坐海盜船時你跟婉萍阿姨一直尖叫，叫好大聲啊！我都不會暈啊，我還想再玩一次！

　　倪婉萍：為什麼我們要跟這些小孩去坐海盜船？我心臟都快飛出來了！

我很喜歡趁著國外出差的機會，拜訪很久不見定居在海外的台灣老友。而待在這些朋友的家裡，不但讓我省了一筆不小的住宿費用外，跟著他們一起生活，是讓我最快融入當地的方式。當然，我想我也不算難相處啦，不然，同個屋簷下生活習慣的不同與尷尬，很怕住了幾天後，以後就不再聯絡。一到Joe家沒多久，他和Nick就帶著大包小包的食物準備出門，他們固定每個月一次到麥當勞之家煮晚餐給大家吃。小朋友見到他們都會很高興，因為又有禮物拿了。Nick總是趁我住在他們家裡的那幾天，不時教我英文單字，大家都知道我的英文超破，over hard，George Clooney love abalone，separate and celebrate……，每個單字都有我歡樂鬧笑話的故事啊。Joe說下次我再來舊金山，他就有車到機場接我了，是BENZ，我期待。

Nick: They both had the same dream.

To travel the world with the one they loved.

He wished this from the rice paddies of Taiwan and he from the wheat fields of America.

After a few years of life along the way, they happened to meet in Chicago. And this is where their story begins.

An MBA earner, an educated guy, just trying to do the best they can and make their families proud.

We can and want to do this... together.

Then 2009. One lost his right to live in America. The other could not be without him.

They moved to Taiwan.

A year later, Hong Kong.

Their careers came into play.

Then for the following few years, they went back and forth between Taiwan

and Hong Kong. With glee. To see each other.

That is the thing about these two. They are better together. Each one makes the other.

An elopement along the way to make it legal.

Twelve years later? San Francisco, California, USA.

Not because of one, but because of the other. Two halves make a whole.

The future? Come what way. So says the inscription engraved in their wedding rings.

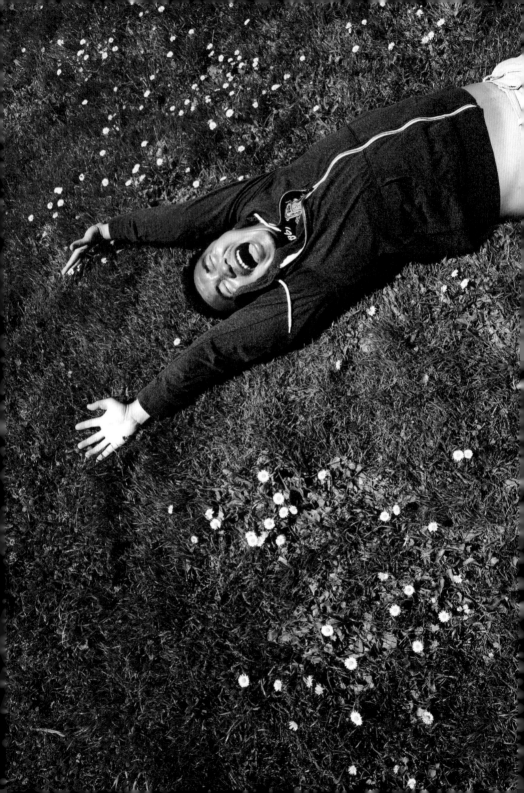

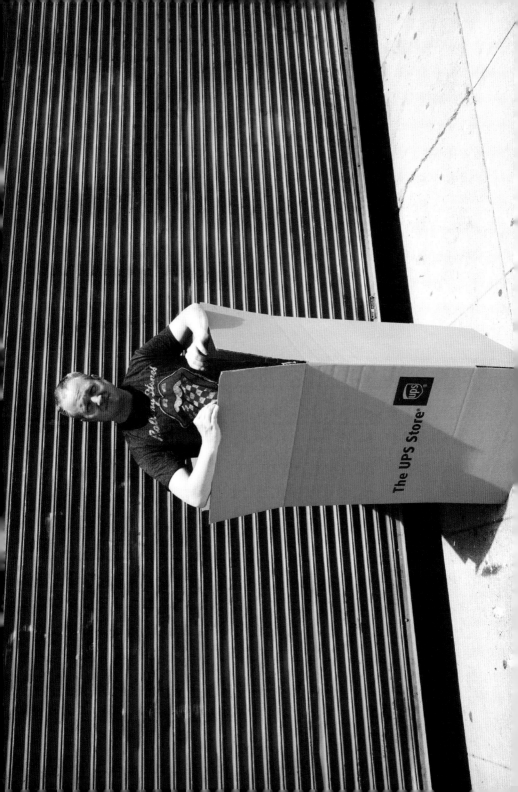

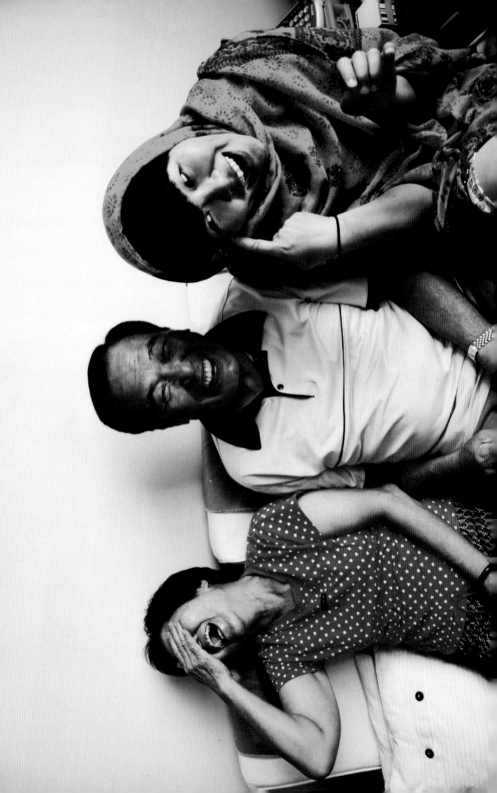

二〇一四 台北

　　嫁到紐約十多年的玫裊，最放心不下的就是在台灣年邁的爸媽。玫裊爸曾認真的對女兒說，把妳生成這樣爸爸一直都很抱歉！只因報紙一篇關於台灣最醜女星的報導。但玫裊遺傳了媽媽天生開朗的個性，大笑跟爸爸說你看我嫁那麼好，紐約老公多帥啊，老外都說我是絕世美女呢！心態好重要，轉個念所有看到的事物都會自己發光。

　　玫裊的媽：你這個「喇咧」一張嘴總是喇個不停，看到你就想笑了！把我拍這麼醜，我是有氣質的老師那！

　　玫裊的爸：回春妙手！下次再來跟我們一起逛菜市場！

　　玫裊：上次你來我家把整排書櫃喬了高位置，整個客廳就變好大，我媽說你這個「喇咧」怎麼那麼聰明啊！

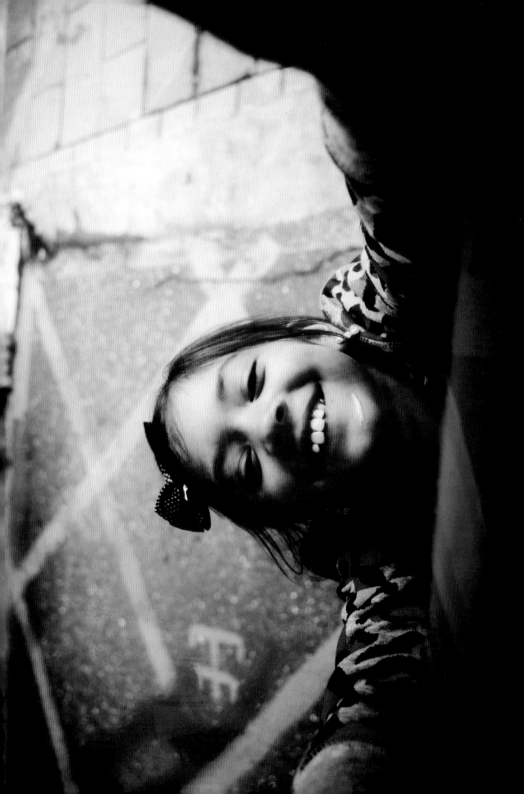

定居加拿大深山的學姊攵妹帶著漂亮女兒Tatiana、Eleri回台了。他們說也很喜歡回台北啊，因為有7-11很方便。我喜歡他們夫妻把小孩子教的無比善良，同時又兼具無厘頭的幽默。每次看到他們在荒山野嶺的家庭生活影片，我總是笑得合不攏嘴。因為那是我不曾有過的生活經驗，上學有麋鹿陪等公車、冬天自家門口就是溜冰場、所有想吃的食物自己做、最喜歡的活動就是走出家門就可以上演荒野求生，而且都不用花錢就可以得到娛樂。我特別愛聽她倆每天在校車上的故事，很精采！

她們校車上，有個很愛欺負低年級的小六女生很有名，常常欺負別人不準人家坐她要的座位，很多家長都在抱怨也很頭痛。但她好像不太敢對Tatiana、Eleri姐妹兒，可能有一次她膝蓋受傷，她媽媽帶她來找攵妹學姐幫她減緩了很多疼痛的原因吧。有天Tatiana回家跟媽媽說，那愛欺負人的女生在校車上狂罵Eleri醜八怪，罵到坐前座的她要那位小六女生別再說了。她依舊罵不停！媽媽要兩女兒還原現場，原來是小六女在車上問這些小女生，誰是全校最醜的女生？Eleri當眾回她，妳是全校最醜的女生，因為妳愛欺負別人。Tatiana跟Eleri說，這種事放在心裡就好，講出來妳也是欺負她啊。Eleri說，她有跟她說對不起。後來媽媽問Tatiana，妹妹一路被罵有哭嗎，Tatiana回沒有啊，她不在乎，好像被罵醜八怪也很無所謂！媽媽其實覺得Eleri好棒，但沒有鼓勵她以後也要這樣做。

還有一次Tatiana回家跟媽媽說，她今天在學校哭了。Tatiana很少哭的，媽媽想事情應該很大條。Tatiana說她們在學校量體重，她的兩個好同學都有三十公斤，其他的也有三十九、三十八，但我只有三十六。她們一直說我只有三十六公斤我就哭了，這是白哭的吧，長大妳就知道該笑的，小孩怎這麼天真啊！但Tatiana的體育競賽極好，班上男生因為常常輸她，對她又愛又恨。只要有她不熟練的，她回家就一直練習，Tatiana就算贏了只會靦腆的笑，低調卻自信。媽媽對於學校一些原本很臭屁的男孩子，最後被Tatiana的體能嚇到甚感驕傲。

Eleri: You are very funny, you are always laughing.

I like the videos you  are in that we watched on your car. And I like your big TV in your home."

I want to  become a mater video editor in the future!

Tatiana: I miss you, David!

I like you made me feel feel like a super star.

I hope to qualify for Canadian speed skating team, that will be a really star!

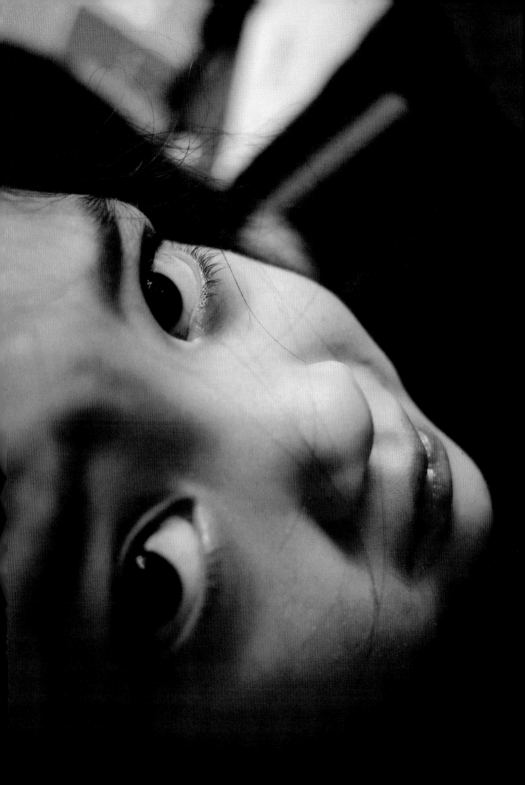

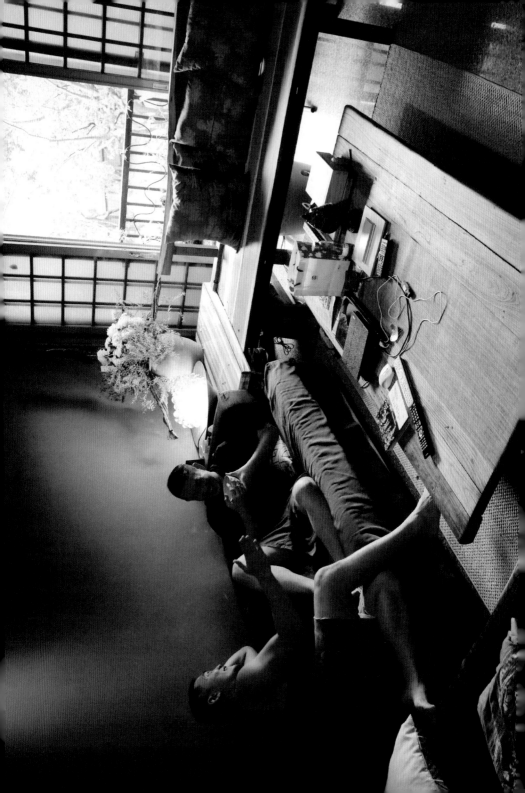

## 二〇一四台北

颱風過後，我從新店住所返回台北工作室。沿途整個台北市像被轟炸過似的。路樹、街、招牌、廢棄物、機車都倒西歪慘不忍睹。到了民生社區看到景象更誇張。整排菩提樹連根拔起。我住的那段路都封閉起來，正等待環保隊救援。心裡正想著只要家裡沒大礙就好。就在開啟一樓工作室大門之際，我眼前展開的是整片汪洋，沒有錯，我二樓的家淹大水淹到小腿肚，我邊涉水巡視修況邊大罵三字經，連後棟房間的床都浮在水鄉上，倒影像是度假船屋，以攝影的角度來說並不難看。大罵完超過十串髒話後，我決定到鄰居 Tony 家避難，因為他家一定會有食物，儘管都是素食，朋友們平時也都愛去 Tony 家打擾。就這樣待了三個小時，連電影都看完一部了，大家問我工作室還好嗎？我說就淹大水啊，可以採紅菱了！他們笑我太誇張是在演哪齣戲，不但不整理還跑來鄰居這邊飯看電視！其實當我推開門看見家裡變成水鄉澤國後，沒多久默默地又把門關上假裝沒看見，因為我腦筋一片空白根本不知道要從何善後，鴕鳥心態大概就是這個意思。

　　Tony：你上一本《原來我不是攝影師》攝影集為什麼沒有打上我公司製作的名字啊？

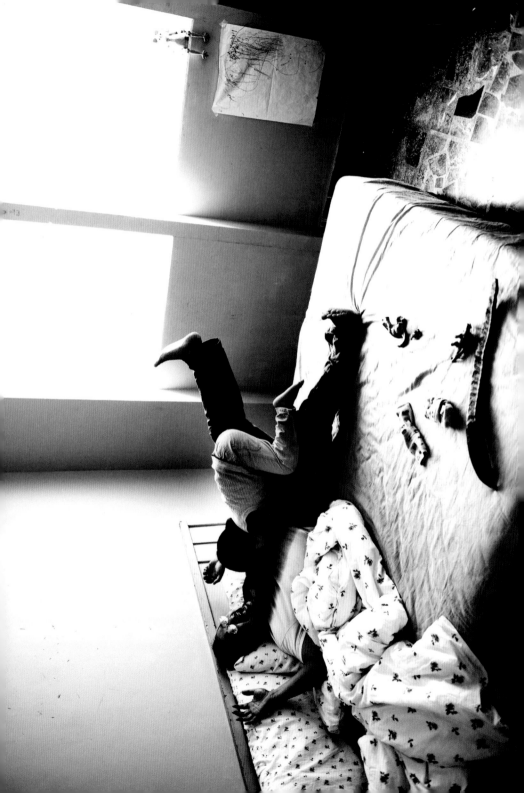

　　這是阿穎最愛的兩個男人，明韋與祐祐「伊是咱的寶貝」的日常生活。他們家低調不太社交，也很難得進台北市區，她說她的APP聯絡朋友名單不到二十人，我是其中之一，反正有緣戲院門口也會相遇。最近我們最常討論的就是氣炸鍋，市場街頭婆媽的對話。

　　阿穎：烘蛋超好吃，而且根本隨便都成功！油都滴到下方，真的很勸敗，期待你更多創意料理！

二〇一四台北

我的國小同學Vivin以前上學時跟我是同一個路隊的，從三民路圓環這走到民權國小短短幾分鐘的時間，我們感覺可以像走了一小時這麼久。我記得有次大清早七點上學途中，還看見有大人在一樓屋內的窗戶旁裸著身體對我們擠眉弄眼，把我們嚇得落荒而逃衝去學校。長大後各忙各的，自然地就很少碰到面，只在很多年後才聚一次的國小同學會上有機會見到，或是偶爾在巷口驚鴻一瞥，儘管大家都還是住在同個社區。

有天她發訊息給我說她前陣子脖子一早醒來就無法轉動了，是嚴重的頸椎傷害，正在醫院治療，等她好了之後可不可以幫她拍些照片，隨便我想怎麼拍，她從來沒有看過自己漂亮的樣子，她想要給自己個禮物。我們從十歲就認識，有天發現自己已經四十好幾，然後全身就開始了層出不窮的問題！躺在醫院時才會想起自己如何輕易見過這三十多年，老化啊，我懂。我帶她走回我們小時候同個路隊每天經過的圓環，我們曾在這裡玩耍、烤肉、蓋樹屋、吵架、說同學們壞話，或是喜歡過誰……以前這周圍都沒有什麼房子的。這條小時候上學的第五路隊依然迷人，我們仍繼續斑斕奔馳，但偶爾也上很疲倦。

Vivin：大病初癒重生，要繼續當小強！

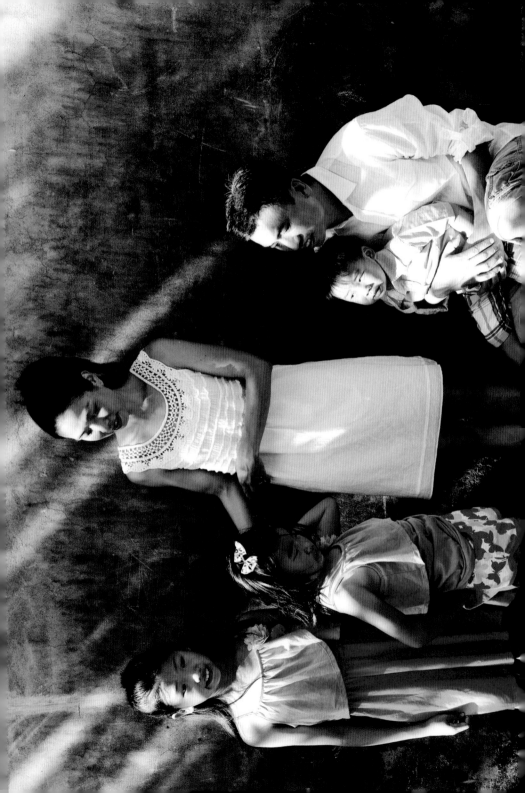

二〇一四台北

　　移民美國的國小同學王廷鈞在舊金山開了兩間牙科診所，以前都沒想到他長大後這麼會念書。一路念到醫學院。因為以前運動會大隊接力比賽，他不是跑第一棒不然就是最後一棒。我一直以為他長大會當運動員。而台北的老家現都沒人居住，只有偶爾他們帶小孩回來過暑假時會待個幾天。

　　王廷鈞：台北好熱又潮濕，妹妹都受不了！

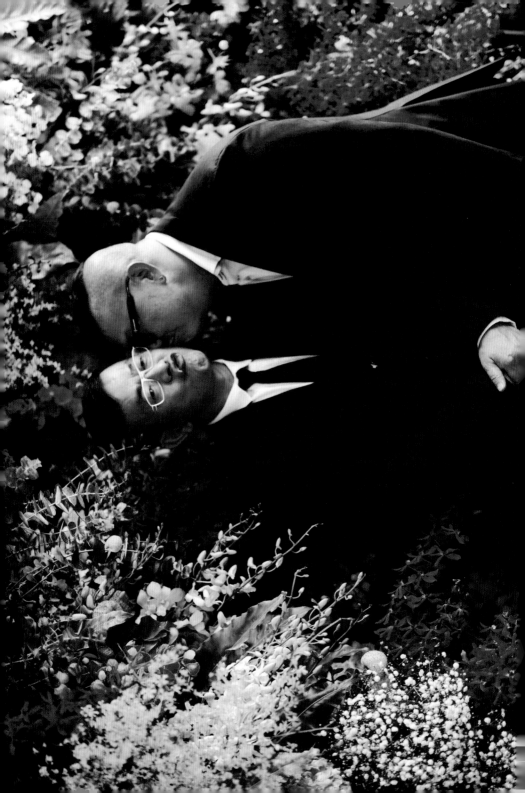

二〇一四台北

我是在辦簽證的時候認識喬治的。後來漸漸熟稔，他變成我的客戶。

他有一對乖巧的女兒，我後來才知道不是親生的，那是他年輕時候老闆的小孩。二十五歲年輕肯拼的喬治當時遇見了霸氣十足但對他很好老闆，就像自家人般，並且在他公司上班一待就是六、七年。條忽間，他老闆因病半癱瘓但意識清楚，身旁親人們總有不得已的苦衷，為了生活漸漸遠離。堅持留下來照顧的喬治沒有抱怨，在醫院裡為他把屎把尿打理一待就是兩年。

有一天喬治望著半癱的老闆，有感而發的訴說多年來對他比家人還深的愛與堅持。沉默許久老闆平靜地跟他說：「我一直都知道啊！」說完兩人就像什麼事情沒發生過，一如日常。他老闆並不愛男人，多年來他一直把喬治當最親密的弟弟。老闆在臨終前把稚齡的小孩託付給他，希望他能像愛他一樣也愛著他的兩個女兒。

我問喬治為什麼你要照顧他的小孩呢？你當時還那麼年輕。喬治緩緩地說：「就好像是一種責任吧，我想讓他安心。」

現在喬治身邊有了個安靜的卡柏彼此守護，兩人在一起二〇年了。那天拍攝他們公司的形象廣告，趁著年輕當紅的模特兒換妝那幾分鐘空檔，我悄悄地為他倆留下生活的掠影。就在那面我堅持花了他們公司幾十萬元製作卻只能短暫盛開一周的廣告花牆前。

喬治：你說要放這張照片時，我猶豫了一下後想想也沒什麼不好。人生就像這片花牆充滿繽紛色彩，我們在那個時刻綻放！感謝你留下最燦爛的一刻而且永久存在。不行我要哭了！

卡柏：（依舊保持沉默）

二〇一五北京

演唱會一唱完安可曲，大哥準備上保母車快速離開場館，通常我也是跟緊緊坐這輛。這時候我忽然發現，我才在大阪買的墨綠色皮衣放在場館某處沒拿。記得第一次看到皮衣的價錢，就默默的把它放回去，回到飯店卻又一直念念不忘，隔天在店外來回走了兩次，決定領養它，所以我當然不能把它棄在寒冷的北京城。當我回頭找到綠皮衣後，才發現所有工作人員都走光了！被遺棄大概就是這種感覺吧，那晚獨自走出場館，身體急凍，卻不知要怎樣回到好幾公里外的飯店，自找的！

海偉：David 你要快點上車啦！

志哥：我除了要照顧大哥，還要照顧你。

小柯：對，是二月十九號，我以前好年輕，才四年前。

悟欣：David 你很誇張耶！

李宗盛：親愛的你真是愛哭攔憂對路！

二〇一五東京

退伍後閒晃了兩年，我把一些在山上拍的黑白人物照寄給了Madame Figaro和FHM雜誌。當時兩家的總編輯陳賀美和佘光照Derek都給了我好多的工作機會，如果我能跟流行文化扯上一點邊的話，他們兩個是源頭。而我跟Derek好幾次都是在國外相遇才真正熟悉起來，尤其是美食佳餚配了點酒之後。我依舊是對酒精沒辦法，只要一、兩杯我就能趴在餐桌上昏睡，我在昏睡中依稀看見他向同桌朋友展現絕佳舞技，就像金頂鹼性電池般活力四射。我不知道我有沒有看錯人，酒醒後我也沒問過。

Dererk：我最初記憶中的陳建維與日後成為朋友之後的你判若兩人。第一次見面是你來雜誌社面試，依稀記得清秀清瘦，再無其他。很可能我工作時面相兇惡，讓你不敢造次，以致印象模糊。後來再度相遇，成為朋友，一想起你就是滿籮滿筐的笑聲與瞇成一線的笑眼，沒見過這麼搞笑的地球人。你隨時都在拍照，也隨時不在拍照，因為一切都很自然，彷彿好友聊天，有一句沒一句的。我覺得你是用照片在跟朋友們寫信、發簡訊，隨手一拍、瞬間即就。就在這麼有一句沒一句的瞬間中，我隨著你笑了，笑得特開心、特傻。這樣的傻，我喜歡。這樣的朋友，很榮幸。

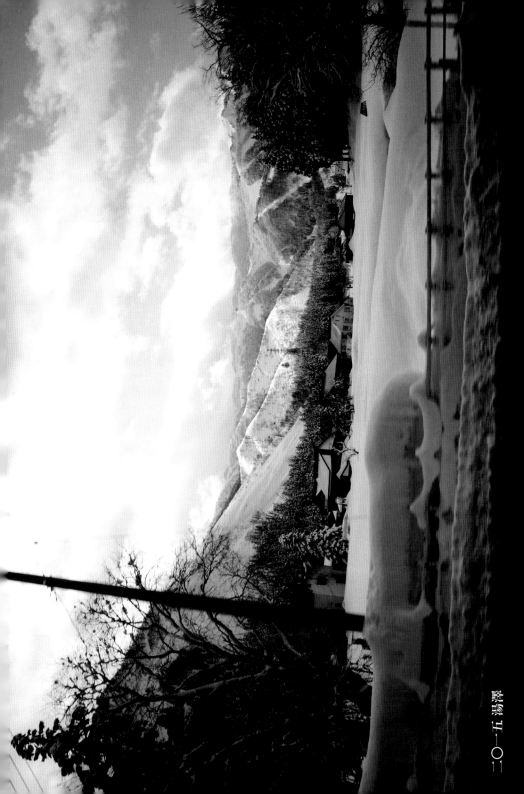

二〇一五 湯澤

二〇一五曇雨水

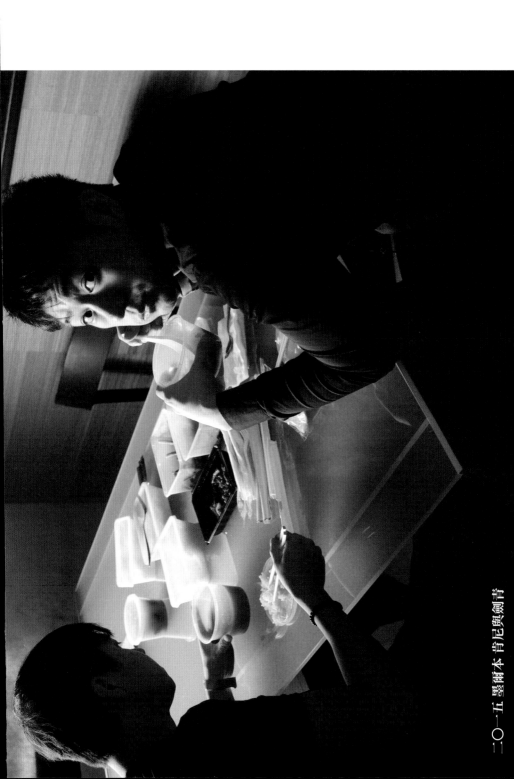

二〇一五 墨爾本 肯尼鹿劍背

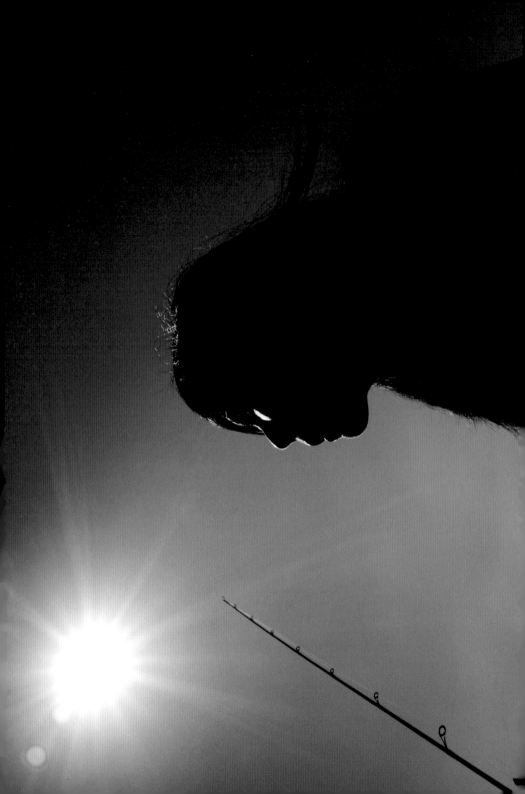

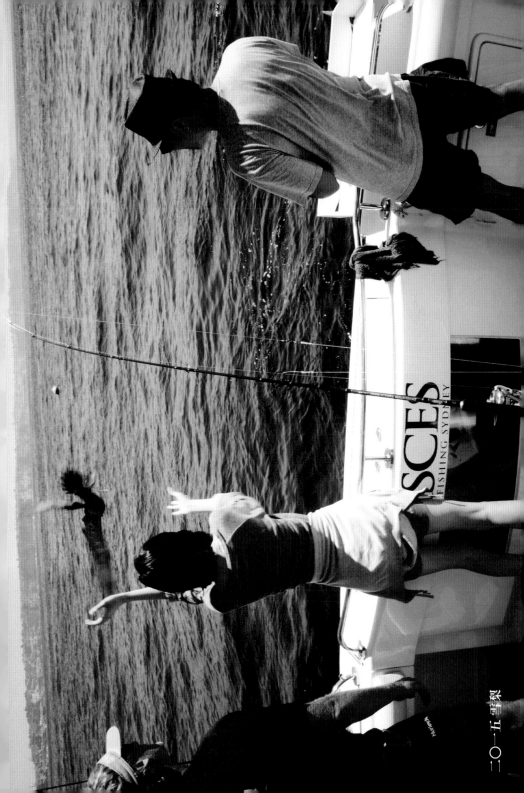

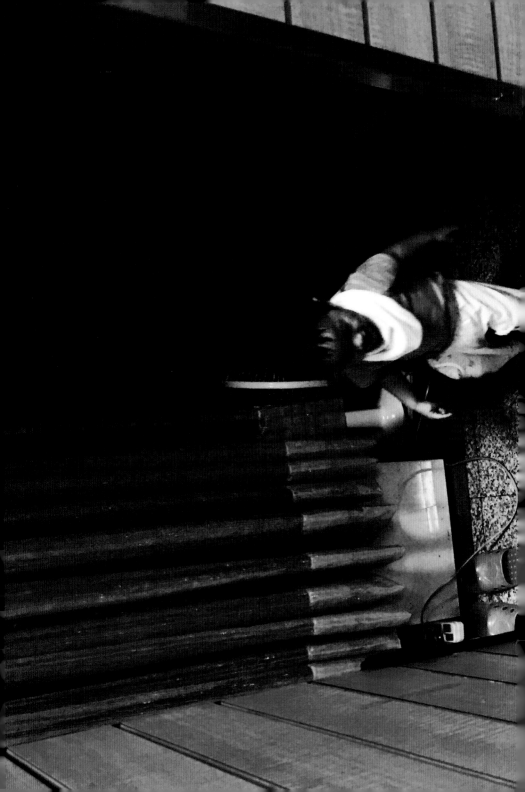

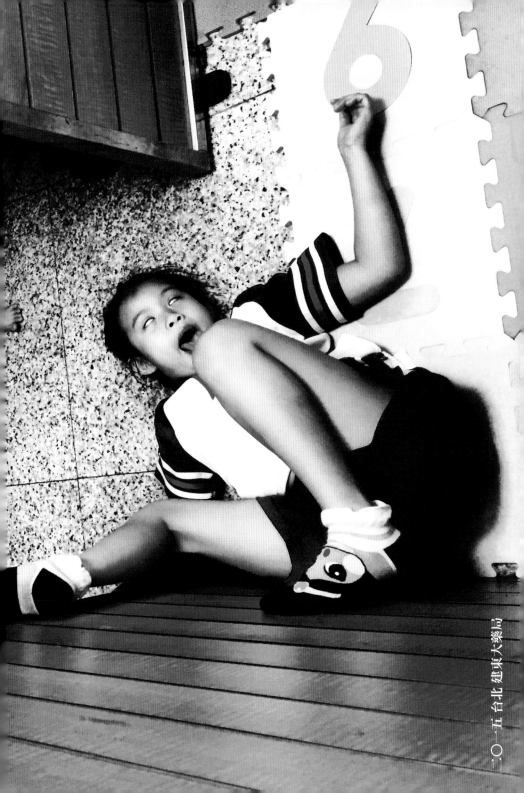

養了多年的黑狗Kuro，二○一四年春天牠的頭部開始長了一顆又一顆的腫瘤。送到醫院開完刀沒多久又再長出新的腫塊。後來獸醫安排到更大的醫院做精密斷層掃描後，仍舊束手無策，只說類拉布拉多犬是比較容易長腫瘤的犬種。以前養過的兩隻柴犬過世之後我們把牠們葬在後山，偶爾爬山經過時會對著遠遠的牠們打招呼，沒多久森林植物長得超快，就記不得確切的位置。後來Kuro走了，我們選擇將牠火化，想想牠再也不用受持續增生的腫瘤所苦。永遠記得牠們都還在的大熱天午后，幾隻狗在山間草皮狂奔嬉鬧開心叫吠，我也跟牠們追逐著，背心全濕，汗有光。

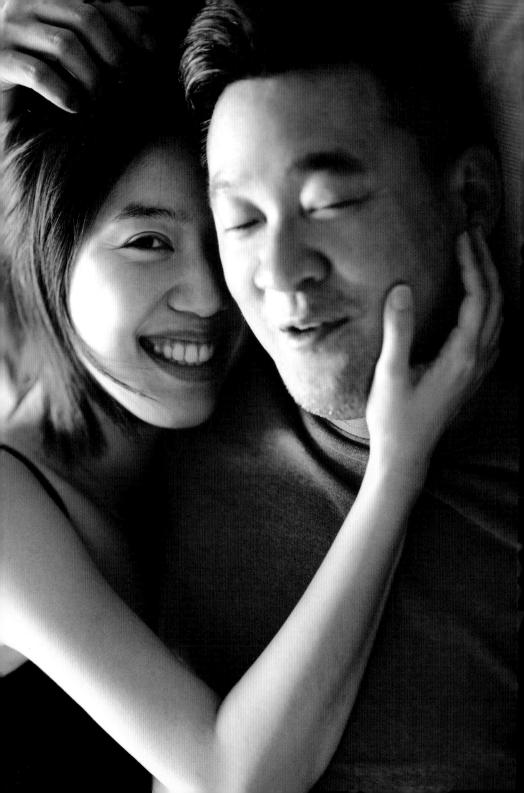

二〇一五台北

　一九七年我跟張家齊在花蓮一起當兵，他的命極好，新兵就跟著我這老兵一直放假與四處公差。還記得他和花蓮初戀女友三不五時隔著軍營牆的小洞接吻，羨煞同期阿兵哥。他的軍旅也算精采。十八年後他要結婚了，老婆不是初戀那位。然後距離結婚只剩十天才有空拍結婚照。我跟他們說雖然我們沒有去歐洲、去冰島、去峇里島，只在你們房間的床上拍照，但有愛的地方就是家，白紗搞錯也沒關係，內衣褲也會是最強的服裝。在宴客前一天趕著將桉框好的照片拿到他們家樓下，偏偏他倆還沒到家，我索性把八幅四十吋的居家結婚照，一字排開在他們家樓下的夜市巷弄間，人生首次通化街夜市攝影展成就達成。夫妻倆一回到家的巷口，看到來往逛街的民眾眼睛睜那麼大幹嘛？慶慶都可以是美術館啊！

　小菜：說好的婚紗計畫卻被你伏擊了。那天清早，你比說好的更早到，剛起床的我們蓬頭垢面、頭沒梳、臉沒洗、牙沒刷，還穿著睡衣就開始了。結婚邁入第四年，這四年來，有好的時候也有壞的時候。但我永遠不會忘記那天清早，照在我們兩個臉上完完兒兒的陽光，我好！

　張家齊：還記得我剛入伍初期極修，下部隊沒多久就被送進輕鬆的駕訓班，連上學長開始不爽我。接著沒多久又開著五噸化學軍把幹訓班的水泥柱撞斷三根；又有一次在連集合場，因為緊急煞車把全連最老的班長當著全連的面甩到地上。我正要被修理時，奇蹟來了，司令部突然來命令，把我叫進會議室。主持人是中將司令官，各單位的上校指揮官都在。我旁邊坐了一個烏兵（喔，是下士班長，就是你！）你說快要退伍，是我的大同梯。民智未開的時代，遇到軍方剛好打算讓民眾更明白部隊狀況，當時不當管教的申訴才剛剛啟動不久。司令官決定要拍攝「懇親會錄影帶」，讓父母在懇親時可以更了解阿兵哥在做什麼。於是，這位下士成了導演，全司令部偏偏又有兩個大傳相關科系畢業的阿兵哥，於是我就不小心被選上，擔任攝影。

　「演習視同作戰！防區各單位傾請全力配合製作單位，無論任何需求，

務使拍攝內容展現防區最高戰力、高昂士氣以及對老百姓開放資訊、開誠布
公的原則。」中將司令官說。

　　基本上，意思就是這製作單位，我、二兵，加上下士班長，成了地下司
令。當然，下士班長才是司令。下部隊第二個月的我，完全搞不懂司令部各
單位在幹嘛。反正就是跟著班長到處去拍。我們去衛生連，天啊，有護士阿兵
哥，還有救護車，最重要的是他們提供軍官源源不斷的液體香港腳藥水，那
是多麼稀有啊！然後軍法組，什麼我們有軍法組？軍事檢察官軍幣我們看看守
所禁閉室。總之社會上有的單位，會計、人事、行政、後勤通通都有。然後
我們開始了戰鬥部隊之旅。那是一個很爽的過程。我們去精誠連，也就是所
謂的禁軍。每個人都掛上隊徽，據說就是五項戰技滿百的優秀士兵，他們還
會一大堆很像少林十八銅人的武術。反正就是要他們不斷的演練，因為班長
說：「媽的，每次都很臭屁的樣子。」有幾位據說是精誠連最老的士兵，示
範全副武裝五百障礙。下士班長說：「不好意思，攝影沒有拍好，我們再重
來一次。」那幾個老兵跑完五百障礙已經快要往生，沒有想到在「製作單位」
的要求下，一共跑了四次。

　　最經典的應該是戰車營。全副武裝的戰車營，每個人都穿上雄赳赳氣昂
昂的裝備，脖子上還有黃色方巾，超帥的啊！想不到，下士班長說：「每一
台戰車都要發動，然後在鏡頭前全速駛過！」戰車營指揮官看著下士班長，
一副有點勉勉強強的樣子，但是還是二話不說，要求整個部隊朝我的鏡頭全速前
進。其實那是很熱血沸騰的一幕，只不過，鏡頭最後頭的兩輛戰車立刻拋
錨。班長極度不給面子：「營長，這樣不能看吧，我們這個鏡頭這樣播出去
大丟臉了，我們要重來！」看著那兩台感覺這輩子都不會再發動的戰車，戰
車營長幾乎要腦中風的對著不知道到底是什麼階級的其他軍官狂飆，然後
全營的戰車在我眼前捲起千萬沙塵，狂風幾乎快把我的鏡頭吹壞。「營長，
快點，我們沒有時間了。」下士班長冷酷的說。殊不知那時候我才入伍兩個
月，我感覺我已經快要得罪光全司令部的老兵了。只要是戰鬥部隊，都在下
士班長的淫威指揮下，完成了如演訓下基地般的操練，無一倖免。對了，那
兩部戰車後來完全沒有移動過。

接著，我最擔心的化學兵連來了。下士班長依舊用他毫不掩飾的矯情指揮著位階只有少校的化學兵連長，也就是我的連長。然後我最害怕的幾個老兵，則是在他的指揮下，不斷的跳著單操、噴酒消毒、噴酒消毒、噴酒消毒。「我幫你報仇。他們欺負你對不對？」班長微笑。我看著老兵的眼神，就算是透過鏡頭的finder，我還是看得到他們眼神的意思：「你·死·定·了。」

語說短暫的拍攝再怎麼樣都有結束的一天，我就那樣的不情願和害怕的回到了化學兵連。老鳥們一句又一句「爽兵·沒得拍了吧」、「我看你是要來好多個基數才能追上我們啦」、「喔！胖了捏」、「可能體能已經像老百姓了吧」那是回到部隊的第一晚。第二天早上，三千公尺我硬是跑在全連第一排，拉單槓一次狂抽十四下。總之，我就是希望老鳥知道我雖然支援，但是絕對沒有擺爛。無奈的是，當晚的晚點名，我只聽到了「我愛中華·我愛中華·預備·唱！」我就昏倒了。醒來時我問同梯說：「我昏倒時帥不帥？」同梯說：「就眼睛翻白，嘴巴開開。」「喔～那麼不帥？」

這些甜美難忘的過去，都是下士班長你賜給我的。話說那時候你已經在放退伍假了。二十年過去，我們見面的每噸飯都是你請我的。我一點都不會不好意思。未來二十年，麻煩再照顧。

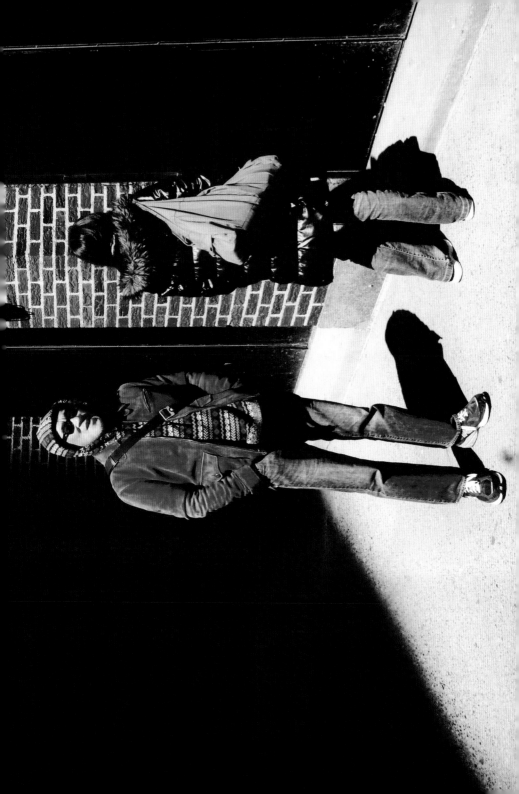

　　巡演期間要巨蟹座的宗盛大哥出外蹓躂是很困難的。他通常都待在飯店房間裡，有時候我們會一起去健身或游泳。經紀人慧君會幫他打理好一切生活所需。所以，每次在國外都是我跟慧君兩個人四處去逛逛。好幾次我問大哥要不要一起去外頭走走，他就會念我說：「我是出來工作又不是像你一樣出來玩的，萬一我感冒唱不了怎麼辦？你傻傻的！」甚至在GQ工作的好友小菜問我可否在紐約幫大哥拍組封面，我怎麼拍都行，以我的了解是不可能的，但我還是傳達了訊息，當然我得到的回答就是：「我一次只會做好一件事！我是來把演唱會唱好的，不是來拍照的！」

　　這天可能是天氣太好了，我們都想出去曬點太陽，在冷爆的紐約，走過幽暗長巷我們就這樣停在有陽光的街角好一陣子。太陽照得到的地方，溫暖舒服，照不到的陰暗處，冷冽難受，這是三月的紐約。我們三人盡量在有光的街道走，從下榻飯店的第六十街一路走到第六街，搭著熱咖啡，再走回六十街。這天的陽光特別感動。

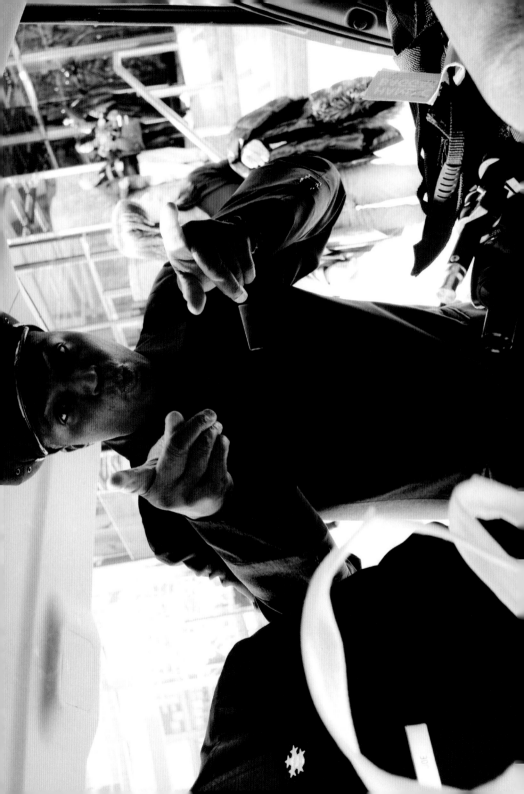

二〇一五 紐約

二〇〇九年第一次到紐約工作非常興奮，我連半夜都可以不用睡覺，拉著蕭青陽及文案昭平在三更半夜逛著沒人的蘇活區。那次我們三人睡在蕭青陽同朋友借來待租的空蕩辦公室地板上，雖然屋內什麼都沒有，但我們為了完成玫熹與祖父間感人的專輯「After 75 Years」，一點都不在意。第一次去紐約住了十八天，但我連中央公園都沒好好走過，只在五十九街入口處瞎混了二十分鐘。站在公園外街角，我們望著左邊是CNN大樓，右邊是川普大樓，心裡許願有一天能再回來紐約，我要好好在中央公園裡慢跑，我要在這個角落，俯瞰曼哈頓最大公園的日出與黃昏。六年後我隨著李宗盛「既然青春留不住」演唱會在林肯中心的演出再次來到紐約，多年前在街角所許下的願望竟都成真了。一樣不變的是我還是很興奮的半夜睡不著在街上到處亂逛，我要室友宗盛大哥別把大門反鎖免得蹓躂完進不了房，他則要我小心在外頭別被吃掉。

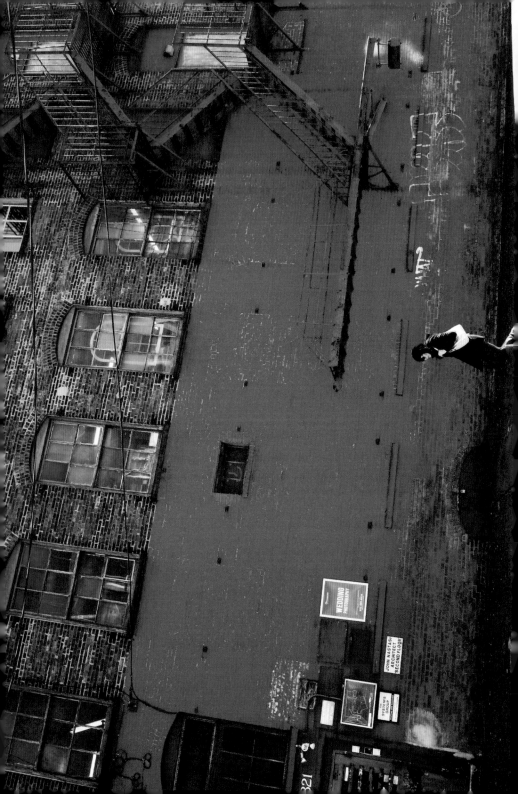

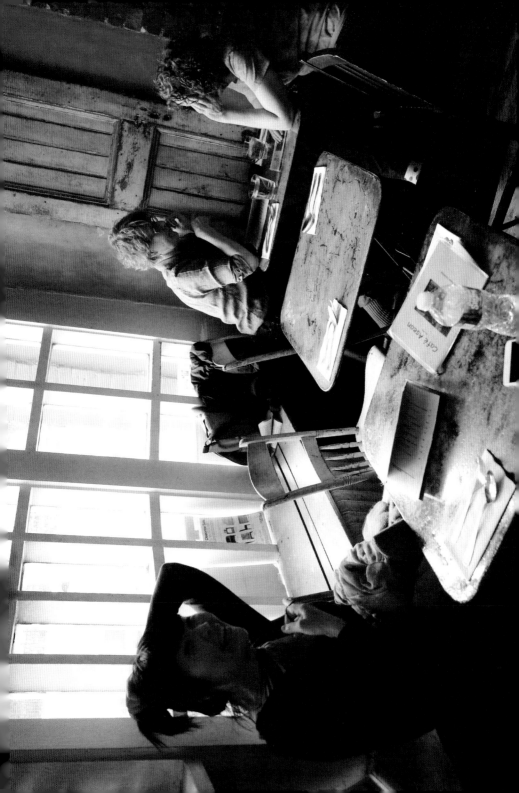

　　跟李宗盛到紐約巡演，我急躁的個性又犯了，第一天就把隨身相機掉在一個中東裔司機的計程車上。相機記憶卡裡，多年來朋友們親密的照片都存在上面，好悔又好傻。宗盛大哥說：「還好你不是拍 Beyoncé 那些歐美巨星，不然你會被告死。」五月天石頭的老婆狗狗更可愛，她笑說：「萬一那司機要辦攝影展，我們就靠我老公在花蓮騎車的露點照前進紐約啊！」後來大哥把他的相機借給我用，因為我也幫他買了台跟我一樣的隨身相機。

　　旅居紐約多年的玫薰見我一直很課，在路上還為了我跟一個黑人街販對罵，因為對方說了一句「China cockroach」。我們從三十二街一直走到比較安靜的格林威治，我才慢慢緩和下來，這區的人們比較從容自在，我很喜歡。

　　玫薰：當那個黑人罵你「China cockroach」時我真的非常生氣，我忍不住對他破口大罵。雖然我不知道你那幾天為什麼這麼焦慮不安，但你還是靈光乍現地記錄旁人看似平凡無奇的時刻！還有你知道要在紐約吃到我親手做的家鄉味蛋餅很感動對吧，你才來美國幾天就想家啊。

Ken就是玫薰紐約的帥老公。白天是銀行家，晚上是rocker。似乎他也把對音樂的愛全部投給妻子玫薰。鼓勵她不要放棄音樂的天分，因為只有音樂能永遠地留下來。而跟老婆回台灣娘家，也是每一、兩年Ken就必須走一趟的重點。偏偏他對台灣的濕熱天氣就是傷透腦筋敬謝不敏，盡管他老愛用彎扭的外國腔調說出台語「愛ㄅㄞˋ灣啦」之類。某次老婆放生，他一個人逛著台北熱鬧的龍山寺巷弄。一位風塵女郎欲跟他搭訕，愛開玩笑的ken先是問多少錢，等到女郎開完價後，他大聲地用生澀的中文跟對方說：我沒有錢，但是妳要給我500元，因為我有大雞雞！留下一臉錯愕的風騷女郎，愛ㄅㄞ灣啦！

玫薰：親親照我老公不想公開耶！好啦我會再說服他！

Ken：Hey David, thanks for great photo and being quick about it. If I stayed in this position too long, I'm sure I'd suffer a neck injury.

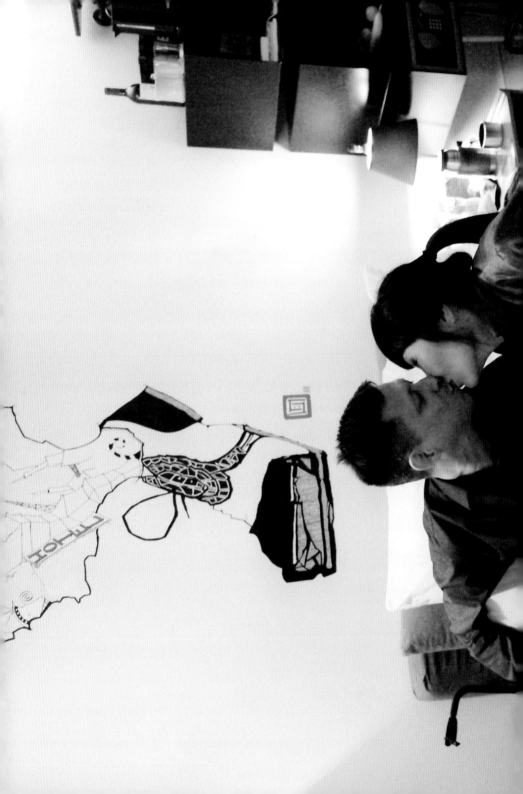

二〇一五 紐約

　　玫熹和老公多年來一直想要個孩子但卻求之不得，或許都是因為高齡吧。後來轉而希望用領養的方式。終於他們選上台灣育幼院裡一對年幼的兄弟，也彼此相處了一陣子。弟弟很喜歡他們夫妻，也習慣叫著玫熹媽咪，但哥哥可能年紀稍長，對大人充滿敵意。玫熹曾經認真考慮只收養弟弟，但最後情感上她無法拆散這對彼此相依的兄弟，分隔台美兩地，最終還是放棄，也讓她傷心好一陣子。這是原本準備給孩子的房間，也是他們夫妻想要給的愛與家。

　　玫熹：想要有個孩子的那扇門總是打不開，無論我把腳給踢爛了，門還是緊閉著。而音樂那扇門總是開著，因為來去自由，所以也不在乎那門是否開或關。人生就是這樣有趣，因緣聚足才會相遇，緣分不夠無需強求。領養孩子計畫失敗，人生有些地方就空著吧！

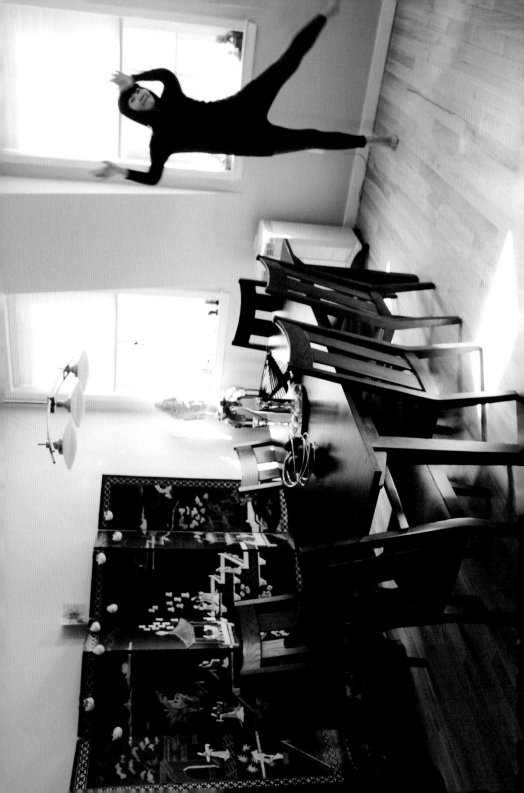

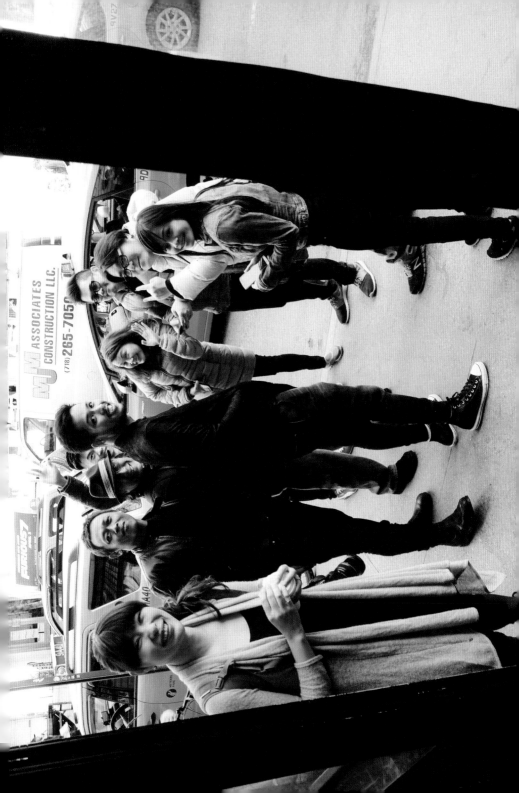

　　從曼谷轉機到倫敦，長途飛行既累又餓，但是宗盛大哥早已做好晚餐等我加入。能跟他做室友多好，常常都可以吃到他親手料理的美味。尤其是在歐洲吃了幾餐西方食物後，來上一鍋家鄉味燉肉滷蛋配稀飯佐以上等紅酒，多銷魂啊！他上市場買菜、做菜，餐畢我洗碗，這很正常合理，但他會叫慧君在流理檯旁盯著我把碗盤洗乾淨才准放我入房休息！不僅只是洗乾淨，還要恢復像新的廚房才可以，我們的共用浴室，他也會把浴缸刷得乾乾淨淨讓我接下去使用，但是我不能亂掉一根毛，所以，漸漸地我也從只是愛乾淨的階段躍升到有點潔癖的領域，我倒是很喜歡！

　　慧君也很幸運，不只要做李宗盛全能的經紀人兼幕後老闆，也要順做我的經紀人兼陳太。有時候我會有些狗屁倒灶的事，她會去幫我協調，被詐騙是其中一件。有次我的line帳號被盜用，一個下午歹徒就傳給我幾百個通訊聯絡人，說我有急事需要借幾萬元。那個下午到晚上我大概接了上百通朋友親自打來的求證電話。但其中一個心腸最柔軟的好友端端，一看到以為是我的求救簡訊，她擔心我的狀況，於是急忙下趕緊託了她另個好友先轉三萬元給假的我。隔天端端終於電話聯絡到我，當然是立即報案處理。慧君知悉，當然心疼苦主端端，為了我擺小某請受害人吃飯賠罪。經紀人還要幫忙道歉，都是我惹的。至於陳太的由來，說起來真的更抱歉。在雪梨演出的休息室洗手間，慧君在裡面門沒鎖好，我也沒敲門，於是開啟洗手間門的剎那，我和正坐在馬桶上方便的她四目相交，眼睛都由綠豆小變紅豆大，尖叫聲轉為哄堂大笑！而在休息室準備登台的大哥說慧君以後便是陳太了，我民生社區的大房子有一半要讓給陳太。

　　慧君：跟你在一起總會有一些很奇妙的事情發生，記得房子有一半是我的！

　　李宗盛：你英文這麼爛，還可以這樣到處跑！

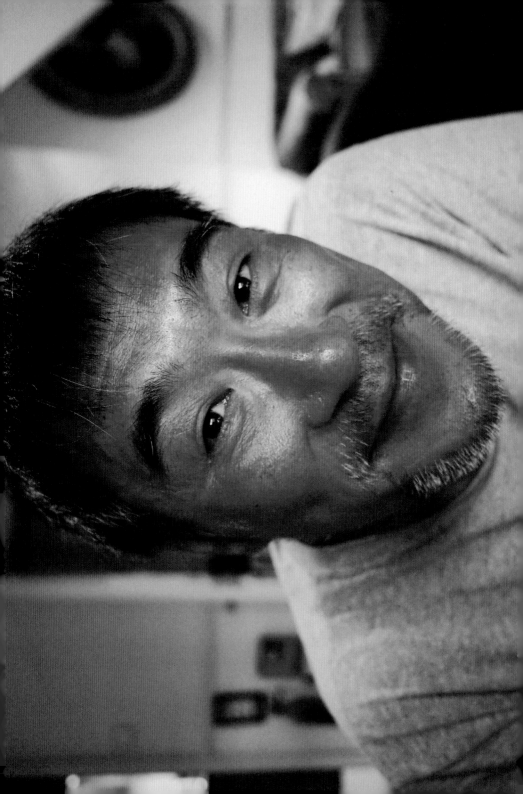

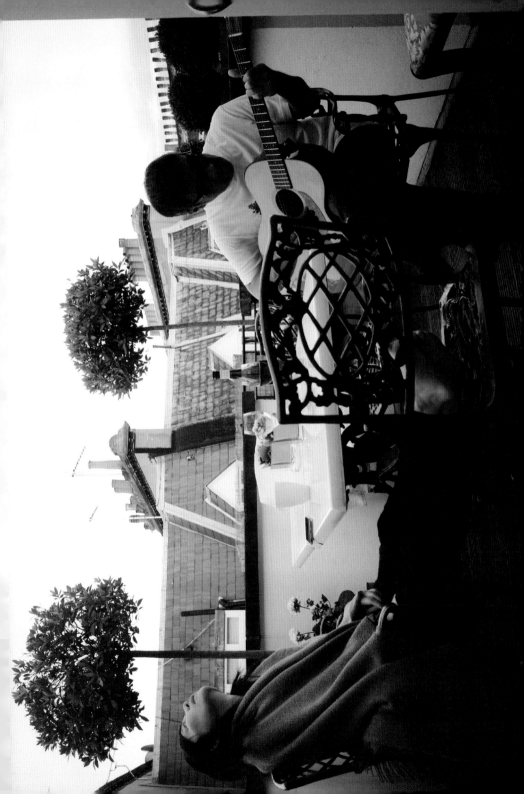

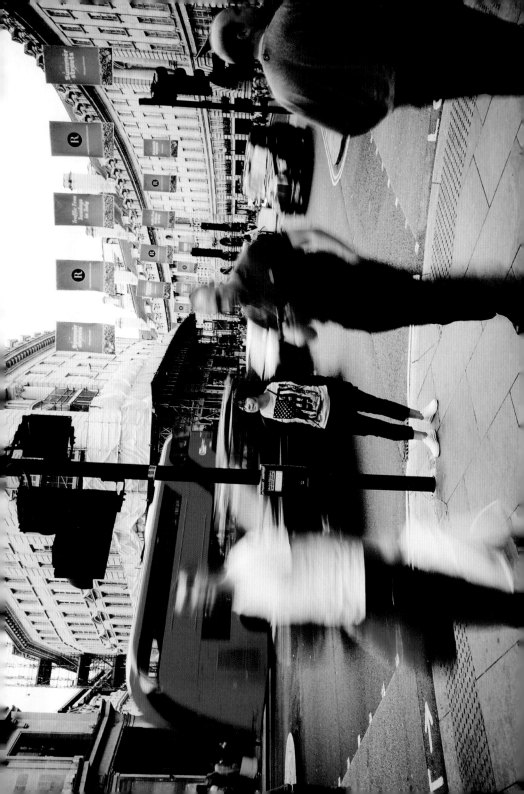

二〇一五倫敦

我們跟著李宗盛到世界各地演出，艾姐謝芝芬會安排最好的住宿與餐廳給我們，有她在我們絕對不可能找不到美食。她總是用她那老花的雙眼貼著手機螢幕算數字；她總是擔心演唱會的票房需要怎麼安排會最好，她總是擔心員工們有沒有存到錢或亂花錢，而還著他們要買房子、要存款，以防未來變化；她總是要大家隨時注意身體健康，不時要大家快去健檢。她就是那個怕沒好好照顧你的那種姐姐。她也是那個容易在演唱會台下默默紅了眼眶的愛哭老闆。李宗盛的哭、奶茶的哭、叮噹的哭、五月天的哭、瑪丹娜的哭……

五月天的 **3D** 電影上映時，她還找我二十四小時內看了三場！她說跟著滿場瘋狂的歌迷將演唱會搬進電影院很感動，她又坐在我旁邊紅了眼眶三場，但我想一定是我身旁那群拿螢光棒尖叫的女孩們感染到她。一個花蓮家裡經營電影院長大的女孩，看著電影院從興盛，到沒落，到結束營業，現在，她腦海裡裝著自幼時在戲院裡看到的神奇與幻境，並把眼淚化為珍珠，一步一步帶著身邊所有人實現夢想，成就理想。而我曾經問過她以後還想做什麼，她說想在故鄉花蓮海邊買塊地蓋民宿。我想這個民宿的一定是充滿想像與張力，就跟她駕車疾駛在蘇花公路的氣魄般，我必須抓緊扶手，心臟才可以跟上她的速度。未來請務必帶著我們繼續玩啊！

謝芝芬，為什麼過年你有給我妹倆個紅包而我沒有？

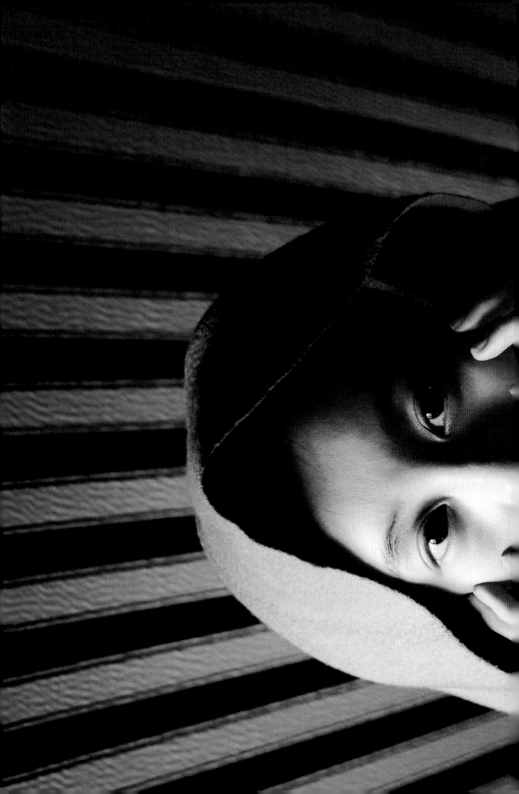

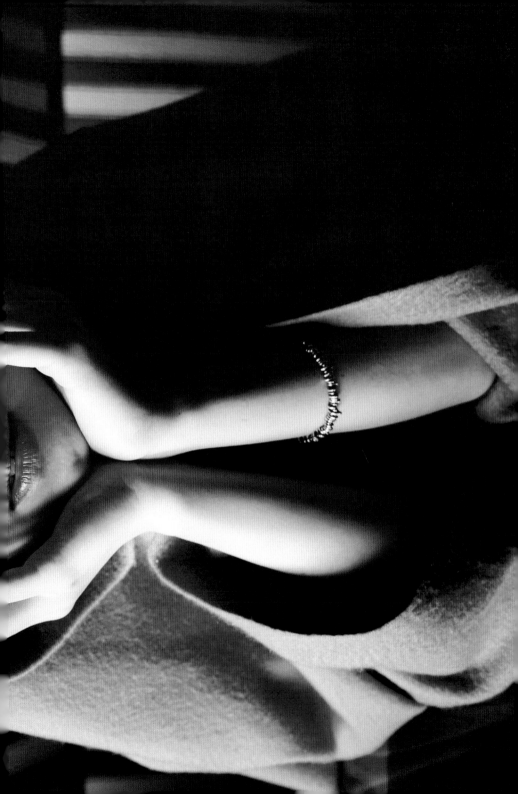

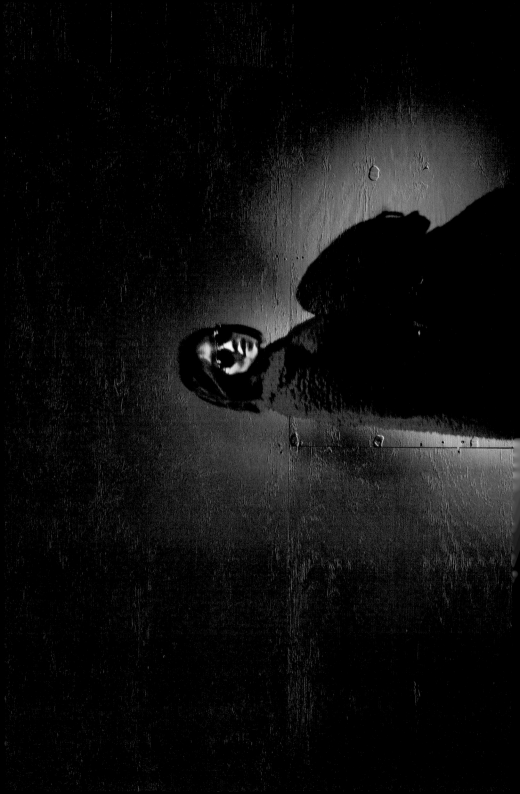

　　第一次在錄音室遇到白安時，她很警覺地提防著我，是宗盛大哥跟她說David是自己人不用擔心後，她才稍稍放鬆。後來幾次於公於私她比較不順利的時候，我剛好都在旁邊或多或少給點想法或聆聽，就只是湊巧而已。連我們在紐約曼哈頓閒晃，走著走著她竟踩空跌落地鐵內的地下道，整個人正準備很很重摔階梯時的那一秒，我轉身用雙手托住她那有如林青霞般的下巴，那時我和她陪玫熹和她都嚇壞了，然後我們狂笑到肚子痛！偶然，巧合與瞬間，甚美！

　　白安：跟你沒有很常見面，但莫名其妙你總是在我人生有比較大變化時出現。你就是那種會在我早上剛睡醒來不及洗臉刷牙，或難過在哭時，毫不留情先按下快門，才遞給我衛生紙的那種攝影師。在你前面，根本懶得對你掩飾什麼！哈哈，好啊，最不堪得通通拿去，拜託下次先遞給我衛生紙啦！

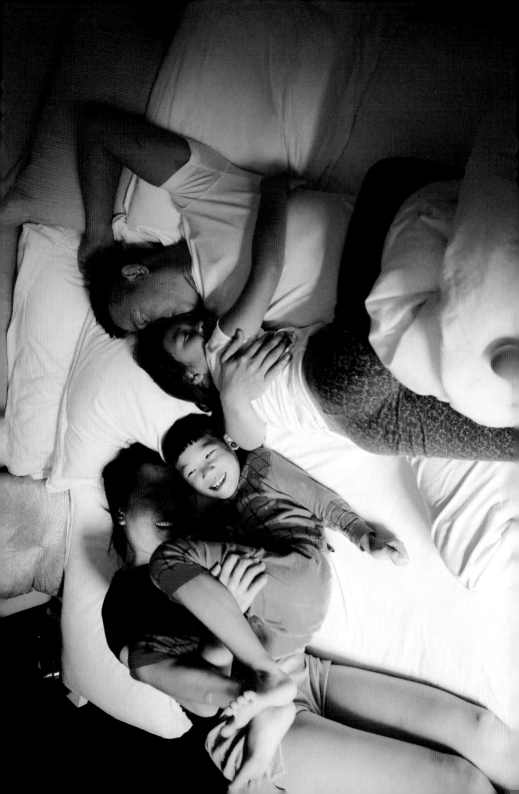

結束倫敦工作後，我和廚師好友阿同一家旅行幾天，但阿同老婆川川說，這是他們一家難得的長期旅行，我只能跟他們住五天，不然她沒辦法呼吸。川川是省錢小富達，歐洲四十五天她不只找到漂亮又舒服的 air bnb，上傳統市場自己買菜做飯對他們來說是輕而易舉。跟大廚好友一家旅行，最棒的就是吃什麼他們決定就好，我只負責張口，但我們好像行軍團，幾乎到哪都靠雙腳。雖然兩個小孩跟媽媽睡，我跟她老公睡，但真的太累了，小孩半夜都哭著找爸爸說跟好腿好痛，硬要擠上床要爸爸按摩小腿，但我喜歡兩個小孩白天一路上都不會吵著說很累。有一天我們還搭火車和兩班公車加上走了三小時的路，終於走到溫布頓會外賽的郊區球場，連正在打比賽的謝淑薇都說我們能找到這場地太厲害了！有一天他們夫妻倆在巴黎的 outlet 吵架，因為剛買的幾袋戰利品不翼而飛。川川教育小孩的方式就是要訓練獨立成長，自己的行李自己拿。但兩個小孩在 outlet 的戶外廣場看見大型玩偶忍不住去玩幾分鐘，擱在玩偶旁的戰利品才一下就被偷走了，川川氣得罵完小孩也大罵阿同都沒緊盯好。那整天，一家四口再也沒人說話，直到隔天起床後我還著阿同抱著川川猛親才結束冷戰。五天後我要返回台北了，川川問我要不要再留下幾天陪他們一家啊？吼～換我需要呼吸啦！

川川：年輕的時候一直以為我會嫁到香港，但後來卻嫁到屏東東港啦！當年結婚照還是你拍的，雖然被你嫌不到幾張能用的，然後我們莫名其妙地就處於十二年的失聯狀態，直到有了臉書才又找到彼此。我很幸福有個不擅言詞的老公一路陪伴，上帝給我一個最合適我的人！誠心禱告仰望讚美主，我們又成長了不少！下次我獨自出國呼吸的時候你要抽空陪我老公吃飯或打球喔！

阿同：大尾！你看我都捨不得幫自己買一件禮物，然後小孩東西被偷我就被老婆罵，沒辦法我太愛我的老婆小孩了，甘願啦！大尾！晚一點你可以幫我去學校接小孩嗎？今天店裡好忙走不開！

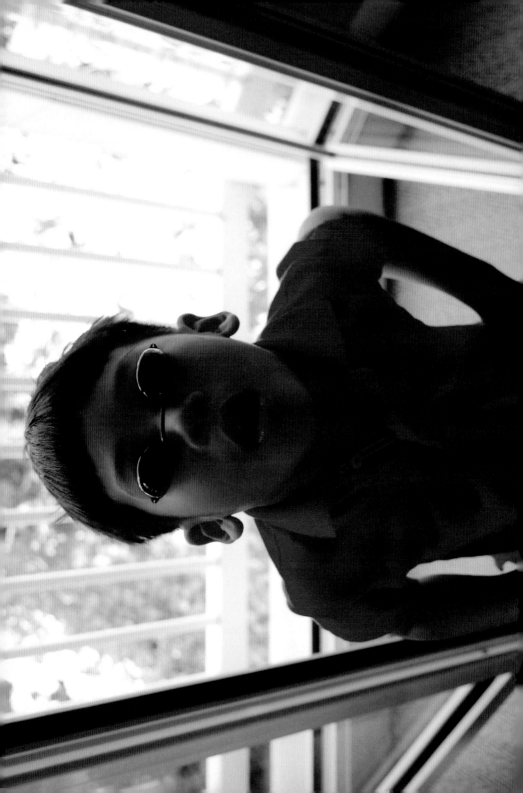

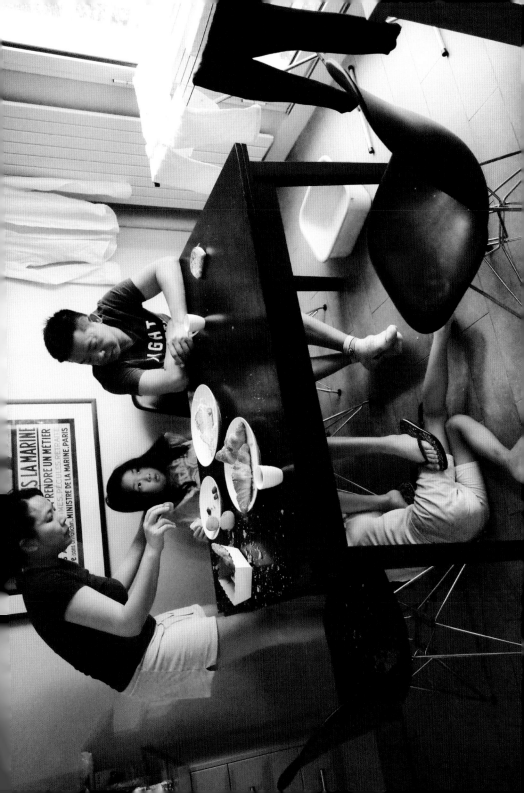

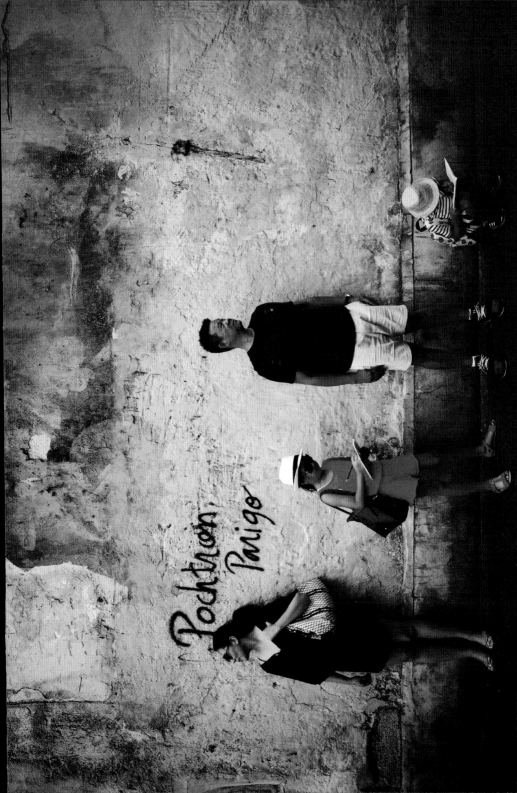

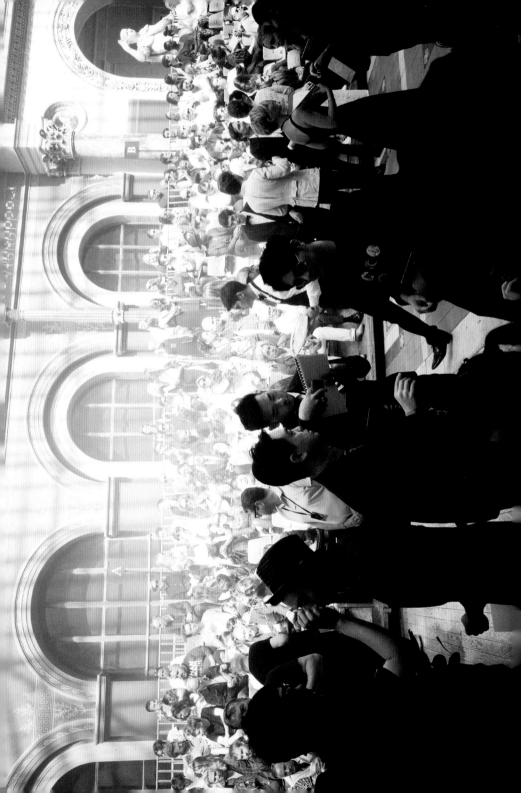

# 二○一五巴黎

　　忙於巴黎時尚周的 Patratic 捎來訊息，希望帶我去看看他這陣子的工作成果。因為他知道剛好我也在歐洲出差。那天一早，我和同行的川川還在想要穿什麼稍稍體面的服裝出席，畢竟是百年品牌浪凡。很可惜，我們的行李箱裡都沒有帶上正式的衣服，因為這並沒有在計畫之內。我叫了 UBER 來第九區住所接我們，車一到我們都傻眼！我叫的是一般的轎車啊，可是來接我們的是最頂級款的黑色 BENZ，川川在車子裡一直不高興的碎念我幹嘛亂叫車。她又沒什麼打扮之類，我解啊著又不是愛明星，我們一點都不重要，不會有人理我們的！享受一場大秀就好！

　　大車氣派平穩的一路駛向巴黎國立高等美術學院（École Nationale Supérieure des Beaux-Arts），川川要司機停邊邊就好別停大門口，但司機可能沒能及時明白吧。黑頭車就不偏不倚地停在大門口紅地毯邊。一秒間所有媒體閃光燈黑壓壓全擠向我們的車子，我倆頓時愣住來不及反應直說怎麼辦，川川大叫說她不要下車叫司機快開走，但我已經把車門開了一半，霎間聽到的快門聲閃光燈，可能是我這輩子永遠也按不出的驚人速度與閃耀，我記得我很優雅鎮靜地踏了出去緊接著川，所有時空暫時停止大概就是這個意思吧。幾秒後，那幾排擠上來的黑壓壓人群也察覺有異，紛紛從深喉嚨發出整齊的咕嚕一聲後，集體就地解散！後來，川川一直遠遠地跟我保持距離好一會兒，從她的大墨鏡裡與嘴角似乎看得出正在發火。伴隨著初夏溫暖的閃閃陽光與大秀前的浪凡經典員果早餐。

　　Patratic：從流浪教師、泰北金三角志工、公關公司基層，一路走到品牌公關。短短幾年卻讓我深刻感受生命起伏與人情冷暖。時尚圈的菜鳥時期對未來感到忐忑不安，你總是用慣有的獨特視角為我解讀，在漫漫長夜讓我又哭又笑。當然，你偶爾失焦走鐘也是必然發生的。想起你和蕭青陽在 101 的品牌開幕，你和川川在巴黎浪凡的糗事……等等，這才赫然發現，我與你再度經歷了一段段優眼卻也勵志的難忘回憶。你總是用一貫的放浪笑聲，理直

氣壯地化解我雪上加霜的事業危機。就算嚇到快要閃尿，你還努力地裝出無所畏的氣勢。原來，你讓我知道生命中沒有做不到的這個選項。但我還是誠心奉勸大家，不要讓陳健維幫助你們探索極限，因為，大家可能會直接走到一發不可收拾的荒謬情節。

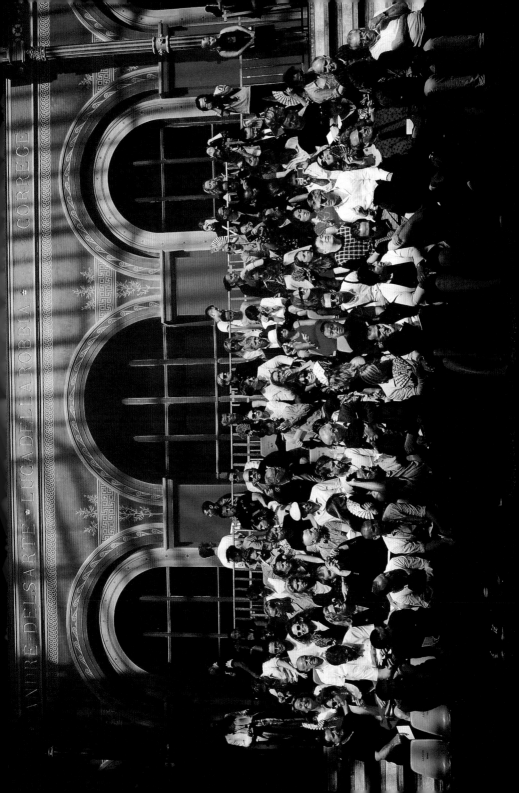

發了快十多年唱片公司的案子給我做的小蕊，有一天跟我說，她的小孩也是我的學弟游辰希，在小一新生報到的第一天下課後要和他幾個好朋友拍張照片以資留念，問我可不可以幫忙？小蕊都幫我快十多年了當然可以呀！

下課後，第一個來我這報到的游辰希揹著沉重的書包看起來很累的樣子，很安靜。第二個小朋友丁小乖到的時候，游辰希像打開電源似的恢復了電力，兩小無猜嘰嘰呱呱講不停，陸續所有的小朋友都到後，頓時我家變兒童樂園，救命啊！五個小朋友跳上跳下、奔跑尖叫、摔倒完又大笑、比傳統菜市場還要熱鬧吵雜十倍！我跟小蕊說，超過三個小學生聚在一起後，我開始覺得我的頭就快裂開了，怎麼可以吵成這樣！五個一起長大的小朋友聚在一起，他們的快樂天真只能用爆炸來形容！其實我很羨慕，我記不得我上一次這麼瘋狂是什麼時候了。但是他們拍完照離開的時候，我跟小朋友們說，你們要聽話喔，在國小畢業前你們不可以再同時一起來我這喲，叔叔拜託你們了！

游辰希：我已經五年級了耶，那我快可以去David叔叔家了！

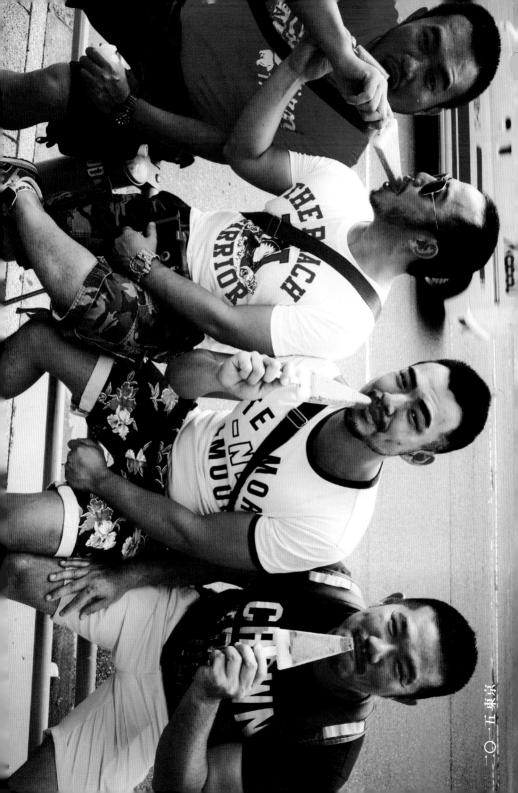

二〇一五東京

二〇一五東京

我是在大直俱樂部練球的時候認識謝淑薇的。當時第一次陪我練球的教練王思婷，丁丁教練課後跑去跟我的朋友川川說：「你朋友是藝術家呢？他的球技我看不懂耶！」也在隔壁球場打球的謝淑薇更是直接地走過來對我說：「你這樣打球手不會受傷嗎？」

後來我們逐漸熟稔，也一起跟淑薇回到少女時期離家出走時所投靠的網球俱樂部，位在吉祥寺。她想看看教練、看看老朋友，當然吃美食也是重點。我也是那時候愛上吉祥寺的。遠離東京的喧擾，這裡有種說不出的迷人優雅。我們沿著靜謐的小巷步行前往球場途中，她回憶十六歲時第一次來到球場，一個男教練說了一堆她聽不太懂的日文，可能她也不大理教練吧。他竟要她站在球場正中央，直接發球砸向她。好強的小薇連躲都不躲，就是讓他砸。後來教練也氣壞了，直接叫小薇滾出球場，她頭也不回就結束第一天的訓練。沒多久我們走到了球場，終於見到她多年不見的老教練，現已是七十多歲但身體硬朗的女士。小薇說以前就是老教練對她最好，總是塞給她一些錢，讓她得以去外地參加比賽，而她也一定得贏到比賽獎金才有辦法回來。那時她都盡量拿大會提供的牛奶餅乾充飢，所以現在在日本看到這種餅乾都會很感動，直說這是她的幸運冠軍餅乾。

淑薇：David，快出去賺錢給我花！你太好命了！

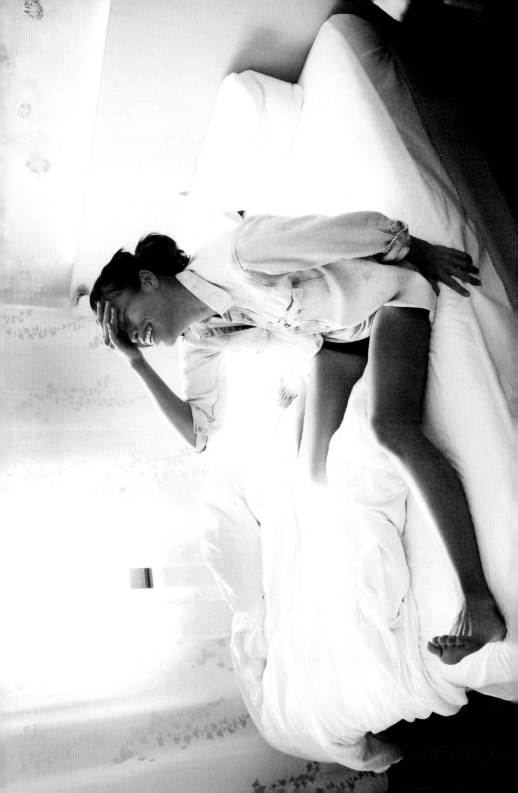

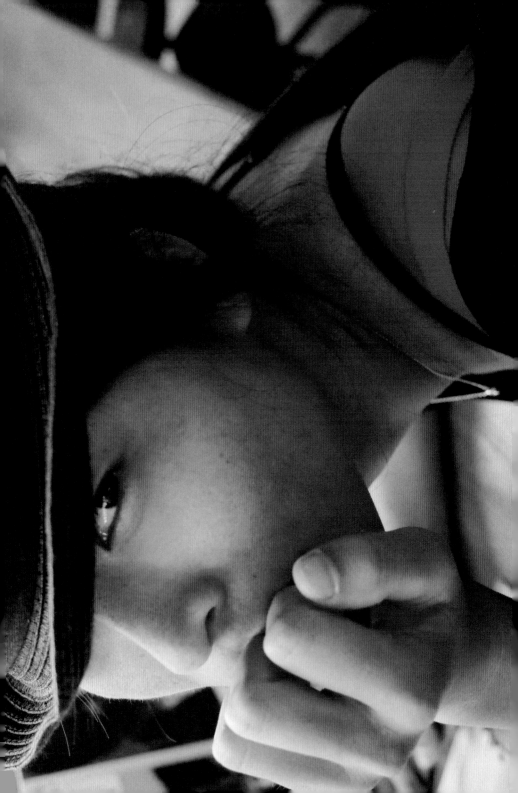

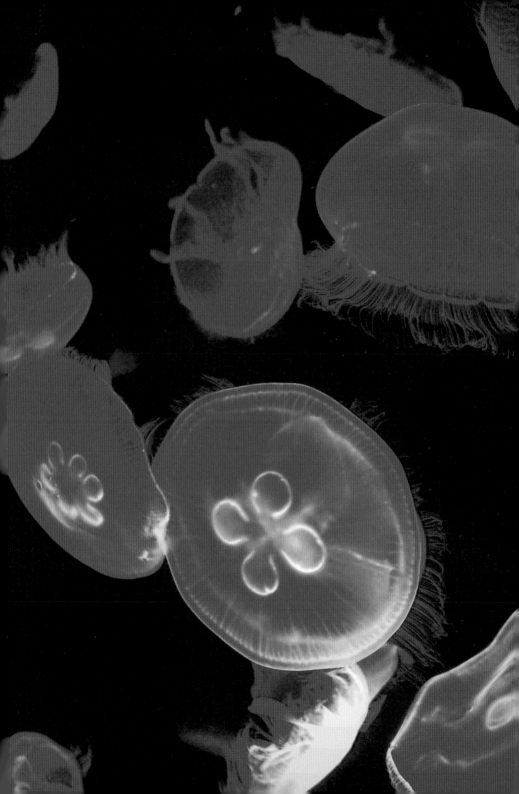

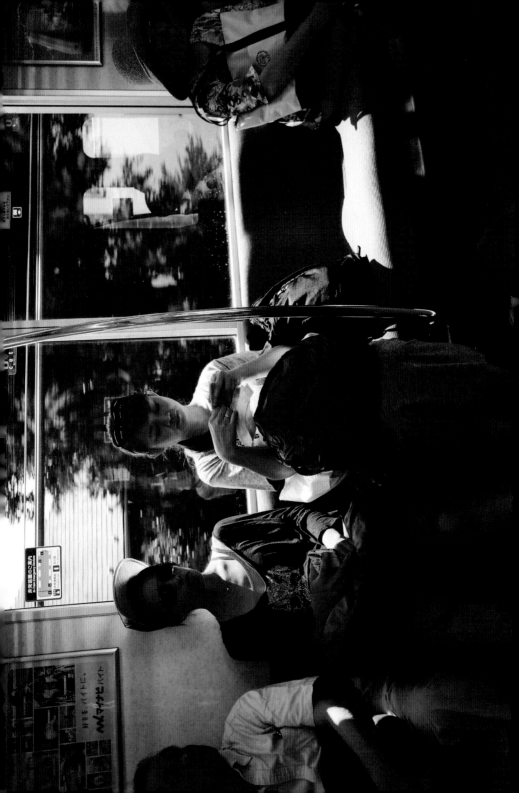

有著東贏靈魂的化妝師Sandy，每次出外景都開著老公的賓士車出門，很自然的大家都愛齁她叫「賓士廷」，因為實在大氣派。隔年，我們也一起氣派的陪謝淑薇在五星級飯店開了「里約奧運行前記者會」，但那天情況慘烈，我們三個沒經驗的呆瓜被媒體陣仗嚇傻，其中幾個記者拿著以訛傳訛，不知哪來的假新聞訓斥孤單在台上的淑薇。Sandy說：「以後再也不想看到我們一邊請記者吃午茶三明治，她們一邊羞辱小薇的景象，兒什麼啊！」後來，謝淑薇在一年多內打下現任及前任世界網球單打球后七次，她才兒很！

Sandy…私たちはかつて街中をさまよ……
未来はどこに行くのか？
あなたはここから何を持ち去っていくのか？
誰も分からない！
ただ、すべてが貴重な記憶になることを知ってほしい。
我們曾經都在這個都市裡遊蕩著……
未來會駛向哪裡？
會從這裡帶走什麼……？
沒有人會知道！
只知道一切都會成為珍貴的回憶！

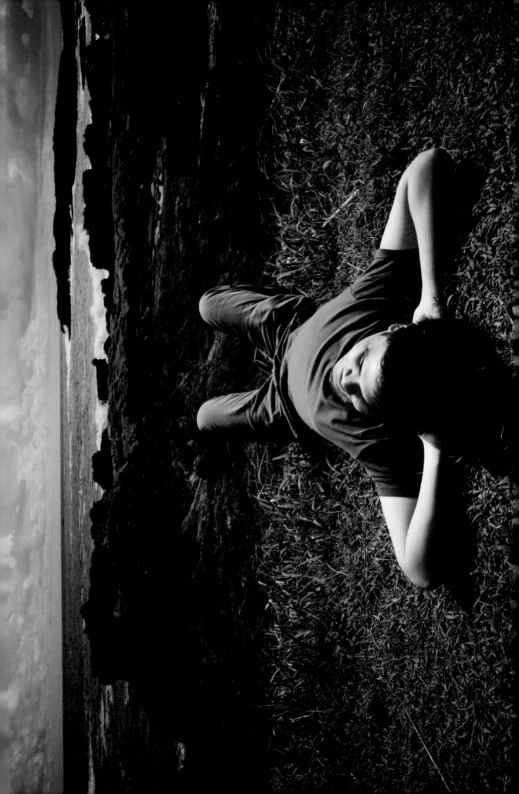

我家和格翔的公司，是僅需走路三十秒就可到的超近距離，也是好鄰居。我一直覺得他好像是看待到的，因為我常常會被他脫口而出的話給嚇到。比方說，他第一次坐上我的車就告訴我開的是那種車連型號都告訴你！在他發專輯之前，我帶著他還有當時沒有賽事的謝淑薇去了一趟花蓮，找我正在辦音樂創作營的朋友們。我愛把不同的朋友湊合著聊瞎混，這樣比較省時間就不用各別約。漸漸的他老闆寶旭開始叫我為「里長」。在音樂營裡的好友巴奈、欣芸、小樹、永興、樂融老師與主辦方BENQ的 Jennifer 都在。當然開趴烤肉喝酒了啊！聽浪、唱歌，酌著小米酒，並伴隨海風帶來黏黏的鹹味，感受永遠比雙眼看到的更清晰。這夜送給看待比我還要透徹的給翔！

給翔：大清早我醒來還在賴床時，竟發現你在拍我們每個人的睡姿，正在納悶你是要留做紀念還是幹嘛時，你忽然大叫部隊起床！雖然早有響聲還是被你嚇了一大跳！大清早你還要大家都躺在草地上聽浪聲，我這輩子還沒躺在草地過，這是第一次。

淑薇：你要我冒著危險跳下懸崖撿垃圾，好大的膽子啊！部隊起床匍匐前進！

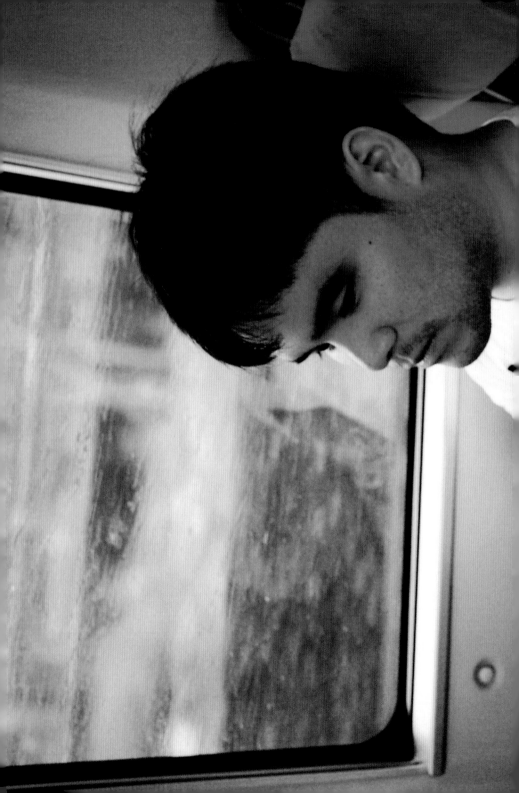

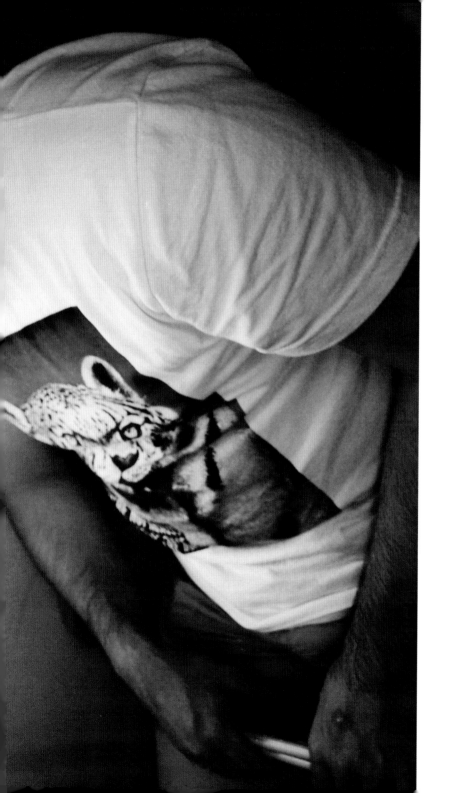

二〇一五花蓮

在基金會工作的Jennifer，她廣大的人脈與資源，常常是一些藝術家在創作與謀生瓶頸上最好的求助對象。我也找她幫過幾次忙，但都跟我的工作無關。一次是眼睛快瞎了，她拿了一瓶廠商的保養魚油之類的給我，很快的我的眼睛又可以對到焦了！還有一次，醫生判別我要進行器官手術以杜絕可能發生的危險，正當猶豫之際她問我要不要去找她的親姪女，是個神奇的通靈少女。Jennifer是個理性與感性的女人，同時也擁有靈性的連結，在某部分我挺相信她的直覺。到了她年輕的姪女那，很難把濟公與她聯想在一起。濟公上身後她變得非常可愛，直說我家很寬敞都沒開燈烏漆抹黑的，也說看不出來我身體有什麼毛病，但要我開始改變生活及飲食習慣，並認為我日子過得挺好。後來再去醫院複檢果然並無大礙。倒是我開始注意吃進去的食物就是。

照片是她在海邊辦音樂創作營時，找了部落裡烤肉第一名的朋友來滿足我們的味蕾。看著煙霧裊裊，我不知道她真正的願望是什麼，只知道多年來她幫助那麼多有才華的朋友找到快樂與幸福，但她始終幫助不了自己。父親的離去嚴重打擊了她，職場權力的羞辱傷害了她，加上那些可有可無的貪婪朋友……就像通靈少女對她說的，妳好多事傷心完還是都得做的，妳要再忍忍，不然，有那麼多朋友還等著妳的幫助，就是使命吧！

Jennifer：或是，鍛鍊老靈魂，或是，墮落黑洞裡，見不到光。面向冷冽深沉的大海，也無法清醒我自閉的沉落，不知道是要退潮或是上岸。

二〇一五大阪

　這是我們買過最好的一件風衣，既輕又暖，就像電影該盡各任務般瀟灑。同年初春我去紐約的時候都把它拿來當棉被蓋，比棉被更好，果然是三宅一生。

Victor‥David你很會享受，很會挑‥

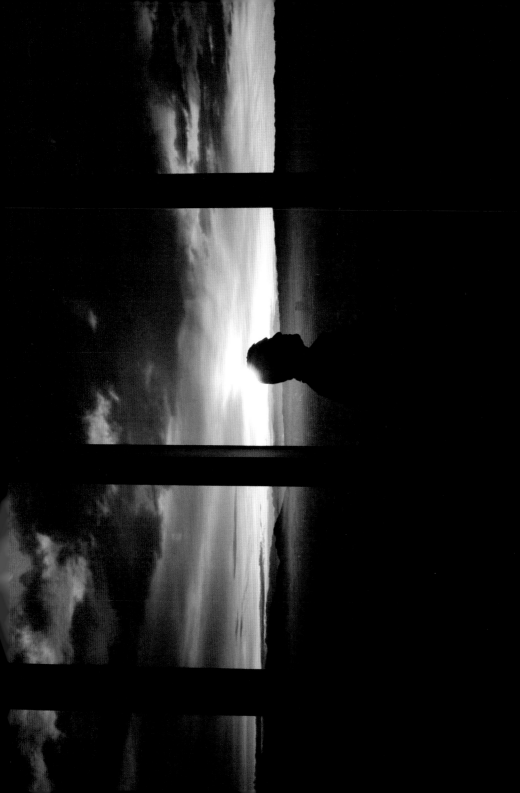

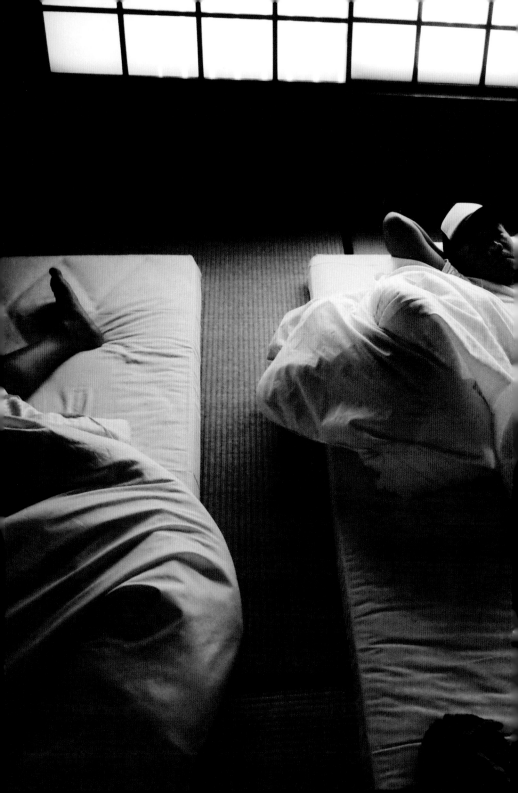

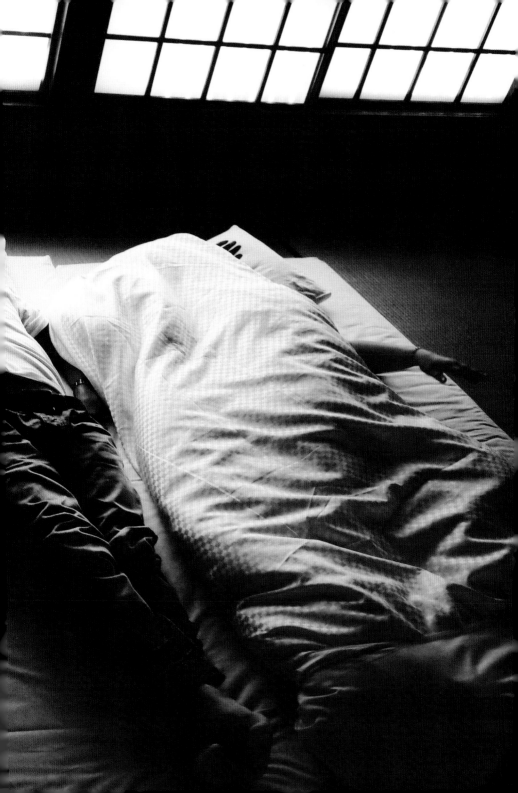

二〇一六　京都

　　蕭青陽的大兒子愷愷剛從美國念書放假回台，一轉眼已是個大人了。那是他們第一次去日本，留下老二恬恬跟老么棠棠在台北上課。那趟旅行，這對父子與夫妻都有一點小爭執。愷愷長大了，需要爸爸用更大人的方式對待，尤其在還有其他人的場合裡，他需要更多尊重。

　　父子關係在普通家庭裡，總像有個隱形的圍欄需要去理解與跨越！就像我自己也害怕跟父親太親密，總會覺得不自在，儘管心理上我也是很愛他的。而他們夫妻在姬路城的爭執引爆點則是城門再沒多久就要關閉，太太跟兒子想要快點進城參觀，先生覺得旅行就是要慢慢來不想念，沿路的攤販市集他還沒看夠！於是母子兩人那個下午氣得拋下他後失去聯絡直到晚上，這位先生急得四處尋人，後來我的臉書被蕭青陽刪除好友，因為我知道這家人太多可愛的家庭生活。

　　這對夫妻對孩子們的愛，就像大多數的家庭，義無反顧、全力以赴，平常也習以為常。三年後，愷愷美國念完大學，決定轉往日本繼續深造，我想源頭一定是因為絕美的姬路城還沒好好參觀完畢……

　　蕭青陽：我們小孩已經不會參加我的活動了，他們現在很藝術！

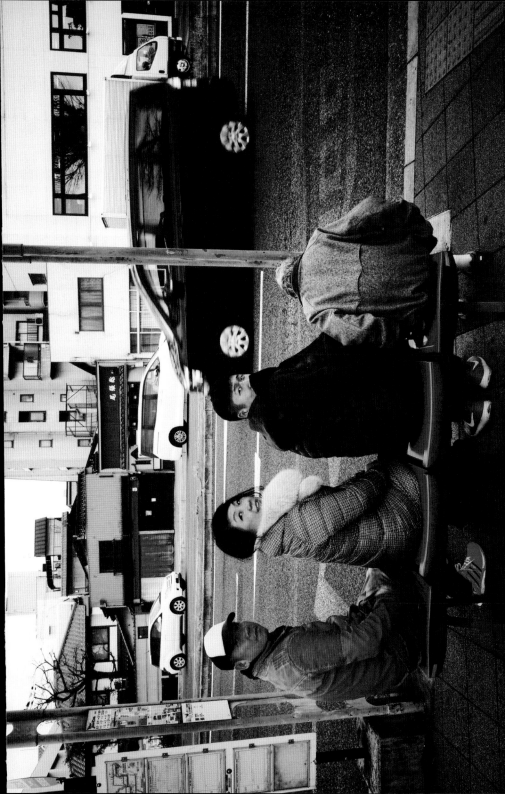

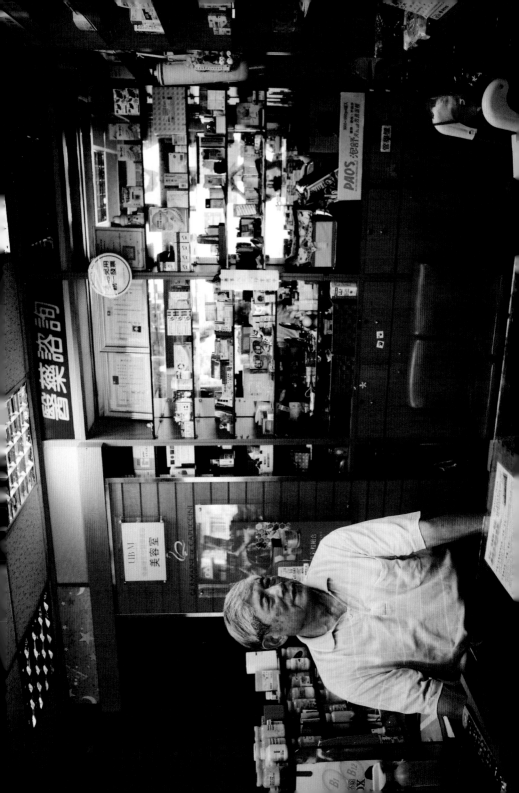

二○一六台北

　　我爸退休後，他開了近四十年的藥房已經由我二哥接手了，但他還是會在我二哥外出時幫忙顧一下店。我覺得待一整天能待在店裡的人實在很偉大，像我應該就待不住吧！我爸二十多年前，一大清早心臟出了問題。躺在藥房後頭的房間內硬撐著，怎麼勸都不願意去醫院，他說躺一下就好。但我看苗頭不對直接打電話叫救護車，他還對我直嚷著叫救護車幹嘛。緊急送到長庚醫院後，我還被醫生罵說心臟不舒服這麼嚴重怎麼還拖這麼久。後來才知道這位心臟科醫生跟我們住同個社區。不久，醫生細心治療好我爸後說：「接下來二十年心臟都不會有問題了，二十年後有問題再回來看！」

　　二十五年後也是一大清早，我爸心臟極度不舒服，他還是硬撐著說躺一下就好。我再次看見狀況不對，直接叫了救護車送長庚急診。這次他沒多說什麼，可見心臟的毛病的讓他覺得嚴重。我爸送到醫院時血壓已高到兩百，經過初步診斷急診室醫生評估要立刻轉送林口長庚開刀。但是到了林口後急診室後，發現病患大多沒有辦法立刻動手術，必須等床位才行，而且不知道還要等多久。一直拖到晚上覺得必須想點辦法，連絡在國泰醫院上班的阿寶，詢問要轉診國泰急診室是否可行。長庚方面則要我簽下轉診切結書，意思是轉診後所有問題家屬自行負責。還記得凌晨一點送到國泰急診室。急診室醫師要我在手術台幫忙。因為手術及插管前必須剃光我爸身上的毛髮，醫生認為我可以幫到一些忙。看著全身光溜溜的爸爸，忽然覺得這一天來得好快，有點措手不及。一大清早轉由心臟科主治醫生接手，評估要盡快進行心臟支架手術，巧的是主治醫生就是二十五年前我爸的心臟科醫生，多年前他轉到國泰醫院繼續行醫，並且當起了院長。兩人都覺得不可思議而且非常有緣，主治醫生要我爸放心一切交給他。生命繞行了一大圈並如此轉折，希望我爸的心臟至少能再撐個二十五年。敬歲月！

　　陳爸：希望以後你不要動不動就惹我生氣糟蹋我，我心臟會好些！

　　愛貓成癡，大概就是在說楊美秀了。整天對著名字叫「甲霸」的貓說：「爸爸好愛妳！女兒真乖！」。還開了間同名「甲霸」的飲料店。那天下午開店，他忽然整個臭臉然後立刻報警！原來飲料店櫃檯內存放好幾袋幾萬的零錢，一夜之間全部被偷走！雖然他對錢財一向大方，但這時候招惹他，應該就會像掃到颱風尾，飄走才是最好的選擇。

　　楊美秀：我現在在走白沙屯媽祖，待會團拜幫你求順利！照片的我跟女兒很美啊！

二〇一六台北

　　李焯雄是我認識的朋友中，最低調群裡的其中一個，當年是他把我推薦給李宗盛的，我後來都叫他「法蘭」，而我也是極少數多年來還一直能聯絡到他的，這點我甚感光榮。因為他幾乎不接電話，不與朋友聯繫，或者約好了就忽然找不到人……等，坦白說就是一般人眼中的怪咖啦！難怪我們的好朋友波波嫁去美國前，再三拜託我要偶爾約他出來吃飯社交，不要讓他變成孤單老人。我曾笑他會寫文字的，個性都很特別，藝術家脾氣很拗，不能算正常人！二〇一七年，這麼低調的藝術家出新書了，作品就跟他的個性一樣無比內斂與隱密。書商為了銷售總得要有點宣傳什麼的，其實他心裡非常掙扎焦慮。後來他答應接受採訪的條件就是必須讓我來拍，只有我知道他要什麼！反正就是必須遮遮掩掩，光芒給別人他最高興。他十分了解我肯定會保護他俊美斯文的五官的，大牌指定攝影師之重要，他做得非常徹底。

　　我們倆是絕對迥異的個體，就性格上來說，他沉穩安靜，異常敏銳，說話輕聲細語如沐春風；而我粗野直接，極不穩定，並且講話大聲宏亮如雷鳴，一如彼此的作品。什麼樣的個性就會有什麼樣的作品，這絕對騙不了人！但也要有像他能耐得住漫漫寂寞的人，才可以有如此強大的文字能量。就像當年他為莫文蔚寫的「不散，不見」歌詞得獎，他請親妹妹代為上台領獎時，說出關於思念親人的感言一樣，看似雲淡風輕，但我早感動不已。

　　法蘭，記得下星期一Timm約我們中午十二點半Rosmarino餐廳見，不要又有狀況好嗎！面對他，我比我想像中更有耐性一點！
　　李焯雄：你說新書名原定是《來去看流星》，我以為你寫的是一本情書。

　　宗盛大哥利用家中通往頂樓陽台的兩坪大樓梯口，做了一個小型的吉他工作室。這就像是每個男人在家都要有個祕密書房一樣。它的地位與重要不亞於女人的梳妝台。這是我第一次參觀他的祕密小天地。但我現在不是要說關於這個男人神祕閣樓的故事。我要說的是，那晚我很開心的開著下午才從北投車廠牽的七人座寶藍色新車去他家。但在他家門口勞的山坡下，我倒車不慎自己撞上電線桿。新車車尾整個凹了大洞。我一直忍著什麼都沒說。直到三小時後要回家了才跟大哥提及此事。他說我還真能忍。隔天一早回到車廠。業務直說我太誇張。沒人當天牽新車幾個小時後馬上撞破大洞回原廠的。我應該是全台第一個。偏偏買車時我為了省點錢，只保了乙式車險……人算不如天算！慘賠！

　　李宗盛：David 你還是別開車比較好！

　　當時幾乎Joanna所有的好朋友大強、之遠、Alen、Albert都分別跟她說，如果要拍照就一定要找我。我相當受寵若驚，但對不認識的人我總是有點抗拒，於是我沒感情的又不是要商業用途，我還真不知道怎麼拍。後來朋友安排了飯局，我記得我後來對她說，妳要說服我為什麼要拍妳！

　　於是我收到了一封她傳來的簡訊：

　　「從小到大我一帆風順，最大的資產就是擁有愛我的家人。六姊妹不分彼此直到現在。我二十四歲就嫁人，兩年後認識了張大哥於是選擇離婚，當時在保守的家鄉引起很大的負面爭議。明知道傷了很多人的心，還是努力去追求自己內心想要的生活。經過五年很很的愛但最後也很很的分手了。三十二歲那年疼愛我的父親經商失敗，面對感情受挫與家裡巨大的債務，一個人隻身前往人生地不熟的高雄開始新的工作。當時身上窮到只夠租間小屋，每天眼睛瞪著天花板和跑來跑去的小老鼠在對話，心想這樣人生的合底，該怎麼去還清負債，該如何去療癒情傷？經過漫長的十年沒有休息的工作，終於還清所有負債改善了全家的生活。直到幾年前和張大哥又不期而遇……緣分很奇妙，我們又在一起了！但我已經不再任性，不再以感情為重，也不再有什麼夢想，只有工作，只有家人。直到後來在日本發生嚴重車禍生命一度危急，接著又一次嚴重的病毒感染及恐慌症，讓我開始問自己，有多久沒有聽音樂，沒有閱讀，沒有度假，沒有好好和自己和平相處。在慢慢恢復健康後，毅然決定選擇暫時退休過平淡的生活。很奇妙的是，現在我投入佛教信仰和公益後，得到老天爺更多給予我的學習功課。許多啟發，改變與轉念，讓我以前認為的合底，現在看來也都只是一個日常。現在的我非常幸福快樂。我想用相片記錄現在五十歲最幸福的自己，那個愛笑、愛漂亮、愛家人朋友的我！」

　　後來我們逐漸成為好友。這件事老被他們笑說要找我拍照，必須先寫履歷！一路挫折的女人，始終相信自己有一天一定會得到幸福，我能不擁抱她嗎？

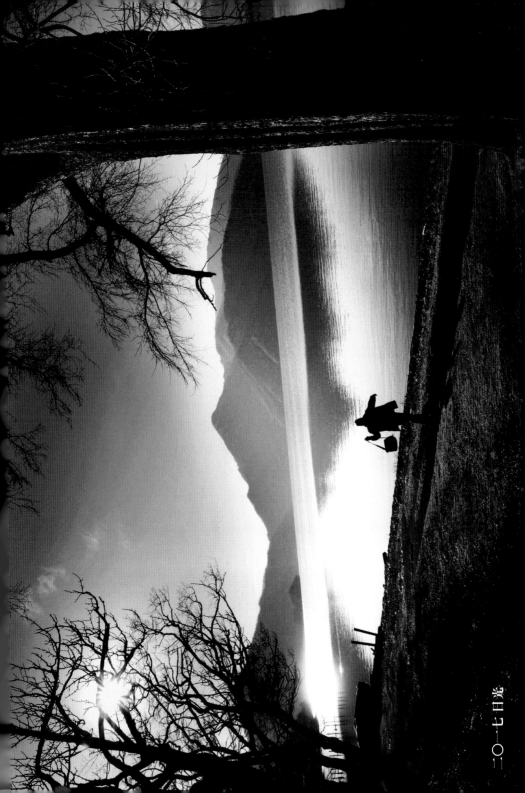

二〇一七日光

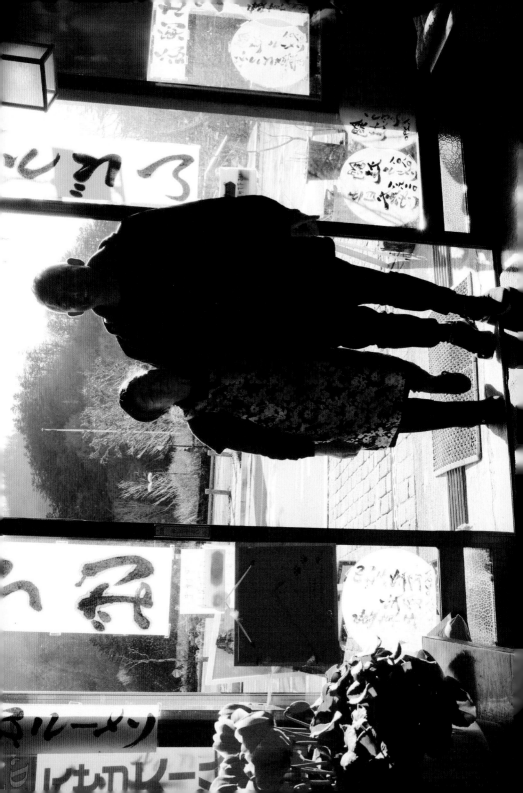

二〇一 日光

恍若空城的冬季日光，能吃到一碗熱騰騰的烏龍麵，非常幸運。

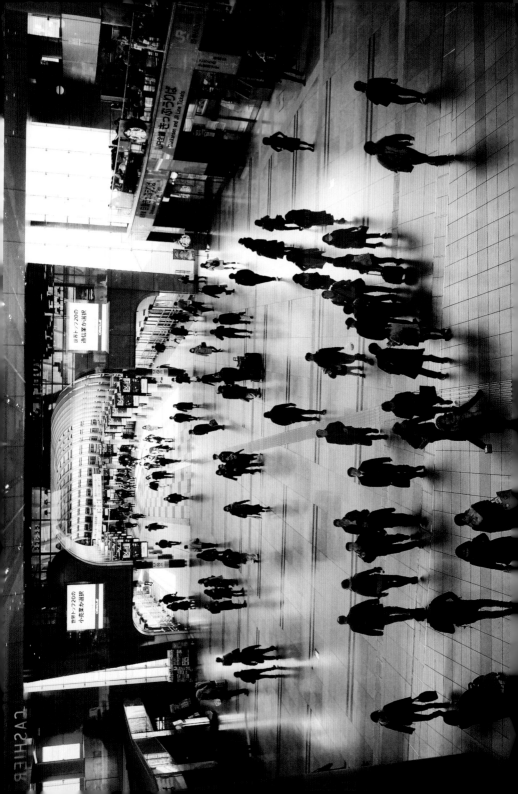

青春的二十歲，我和高中同學 Shasta 跟 Stone 一起去九份一間蓋在樹上的餐廳用餐時，一位盲眼阿伯過來幫我們看了命相。年輕時候我們那懂啊，也沒在怕的。阿伯說 Shasta 將來會成為大老闆，事業會做很成功，天生就是做生意的料。接著說 Stone 前世是修行的人，脾氣很好不會與人吵架，但很愛睡覺，動不動就會睡著，也很會念書，會一直念到很高的學歷。最後他說我以後從事的是專業技術，但我這幾輩子都在紅塵中磨練，感情的事這輩子要修練好，不然會跟上輩子一樣很修啊！二十年過後，在一次高中同學會上，我和 Shasta 和 Stone 提到青春時期盲眼阿伯曾說的話，直呼也太神奇，似乎我們早已被看透了。

經歷了幾段我傷害過與傷害過我的，點點滴滴總是孤單與狂歡並行。就讓時間撫平這些那些微妙關係吧！但願我們在黑暗中，都能找到一點點亮光！

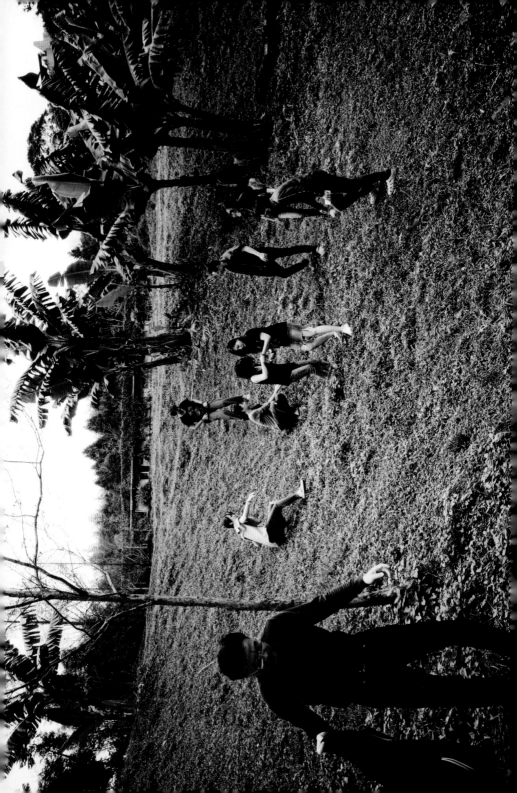

二〇一七畢目

其實去畢目那幾天我因為私人感情問題心情差到谷底，但應該沒有人發現，我超會隱藏。後來我才知道，隨行的夥伴有幾個身與心也出了點狀況，大家似乎都有不同的療癒方式。現在想想，我們各自都在找生命的出口，只是大小不一，能鑽出就好。至少很棒的是，那次一月姐跟鵬鵬姐幫我在山裡剪了幾叢芳香萬壽菊，現在這些葉子在我家枝繁葉茂，泡水喝實在棒透了，然後我繼續把這些枝葉在更多家庭新生綻放。

Vanessa：陳建維不能好好拍照嗎？

Lori：我為何要聽陳建維的話呢？

Rani：下個山也能變個矚目的焦點。

Brenda：患難見真情。

Eva：人生上下坡，風雨後的泥濘路，不妨稍停留思考下一步。

翰哥：懷念在山莊裡的點滴，致敬永遠年輕的旅人！

陳文龍：吃飯時間到了！

一月：哈哈，我最近搬家很忙沒空啦！

鵬鵬：我退出群組喔各位，最近要減肥，後會有期。

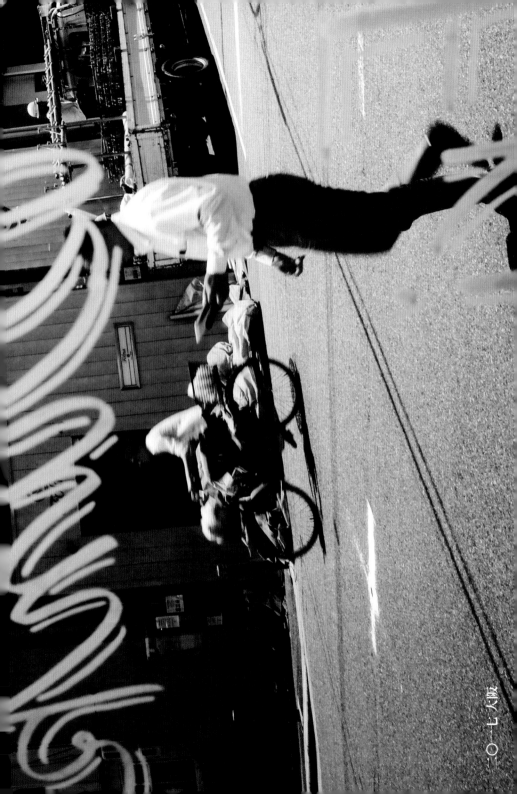
二〇一七 大阪

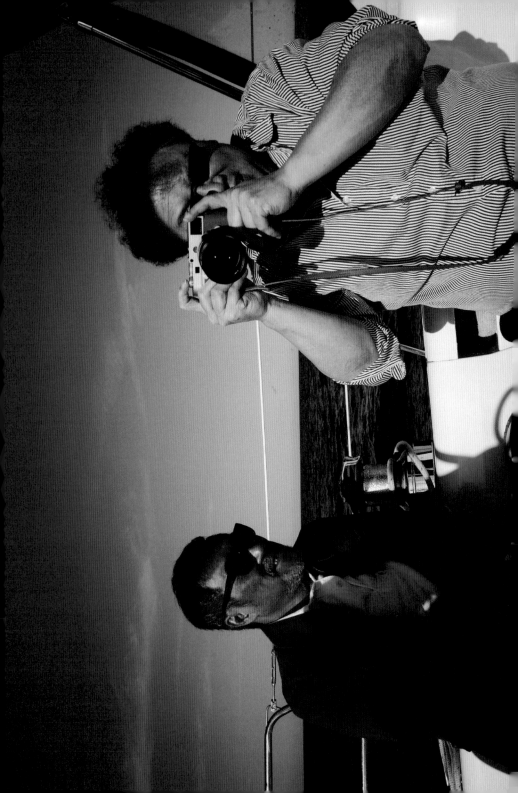

每次跟著李宗盛大哥去美國巡演，都是演唱會老闆梁先生夫婦忙進忙出照顧我們整個演出團隊。不管是NBA最前排的票，或是布魯克林最難訂的Peter Luger牛排，對深耕幾十年美國的他們來說都是小事一樁，但可樂得辛苦的工作人員們。這一天芝加哥天氣極好，梁先生帶著我們乘風破浪在密西根湖上，當然不是他駕船啦。快艇上，看著兩個中年大叔有一搭沒一搭說著男人心事或是練肖話，沒多久，一旁的李大早已被湖上的冷風吹暈了頭。別小看這湖，這個看不見岸的湖比整個台灣還大。只有在巨大的震撼下才會覺得自己渺小，所以要多些做善良的事。仿佛我有許多不可告人的壞心眼……

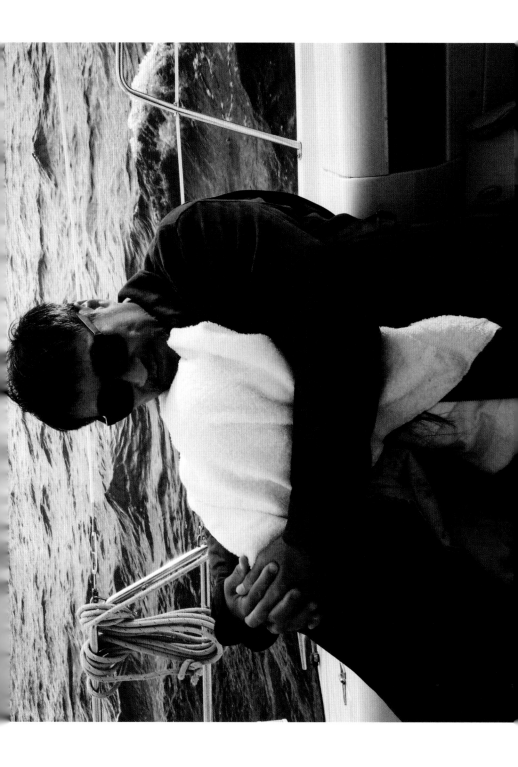

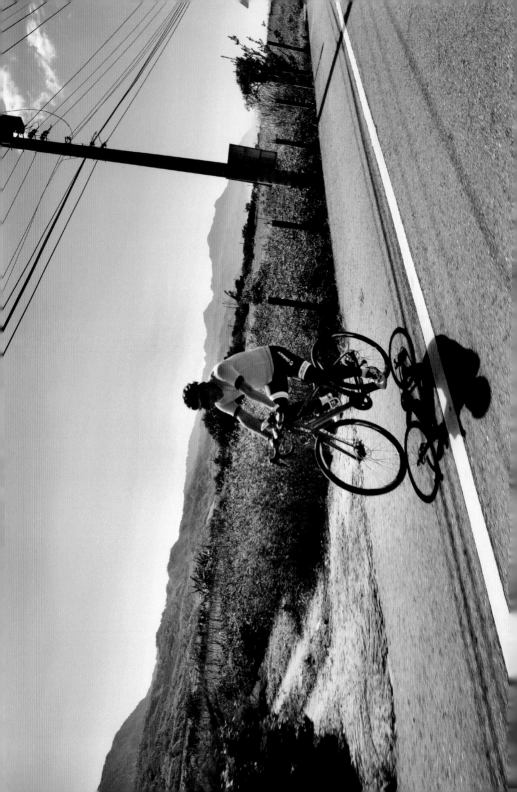

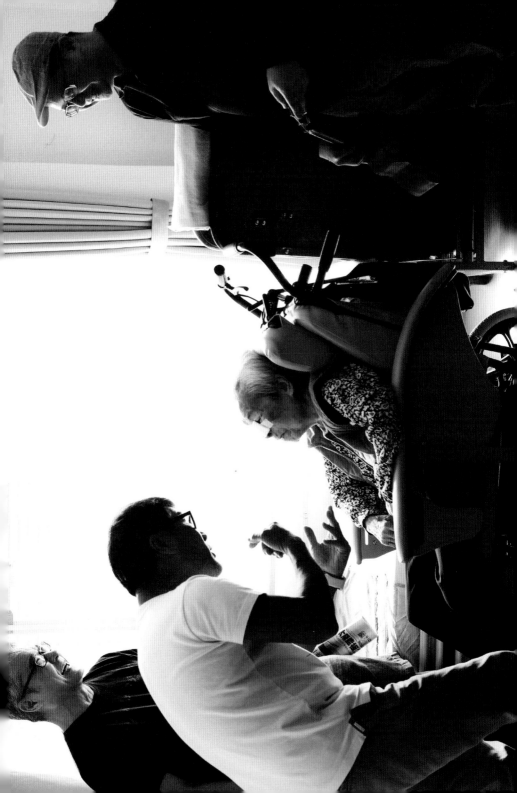

二○一七　花蓮

　　漢生是我的鄰居，多年前拿到了神父媽媽手寫的甜點祕方筆記本後，就開始用愛餵養身邊朋友們挑剔的味蕾，大家都愛他做的甜點。後來他離開工作十數年的唱片公司製作部，轉在長照醫療服務，自然而然的，他在音樂圈累積的好人緣，剛剛好發揮在這些好事上。宗盛大哥這幾年來，號召了一群好友騎自行車募款到門諾醫院的公路旅行，他說我們都會老。花東縱谷的風，那才是真正的芬芳，不過，我是坐在小巴上閒待，並沒有跟他們騎，我總是輕鬆獲得。眼身邊的朋友慢慢變老是一件很美的事，我們會漸漸地回到最像小孩的樣子，單純、直接、賴皮要糖吃，當然有時也會討人厭！我跟漢生說，老了後一定要幫我在養老院留個好的位置，但似乎大家都很擔心，因為我睡起來後可能會很吵。一次，宗盛大哥在開在洛杉磯的漫長一號公路巡迴巴士上，曾對著大家說：「David起床了，請小心！」意思是大家糟了不能睡了！老了大家還能吵，現在來看似乎挺美好。

　　希望漢生愛的甜點永遠出爐，這對我們很重要，哪個老人不愛甜！

關哥：媽媽，等下有個在唱歌的李宗盛會來看你喔，要跟他說謝謝喔！
關媽：他是我的學生啊？
關哥：媽媽，妳在嘉義女中教書，妳的學生沒有男生啦！
李宗盛：David你那麼會賺，你要跟著我一起做公益！
漢生：請陪伴門諾醫院籌建「失智團體家屋」勸募計畫！

二○一七台北

　　我是在台北看設計展覽的時候認識Alice。她說她跟主持人提問的時候，我在台下一直誇她漂亮。我只記得她為了追五月天從香港來台定居找工作，只為了更接近他們。我覺得她很勇敢！一次，她把所有五月天的專輯攤在時髦的餐廳桌上，逼我一定要拍跟他們的假合照，還有堅持一定要去他們的學校師大附中門口留下紀錄。我實在很想大笑，好土耶！希望多年後，彼此青春瘋狂仍有！

　　Alice：那幾年的我浮浮沉沉過的不太好，突然想給自己三十歲這件事留個念，去我生活過的四個城市拍四輯照片，台北是第一站。不知哪來的勇氣我想找你拍，你居然答應了。那天下著毛毛雨，在車上update了彼此的近況，心是暖的。沒什麼拍照經驗的我當然很緊張，但你真的很會抓我。大笑的時候、閉上眼的時候、鐵粉尖叫的時候、騎機車的時候、按著帽子小跑過馬路的時候……基本上我做自己就好了，不用想鏡頭在哪裡，已經夠靚。我不完美，但我完整、善良、可愛！謝謝你圓了我在台北的夢。

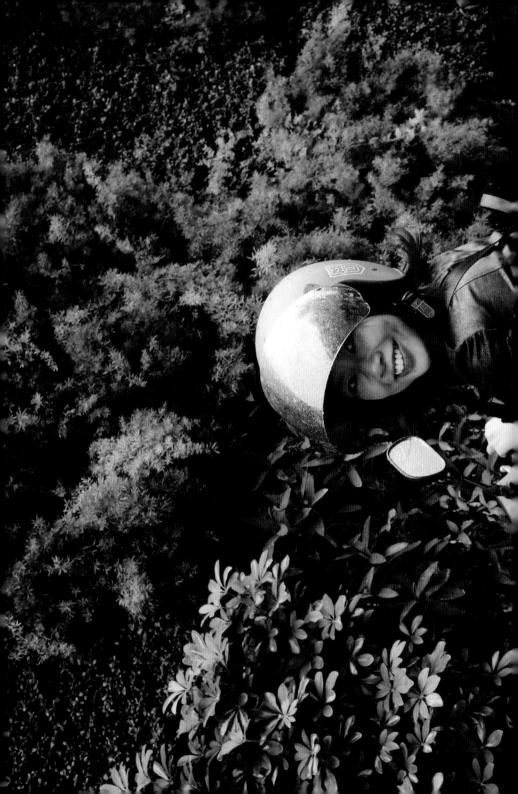

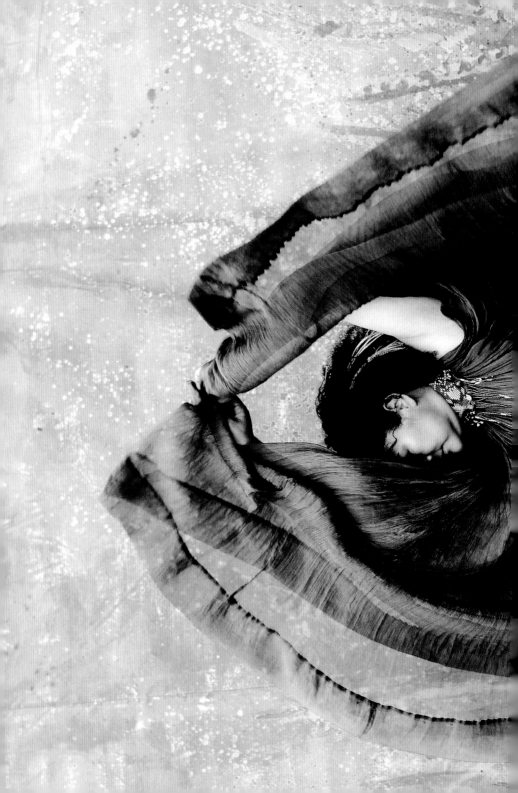

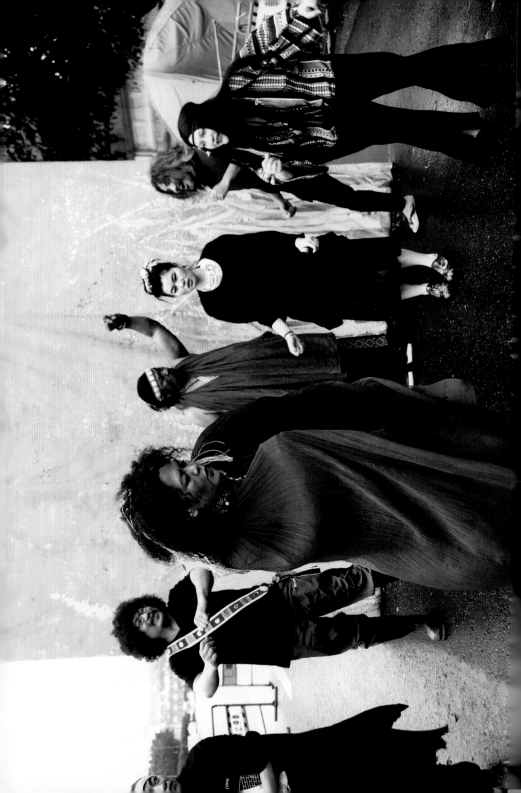

二〇一七台北

　　巴奈與朋友們抗議原民轉型正義這件事一直沒有被重視，於是，他們在凱道搭起帳篷準備長期抗戰。巴奈說她是歌手，可以在總統府裡唱歌，當然也可以在街頭唱歌。我一度還滿心疼她，但她要我別擔心，她說住在凱道我就比較容易來找她了，不然台東都蘭那麼遠。而且郵件只要寫「凱道巴奈收」，郵差都會準時送到。記者會這一天他們族人都穿得好漂亮，這是個有尊嚴的派對。她展翅的動作好像回到子宮的模樣，每個人在子宮裡都是你們原來最美的樣子。同一天，我偷拿了巴奈放在桌底紙箱裡的兩顆蓮霧來吃，一顆給了以莉・高露，我必需告解：阿門！

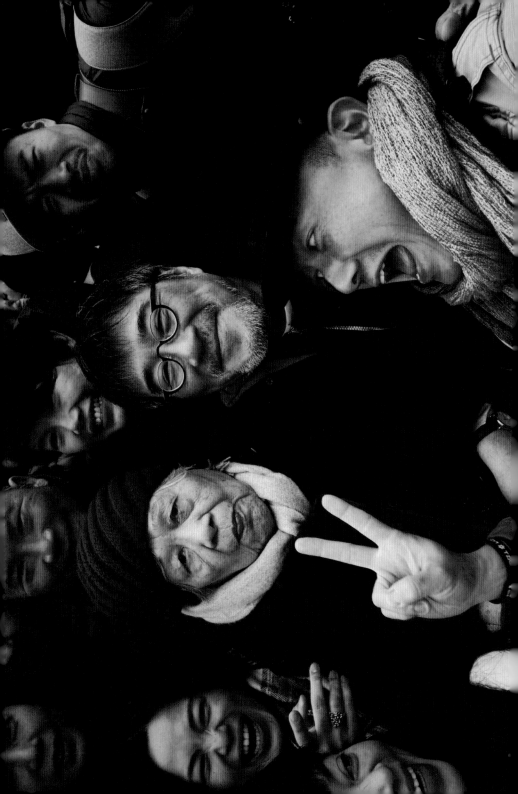

二〇一七 花蓮

　　花蓮門諾公益演唱會，宗盛大哥把九十五歲高齡的媽媽都帶來了！她肯定是全世界最幸福的女人之一，不需要記得很多事，只需記得兒子隨時親著她，然後她便能夠得到一顆兒子給的糖就夠了！兒子與糖，都是無價，此刻她嘴裡含著糖呢！

　　賈漢生：你自拍把我cut掉了啦！

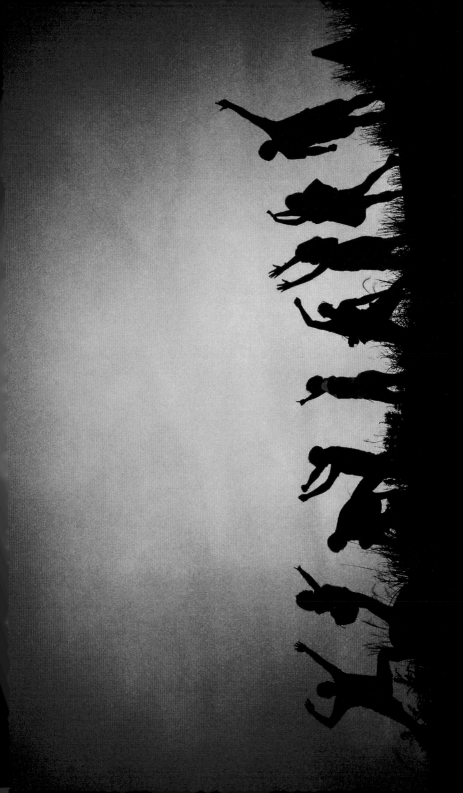

二〇一七 淡路島

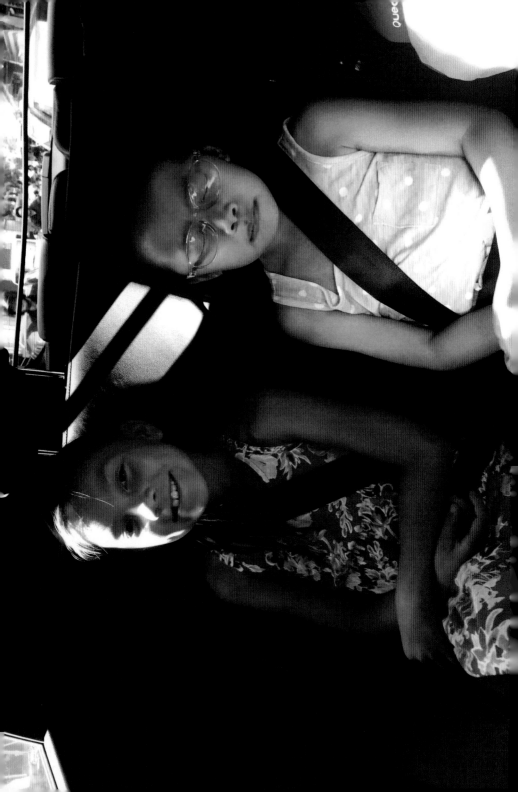

二〇一七台北

　　每年大學同學李家欣都會帶著他女兒李安蕾來跟我碰面，他女兒超有喜感，我每次見到她都很開心。反正我去哪，他們都跟我去哪！

　　李家欣：算命的說她將來會為情所困，哎，我真想把那些男的都殺了……

　　李安蕾：永樂市場好好玩喔！

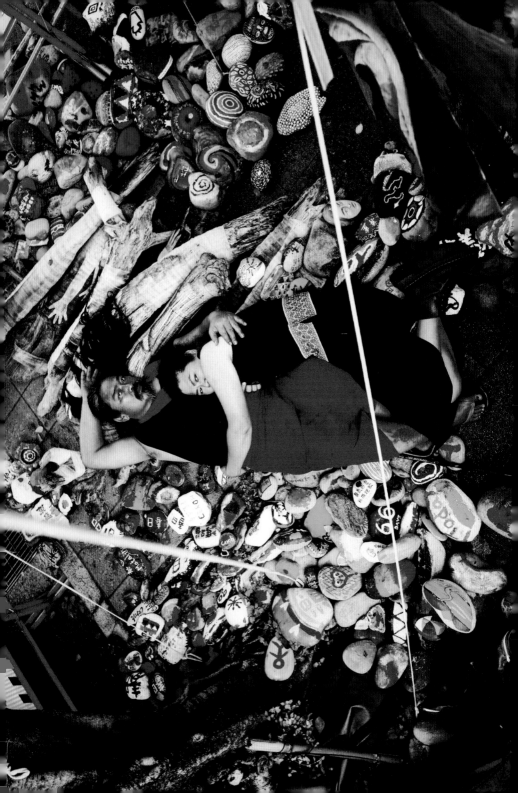

二〇一七台北

　　巴奈和那布及朋友們抗議政府的原住民轉型正義有欠公平，已經在凱道住了一千多個日子。我偶而會去找他們，往往只是喝了一杯她為我泡的咖啡就閃人，因為我超怕小黑蚊的。而來自台灣各地寄來的彩繪石頭，彷彿鋪成他們美麗的床。巴奈告訴我那布就是她的天，有他在的地方就是家，也說二十年前就唱「不要不要討好」這首歌了，作為一個歌手，她想要更誠實的面對自己，不要討好非常重要，然後她要我不用在這裡解釋太多關於轉型正義，因為她覺得我一定會寫錯！

　　聽巴奈唱歌，她的聲音不只有勇敢而已，我過動的情緒都會暫停下來，彷彿拿到特效藥，她一直懂得安撫我。我想，她唯一最害怕的就是我開車的時候，會情不自禁轉頭跟後座的她講話……

　　巴奈：陳建維！開車不要回頭跟我說話！看前！

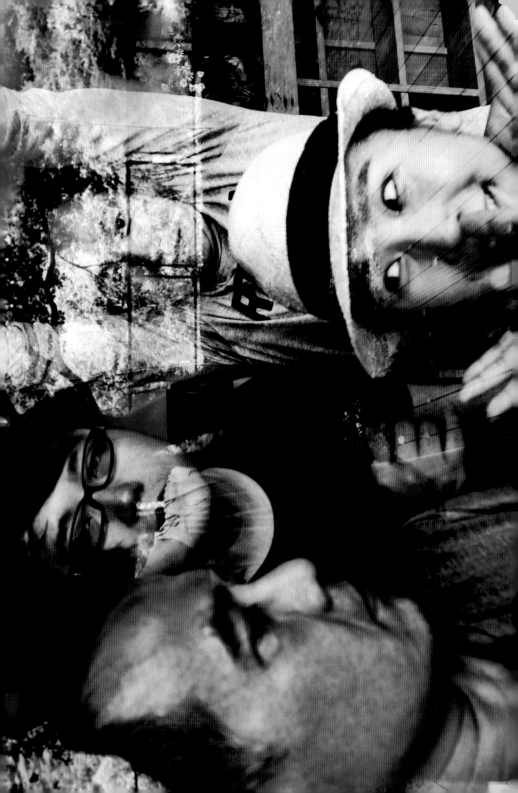

二〇一八 新竹

　　德國小甘菊的公司就在我工作室附近，常常下午我肚子餓了，只要去他們公司走一下，就會有吃不完的零食。我們很愛互相吐槽，但都是真心話。一天，他們的財務也是我的學妹身體診斷出大腸癌二期，必須立刻住院動手術，瞬間有的落淚，有的震驚說不出話，但所有人馬上總動員。於是幫忙半夜去大醫院現場掛號的，或幫忙找神醫偏方的紛紛出動。這是最珍貴的友誼，一個都不能少。現在，我學妹很好，大家從此愛上帶自己做的便當上班，一個比一個養生。

　　春方：我要來問我那個醫生朋友為什麼不幫你做大腸鏡，太好笑了……

　　史黛拉：我們老闆的名言就是羨慕別人家的老闆可以講離職員工的壞話，他都沒得講……因為都沒人離職，歐巴桑我二十到四十歲都斷送在老闆身上了！

　　曹：我離職了想去賣好吃的早餐，不過目前還是先休息一下好了。

　　酷：Apple Music 家庭共享這期要繳費了！你電腦又要更新喔……等老闆外出你再拿來啦！

　　學妹：學長，我大病初癒瘦好多，你要燉雞湯給我補啦！

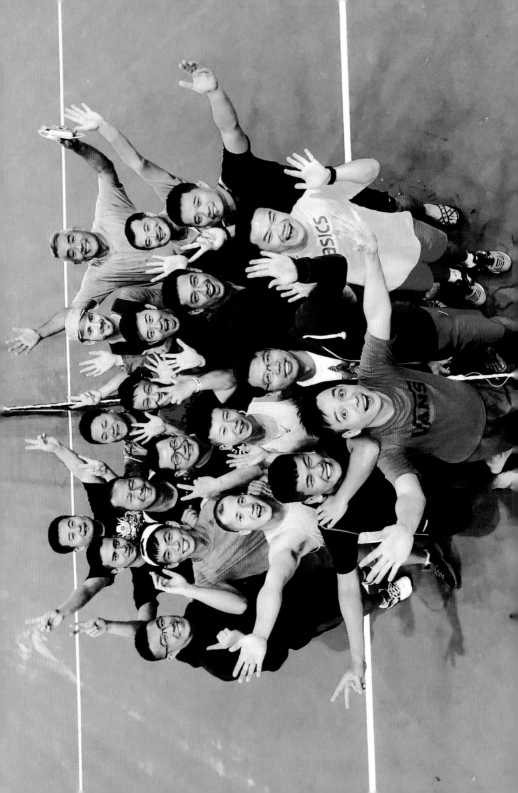

二〇一八桃園

我們北中南的球友每年都會辦好幾次大型的網球比賽。這一次是因為懷念球友小強所辦的小型比賽。沒想到幾個負責主辦的小明、肯吉、小任、小興與我，賽事還沒開打大家就都因為求好心切吵成一團。我們就像是一個大家庭，每個人都有自己非常獨特的個性與球路，兄弟姊妹吵吵鬧鬧撕破臉是很正常的啊！

小明：任姐要我買生日蛋糕到球場給你，以證明我沒有不爽你……

肯吉：比賽網站、APP、比賽服、扇子、海報、音響設備、發電機我都準備好了喔！咦？怎麼比賽當天下雨啊？要改去室內球場都沒說清楚！

小任：我下次生氣吵架摔球罐會丟準一點，氣！

小興：比賽表格我都做好了，你們吵架都跟我無關喔……

Eddy：你可以不要一邊打球一邊聊天嗎？

Seb: You made me feel very welcome at the tennis courts and was one of the first people to talk to me. I knew that you was unique! Not only because of your very unorthodox way of playing tennis (which can drive people crazy! ), but also because of your outgoing and bubbly personality (which can drive people crazy as well ). And I'm looking forward to you taking pictures of me and my boyfriend for our wedding!

安迪：打沒什麼錢的比賽，大家是再叫叫叫什麼叫！球場一群雞！

阿春：你要出書？你很有名嗎？我不看書的，但你這本會是我人生買的第一本書！

阿泓：謝謝我的隊友們讓我結束冠軍荒，得以讓我實現一年兩冠的願望，也能和隊友們一起創造努力的價值。兩冠不是為了證明什麼，而是讓自己知道在還能打球時就奮力去打每一顆。

Tim：能夠和你們這群臭三八，真破麻一起開心打球、尖叫、吵鬧，是我人生最做自己、最難忘的時刻！以前裝man打球我很累。

小D：打完這次比賽我的肩膀要去開刀了。

董根：打了一整天的比賽，比完繼續衝去林口連上2BA+BP，回到家像肉餅一樣攤在床上不禁想想人生到底那麼累做什麼？應該去打牌的啊！

小威：我那麼大隻你都沒看見我嗎？一年後還問我怎麼沒來比賽？

Casper：你球速也太慢了！可以抽快點嗎……我不會打慢的！

Keith：你們都好棒！但結婚的時候都要來買我家的鑽戒喔！

Jason：等下回台北可以坐你的車嗎？

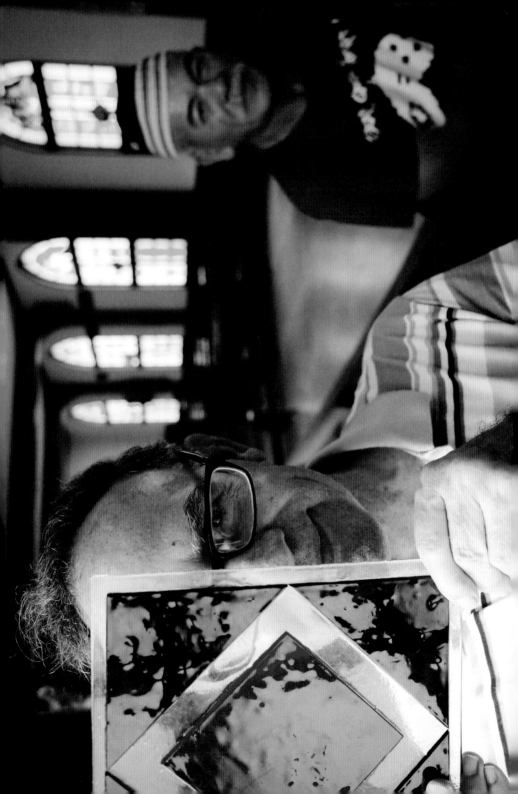

　　丁神父少年的時候去到蘭嶼，遇見飛鼠的媽媽，飛鼠媽媽跟他說：「我兒子超棒的！你一定要認識我的兒子！但他現在不在這裡。」於是丁神父真的跑去新竹找到在當地工作的飛鼠，兩個十七八歲的年輕人從此相知相惜成為莫逆。丁神父說，從小每次他要飛鼠做什麼，飛鼠都會認真完成。就像他們已經做了多年的彩繪玻璃一樣，這不僅僅已是藝術，更是兩人相知四十載情誼的結晶。當飛鼠與老婆一起坐在部落的天主堂，聽著丁神父自彈自唱大聲歡笑，三人彷彿回到年少。他們既是青梅竹馬，也是靈魂伴侶。人生有此知己夫復何求！翻山越嶺有時都不見得找到值得珍藏的，但我很幸運，不但發現了一座鑲滿彩繪玻璃的美麗教堂，而且得到友情。

　　丁神父：你下次來要住在我們教堂喔！我這裡還有房間！

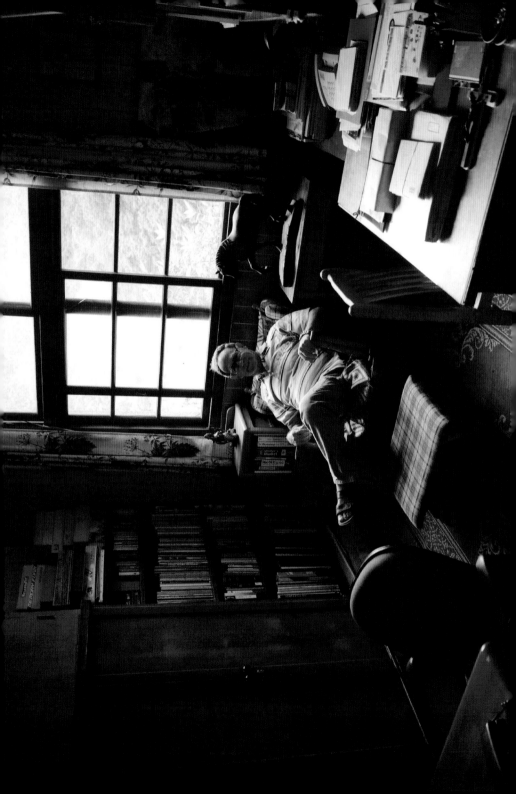

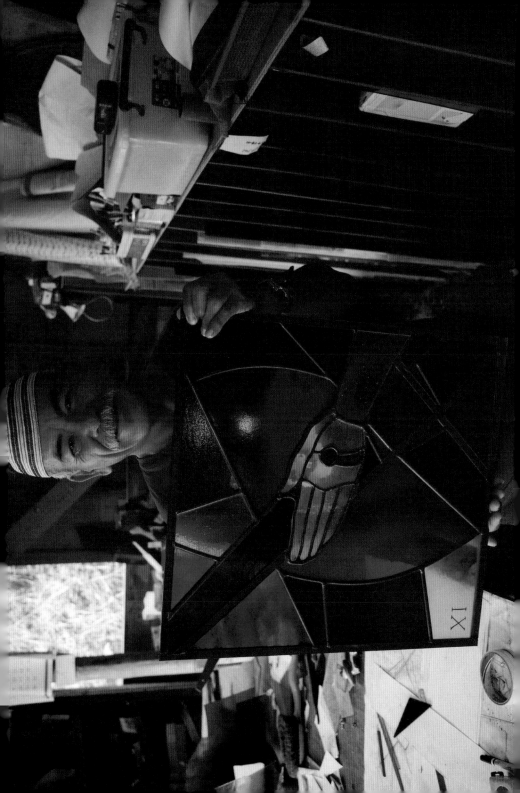

我根本不該提筆寫我的朋友陳玉慧。

我完全可以想像，當她看到我寫的這些文字時的表情。要我在文字底蘊這麼深的人面前寫她簡直是班門弄斧。她人生精采到令我匪夷所思，我總是在想，她身上所有發生的事到底是真是假，為何都有電影情節般的撩人魔力。我想很多女人都會討厭她，憑什麼可以那麼自由自在地走過半個地球，還有那麼多算不清的感情牽絆。就算是男人也會嫉妒她，憑什麼她可以跟那些全世界最有權力的人喝著下午茶笑談風生，既得文學大獎又拍電影。憑什麼？我覺得她的人生有好多面貌，一般人很難理解她，我也只看到我從攝影機裡看到的那一面。

陳玉慧：建維，和你在一起，不管做什麼，一切都會回歸最簡單和原始。人生只有一種：你喜歡或不喜歡。後來我懂了，你習慣在鏡頭裡判斷真假及美醜，所以你的行為都會有最自然的區隔。那一次，我說：「封面是要拍德國冬天喔，我們人在台北怎麼拍？」你說：「陳玉慧，妳不要小看我」，然後你沒理我，自己默默地在旁擦玻璃。好吧，你真的很厲害，你可以在一分鐘之內在台北創造出慕尼黑的寒冬氛圍，完全沒有疑問。而且只有你在拍照時才會說出這種很話：「妳從這邊走過去那邊，快點，快點，不然我不拍了。」應該沒有人會這樣對我說話吧。

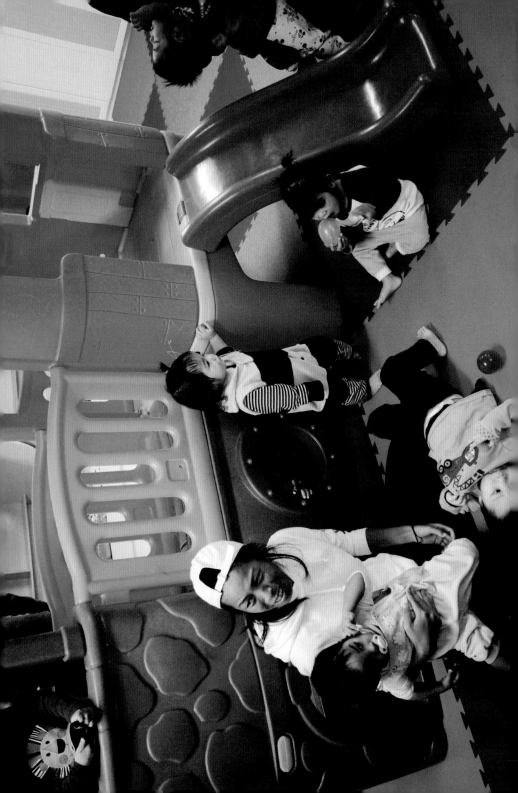

　　安晴跟謝淑薇同時間訊息給我，說要帶我去個很好玩的地方，要我別發問，來就對了！那天我們被這群渴望愛的星星們團團圍住，而且攻勢淩厲。

一○八、奧克蘭

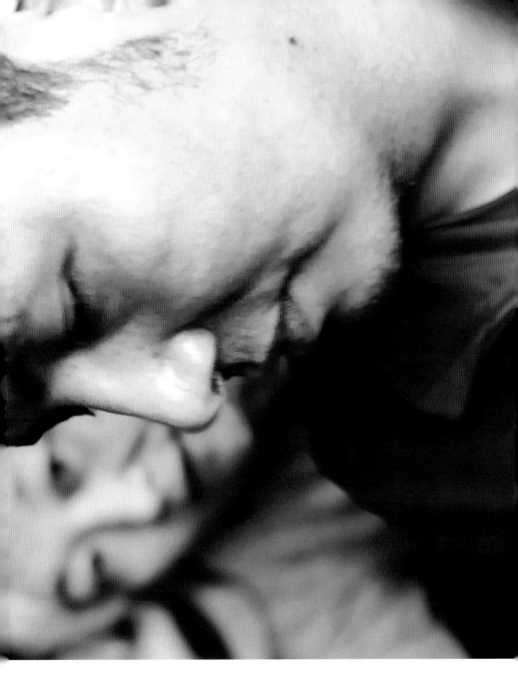

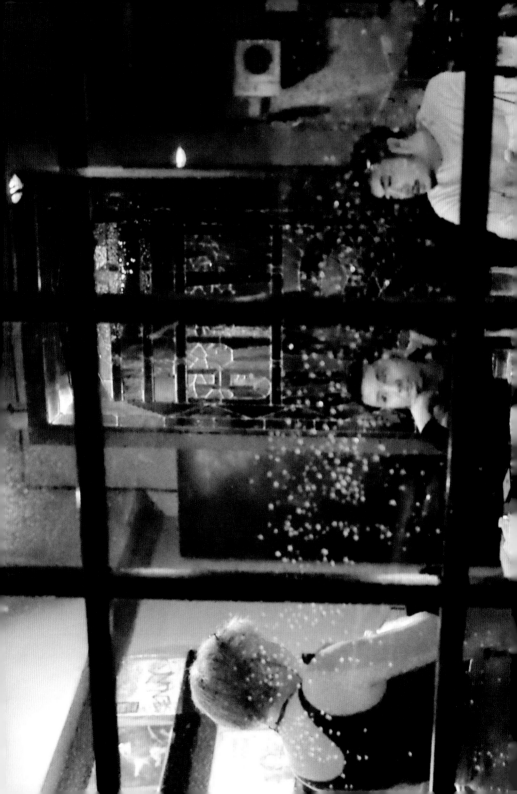

心怡說她可愛的仁波切朋友想學點拍照技巧，於是來找我這聊聊，希望我能給點建議。我們什麼都聊，就是沒有聊太多關於攝影技巧的。我對他四處旅行的經歷充滿興趣，不但為各地有愛的人們證婚，他也畫畫，畫在人們裸露的身上。後來，我跟他說，我無法教導你更多的攝影技巧了，你的人生與視野早已遠遠超越我的眼界，我很期待他用他的眼睛告訴我每個迷人的故事。而那幾天或許是因為仁波切的磁場，後來，我竟和近二十年都不再見面的洪老師再次相擁而笑，我們細數二十年來的風雨、恩怨與糾結，就在仁波切的加持下，變成一段段精采的甜美回憶與瘋狂笑聲。

謝謝心怡帶來一切美好。

洪老師：二十年前你在Sukhothai泳池拍呂哥的照片，他有腹肌耶！
呂哥：照片快line給我！
小蟲：真的都沒有約好，大家就碰面了。
Joey：多年不見！我消失了好一陣子，忽然你一通電話，我趕來了！
心怡：你要跟我們去西藏，到了那你一定會有很多想法，會有拍不完的畫面。

Nuptul Tenpei Nyima Rinpoche: Life is extremely beautiful due to the light of love that shines upon one's pure heart.

It illuminates the darkness of depressive obstacles, anxiety and insecurity.

With the light of love, it also creates beautiful connections to unknown people around the world without particular expectations.

Hence, strangers have become great friends based on one's previous karmic connection.

What an amazing journey! It is such a blessing to have met you and all your friends.

Thank you very much.

May Buddha bless you!

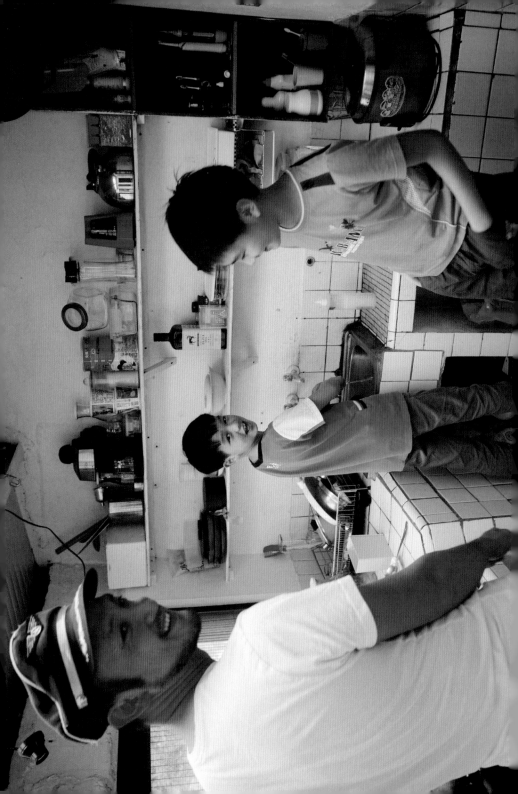

小潘的咖啡是我喝過最棒的咖啡之一。

幾年前，小潘因緣際會隻身跑去墨西哥生活，種咖啡、賣咖啡、學習最原始的祕方，並堅持僱用當地最難找到正當工作的村民當員工。他想用小小的咖啡豆，幫助遇到的當地朋友們脫離貧窮、毒品與階級鬥爭。後來，當小潘準備回到台灣前夕，其中一位拿到高學歷但卻貧窮的員工，堅持要帶小潘去看他簡陋卻溫馨的家，並與其家人享用一桌豐盛的墨西哥晚餐，這夜令小潘深深感動。現在他在新竹親手改建了一個極有特色的小磚瓦房，帶著一個極內向另一個很活潑的孩子，築起了他們父子三人的咖啡夢。

照片是小潘咖啡屋的後院起居廚房，我很開心讓我參觀他們的家。他們家小小的，廚房小小的，書桌跟餐桌就是同一張桌，外頭營業的咖啡屋也小小的，門口玻璃屋內的裝置藝術還只能展出一件，但卻都有種說不上來的迷人氣質。各式各樣的客人在此出入，有用教德語來換咖啡的老先生，也有樂手來教吉他，甚至還有個老太太開車來，送他一袋新鮮的水果後就走……他們簡單、自信並優雅地生活，這樣開放的人生，我很羨慕。

小潘：一段難得的機會與時光，或許還要持續六至七年的時間，才能再次出發，前往長程式旅行吧！一個人的皮囊，裝著魅力的魅力，笑容著笑容，快樂著快樂！

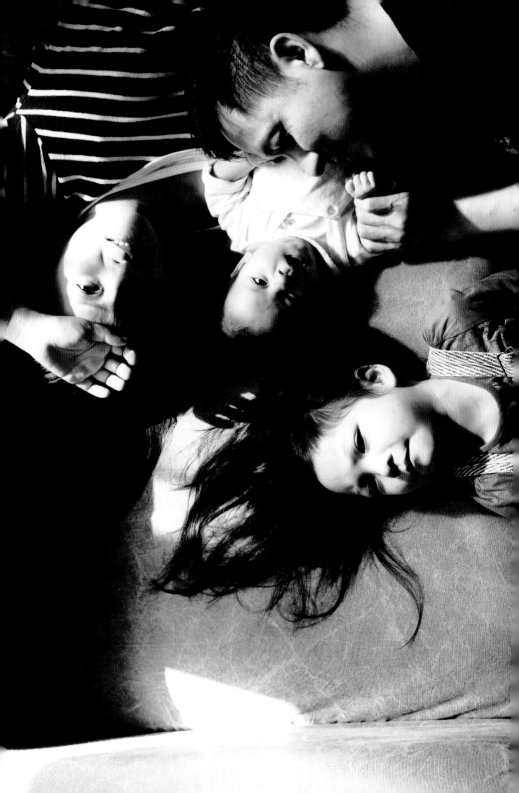

二〇一九台北

　　小毛是我大學同學，畢業後常跟我上山下海跑部落拍照。以前我滿愛作弄他，還曾慫恿部落小朋友攻擊他，只是因為無聊的下午。後來他從廣告公司轉行考上航空駕駛，我簡直不可思議。我曾問他遇亂流怎麼辦？他說就衝過去啊！那天下午他們機師工會與公司罷工談判，他帶著全家從宜蘭來我家，說是機長待命中，不能跑太遠！

　　小毛：你走路很快，講話很快，思想是跳躍型的，大家還在某個話題，你已經跳到下一個了。從大學念書的時候你就是這樣，我們都中年了你還是一樣沒什麼耐心。但照片裡我們家有一種態度與精神，真的好喜歡。雖然不會是自己想像中美美的。

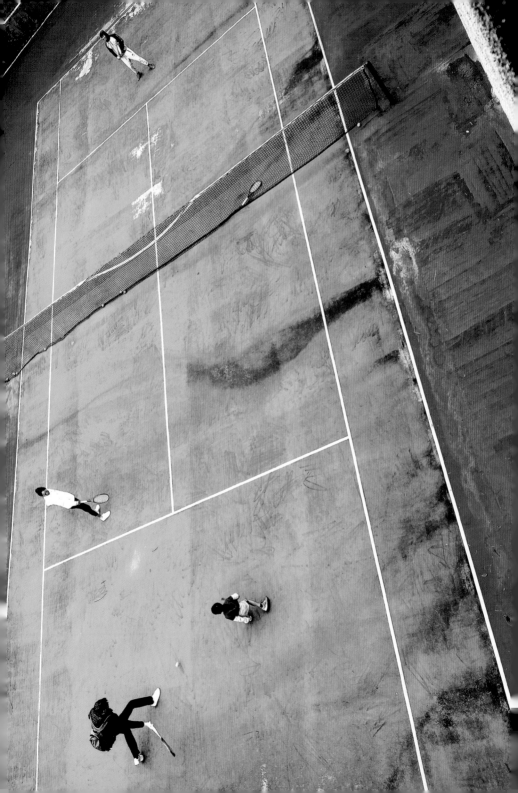

謝淑薇每次回台灣都會眼我嘆嘆沒有適合的球場可以練球，最後只好待在住家社區的球場摸個兩下就出國繼續下一站比賽。能在這個半荒廢的球場摸出點成績來，也真是只有她能駕馭它。我覺得她還是待在法國練比較好，最好也順便置產，這樣我去法國就有地方住了！

Tommy：等下我跟我兒子一組，打你跟Fred喔－－

謝淑薇：我姪子再沒多久就會很厲害了，你會打不過他！

Fred: Jellyfish! Your Style!

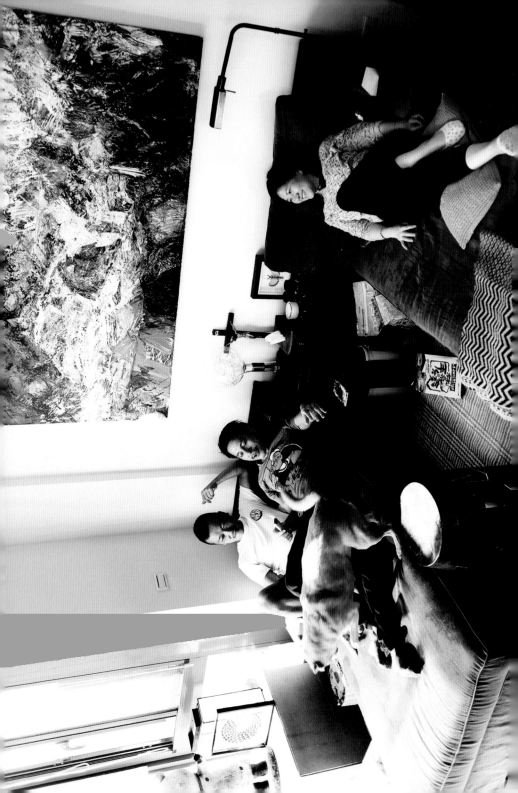

　　小布一直有失眠的問題，可能在台北仁愛路上班的地方跟住家是樓上樓下緊鄰著，壓力過大吧。他總是要靠出國才能夠入睡。應該是說一上飛機就睡著了。我那時候介紹他去找做音樂治療的露比看能不能改善，但睡眠品質好像也是要離開家才能真正放鬆。於是，小布結束多年的設計師進口家具事業，搬到依山面河的北投山上定居，長久以來無法睡眠及嚴重的黑眼圈問題竟全部消失。與未成年叛逆兒子的緊張對立關係，也漸漸紓緩彼此諒解。反而露比因為走不出多年失敗婚姻的陰影，常常一段莫名氣傷了身心。我們那時候一直鼓勵她要原諒前夫也放過她自己。有一天她哭著跑來對我們說，她好像有點可以擺脫對前夫的憤怒了。是因為收到一封前夫自白的信件。說也奇怪，我們都覺得那天她啜泣得好漂亮。或許是因為真的放下了。而最年輕的阿凱老是覺得工作多到做不完，一直猶豫要不要罷工。這點我們反而無法解。這年頭有工作可要珍惜啊，但要看你的老闆是誰就是。有時候叫別人要學會放下或放棄，是為了鼓勵對方希望日子好過點。但當自己遇到問題時，就會明白這一切選擇有多麼艱難。至少小布現在睡得挺好。至少露比痛哭後整個人漂亮一個層次。至少我們吐的苦水還有人聽的懂！

　　小布：你是唯一無可取代！但脾氣上來時你要噴一下花精啦，很管用，不然又生氣！

　　露比：雖然結婚的好處沒有很多，我自己是一種踩到屎衰到爆的魯北人生，但真的很相愛的要去結一下！

　　阿凱：我家做的芒果青今年只能給你一罐喔！

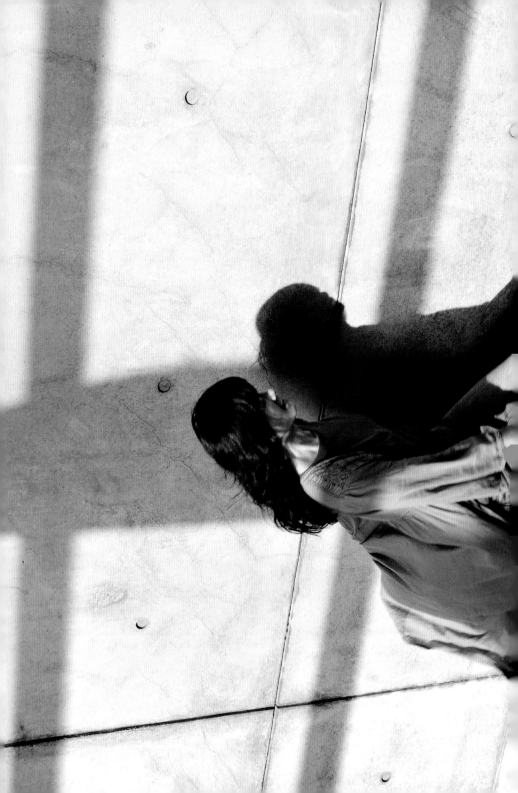

　　我認識雅芳的時候，她早已從報社離開，於公於私我們講話都挺合，就是很市井的語言。我們什麼都可以聊，無論感情或工作。她就是有種八零年代當紅女星的氣派與乾脆，可能她也見多了吧！所以完全不像許多人跟我說的，雅芳很大牌耶！她眼睛長很高，驕傲的不得了，她很難相處吧！也或許是工作的性質改變吧？在民間就自然有民間的生存方式。

　　二〇一七我每個月都很背，多背就甭說了，不知道是不是犯太歲？好不容易熬到年底事情都告了段落。十月我被朋友阿寶的健診中心診斷出有可能是肺癌，醫生希望我趕快安排手術。因為當時阿寶也罹患癌症二期正在化療，看她一身疲憊還得每天上班甚為心疼，沒想到事情也輪到自己。一時間慌了手腳，這輩子我還沒動過任何危險手術啊！那幾天我就掉了五公斤。後來我打給她，我還記得她用極鎮定溫柔的語氣要我別急。她想辦法幫我處理。很快的，她聯絡到以前報社跑醫療線的記者朋友，幫我安排了你擠破頭也難見到的權威醫生再次診療。他們都是我的貴人啊！我默默的許下心願，以後不要再隨便拒絕幫別人拍照，只因不想浪費彼此時間。大牌醫生就像大牌明星一樣，原來都是有門艦的啊！

　　你永遠不會知道，未來的你會需要什麼人的幫助。但被需要，她就是你的天使。

　　雅芳：總覺得，我跟你某個輪迴曾一起流浪街頭吧。
　　你拿相機，我握紙筆，望著人來人往，記錄剎那瞬息。兩人雷達都連結過了，所以這世相會也就相知了。什麼三八的話都會說，什麼可笑的事都會做。而大部分時間我們是不聯絡的，開門見山廢話少說。你親和的程度常常讓我不思議，隨興的地步往往讓我開拓視野。你優遊自在的看著鏡頭裡的世界，但對於所有細節一絲不苟。

　　難得被拍，我問怎樣？你說我怎麼笑得有點做作！靠北！幹嘛看得那麼通透。

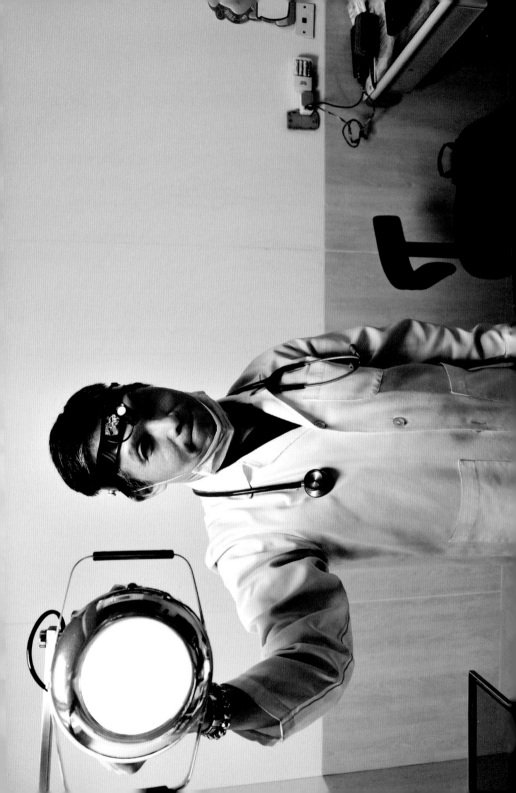

二〇一九台北

　　我大概花了近十多年才跟游醫生變成好友。他是我家對面很受歡迎、需要大排長龍掛號的耳鼻喉科醫生。但最引起我注意的，常常是他藏在白袍內全身高質感的衣服，尤其是各種精品鞋子。而我只有在感冒的時候才會見到他。但盡可能的我會保持身體健康不要去找他。我並沒有想常常在診所見他。隨著年齡增長，每次的感冒由早期的一兩天就好，變成兩周、三周病情都還拖拖拉拉。然後我們就愈來愈熟悉變成朋友了。現在只要任何身體上的風吹草動，我會訊息給變為家庭醫生的他發問，或是叫他快點幫我吸……吸鼻涕啦！

　　游醫生：親愛的！記得多休息多喝水喔！你的鼻涕再濃、再黃我都得吸。醫生很辛苦！

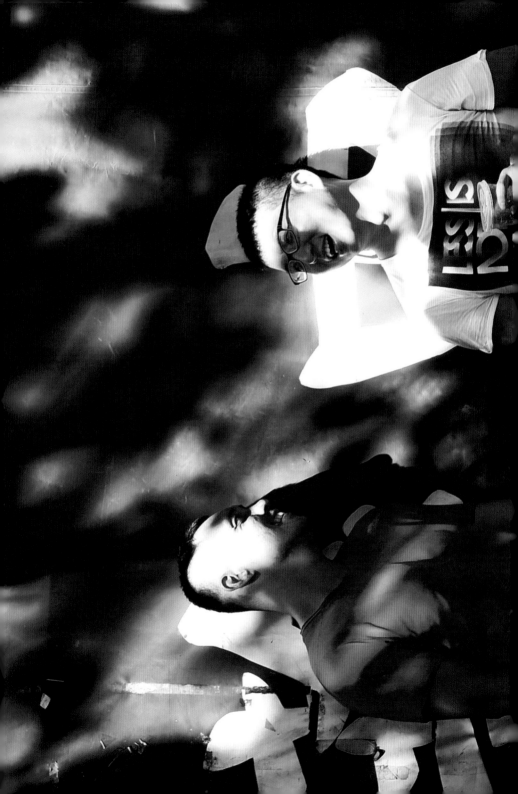

我是直到遇到大吉，才開始覺得心理戰才是網球比賽的關鍵。多年來我一直不敢參加比賽。他總是鼓勵我。他也超愛教新人打球，天生就是適合老師這個行業，怎麼可以這麼有耐心的啊！但他對愛情，總是欠缺點運氣，總是遇不到對味的人。他的前半場荒謬人生，就是所有蠢事的活字典，所有的蠢問題問在他身上都可以得到解答。他這一次戀愛，我還覺得總算找到一個正常點的，國外留學回來不但英文好又善良，父母親開明又充滿文化氣息。

我告訴他這一次可要撐久一點啊！雖然愛情永遠看似沒道理，但總要像打網球一樣，多來個對抽幾拍才有樂趣。兩人戀愛一年後，我收到大吉傳來他寫給Allen的分手簡訊，他說哭好慘，要我快打電話給他！

大吉：做很多事情，我的考量點都是以「我們兩個」做出發，像日本及澎湖旅行，進行規劃全都是出自於「我們兩個」，而且還會邊計劃邊問你。而你呢？我愛出遊，有次說會不會一起去個墨爾本看澳網之類的。雖然你不想去，但你一口拒絕掉我了，叫我可以自己去。因為我不是第一次講了，而且，你可以不要在當下立馬就拒絕嗎？那很傷我的心。因為你應該觀察得出來我很想去，不然不會問你問過兩次。你有你的的考量，不去沒關係，但是，口氣可以好一點吧。很多時候，你只要好好講、笑笑講，我心裡也不會覺得不悅。後來才發現，你自我中心主義太強了，凡事都是以自己為出發點考量。後期的爭吵我固然有不對的地方，但你的口氣與態度非常強硬，一直以來，我幾乎已經放棄溝通，反正，就讓你做自己吧！這樣長期下來，你已經耳朵關門就不耐煩、不想聽了。最近我們常常吵架，你也叫我想一想好的地方。我想到的是，除了做家務、煮水、洗衣服、修東西外，還有什麼事能激起我對你的好感？有啦！就是你不愉快事忘的特別快，你會常常把寶貝跟親愛的掛在嘴邊，這點我很喜歡。但你還有一個特質，就是對人防衛心較強，這對於愛分享事情的我來說，我很難打入你的世界。因為你很多事情，尤其心

裡愈逃避的，愈是拐彎抹角或直接不說，又或設了一個問題，讓我來決定。如此一來你就可以不用承擔這樣這責任。以後我不在身邊了，你一定要照顧好自己！記得要多睜開眼睛、張開耳朵，不能老是用你所認知的部分來分對錯。畢竟，每個人都有每個人的個性、想法，不見得就是你想的那樣，這時候，勸你先放下自己的看法，聽聽其他人的，一定要主動去溝通。我在鵝肉店打完這段文字，已經淚流滿面止不住！這一年多來，我們共同經歷了許多：日本、澎湖旅遊、爬山，還有最重要的網球！以後就少了一個人在你旁邊陪你睡覺了，你要好好學習孤單的感覺。真的真的真的很捨不得你離開，可是我心意已決了。往後的日子一定要在各自的崗位上努力，祝福你！也幫我向你爸媽說聲抱歉，我沒能陪小寶貝走到最後⋯⋯

　　Allen⋯經過這次，我跟大吉可以進行到人生下一個階段了！

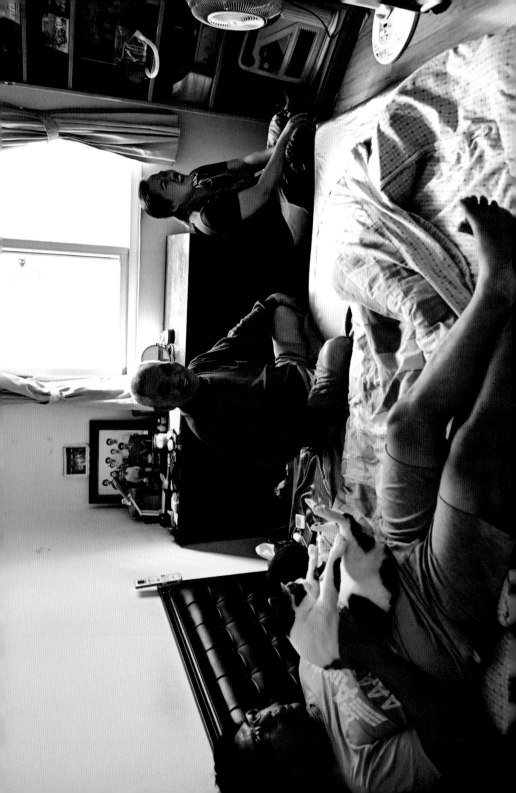

　　在球場下，我和小任常常因為聊到長照問題而逐漸熟稔。老人看護絕對是每個人遲早都會經歷的人生課題。好幾次我被他講述家裡的狀況笑得合不攏嘴也由衷佩服。有一次他從家中監視器發現剛來的外籍看護對父親做出不禮貌的行為，身為教育界前輩的他發揮了為人師表因材施教的天分。他是過了兩天後才對看護娜娜說：「娜娜‧阿嬤這兩天一直拖夢給我（指著牆上掛著阿嬤的照片）說妳不乖。妳是不是有做了什麼讓阿嬤不開心啊？」娜娜嚇到跟他說：「先生，我明白了！我以後不敢了！」

　　我對於他善用道理與寓言的方式與人相處，真心崇拜！

　　小任：父親、外籍看護、貓咪與我組成一個家，感覺很奇妙但這就是現代社會的一個縮影。我真的很感謝有外籍看護來幫忙照顧我父親，沒有她們，我覺得很多家庭都會很慘！娜娜叫你再來家裡吃飯啊！你不是一直誇講她菜做得好吃嗎？

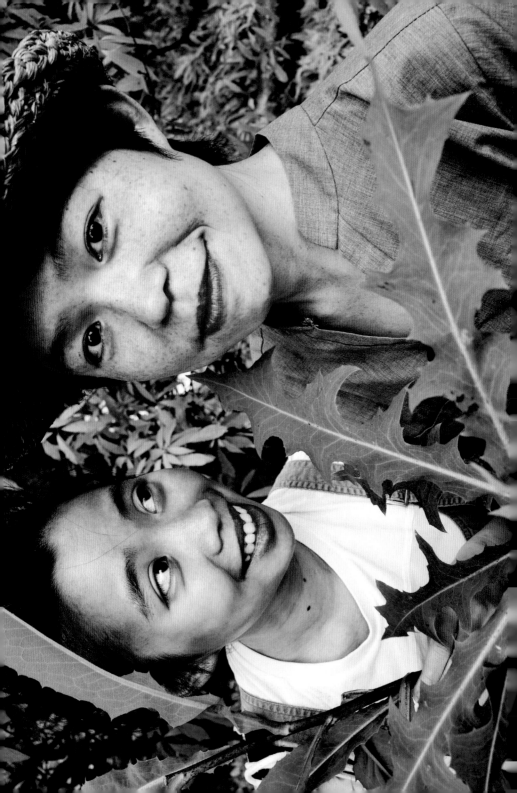

二〇一九 新竹 麻布 山林

二〇〇九年認識林芝宇的時候,她還是個傻傻的設計助理,每天到處跟她老闆四處遊玩,吃香喝辣比較像是她們公司平常的正事。再次見面,我則是被她「雜草稍慢」的演講深深吸引,我覺得她長大了,認真了、堅強了,放慢了、知足了,跟印象中那位天真無邪不知道在做什麼的少女完全不同。演講完,她帶領大家走向自然及隱藏路邊的角落,以雜草為土地孕育的配方,煮一鍋真正生活的茶。天曉得這幾年來她是怎麼流浪?怎麼鍛鍊?我相信是她的採集,療癒了自己同時也找到彼此。她還以雜草為筆,寫下一封封給女友的情書,我不只是感動而已。這些總是被忽視與從不被親近的雜草,都是獨一無二的寶藏啊!

林芝宇:親愛的賴公主瑋婷迷人之處 part 2
喜歡對我扮鬼臉,總是在人家需要幫忙時不幫忙。
睡覺時會流口水、洗澡時會和我視訊,只有我。
看著水族館的魚呆笑。鬥雞眼可以分很開。
時而安靜,時而吵鬧、時而溫柔,倔寵不饒人,傲嬌第一名。
平常每日和我視訊,每天嗯嗯愛愛撒嬌。
喜歡舔我的臉,笑聲是派大星。容易害羞在我面前,愛人褒。
為了讓我專心寫計畫,就連訊息也不傳。
會把我介紹給重要的朋友。
雖然覺得煩,還是特別和我解釋我們的問題。
為了和我一起生活而想多賺一些錢。
當面嫌棄我,背地稱讚我。
很開心成為雜草稍慢的核心,開始對環境生態有意識。
開始會多感覺自己的身體,照顧自己。
練習輕斷食,也會和我分享大餐。
欽此 宇宙無敵帥的林芝宇

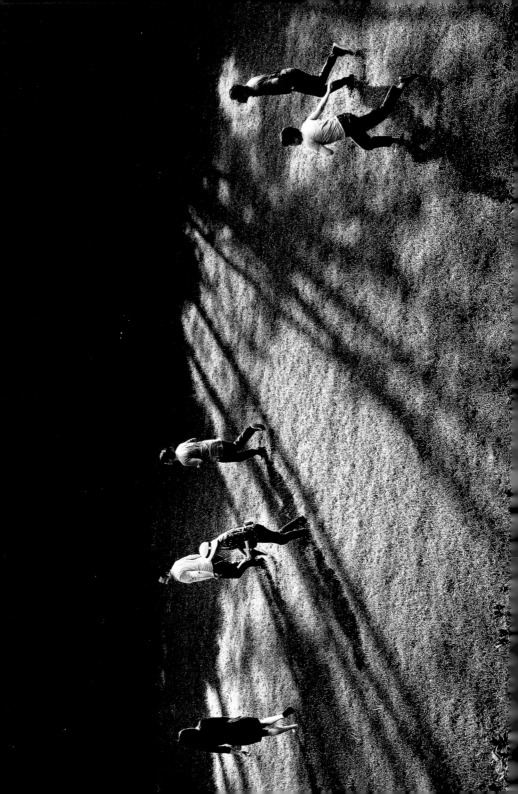

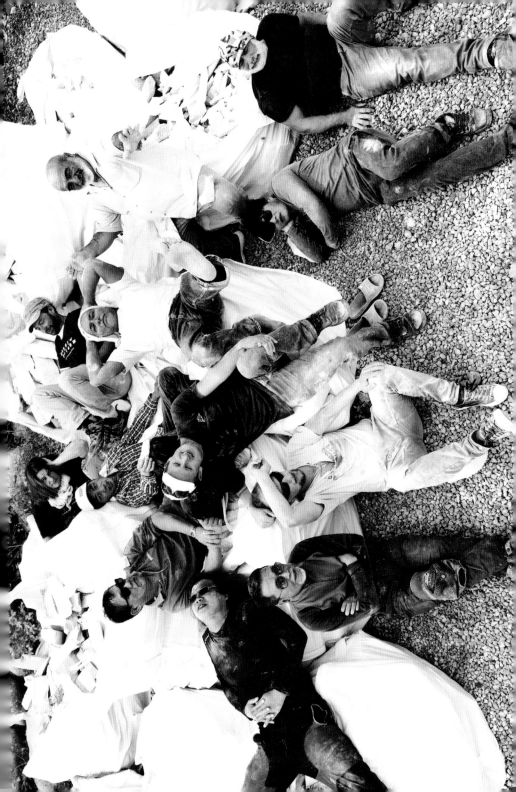

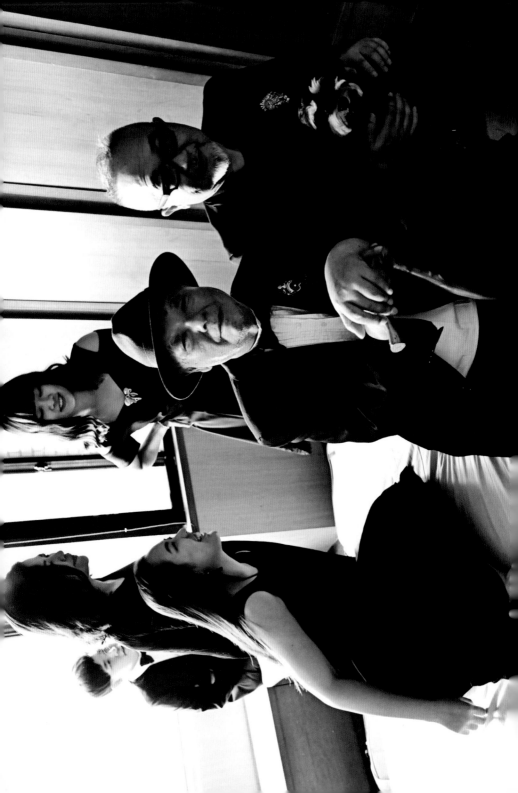

　　第一次跟Joan見面時，她說很多年前念書的時候聽過我在中部某大學演講，我心裡想說她年紀是有多小啊？她還那麼年輕，就承接由阿公傳下來的黃金與珠寶公司，在她父親敏聰是第三代，敏聰爸爸可真勇敢。她跟父親有著共同的特點，只要跟我提到與阿公有過的爭執，眼淚都會一直流。Joan是女孩我可以理解，但她事業有成的父親，已經滿頭白髮的中年大叔在極度父權家庭長大下，仍保有對父親那代的敬畏與崇拜，他的眼淚讓我深深感動。

　　長大後多數的父子關係，總有著微妙的矛盾與尷尬，這點很難解。在日據時代出生的阿公早年批菜賣菜但總被人趕來趕去，為了養活一家人，於是跑去埔墘打黃金，發誓將來一定要擁有自己的店面。用厚實雙手撐起這個家的阿公，堅毅與誓不低頭個性，一輩子都努力著讓下一輩孩子們得到保護。但Joan說常常覺得阿公的話很難理解，他總是用過度保護的方式要她保有女孩子的規矩與傳統，可是時代一直在變啊，就像阿公管教父親一樣！Joan也記得阿公幾年前曾對她說妳小時候好乖的，我跟阿嬤都會常帶著妳出去玩，可是有一天我就覺得忽然聽不懂妳講的話了……於是我們總是在爭吵。

　　其實看在我這外人的眼裡她、父親與阿公三個人的個性根本一個樣，倔將不服輸，總是想要挑戰對方極限卻又彼此深深吸引。傳承一個家族使命有多不容易，光是要聽得懂對方的語言往往就需要花二十個年頭。後來，我建議她們新的珠寶廣告由她們一家三代親自上陣，就像當年阿公帶家族臣民，拿著泛黃的金子手繪本同人要不要打黃金一樣，而場景我選在她們年底即將要搬遷的老家。原本她們還嚷嚷著阿公聽到後又大發雷霆，一家無法勝任及房子大亂等等理由，但我告訴Joan，阿公這輩子最寵愛的老婆會在天堂保佑妳們順利的，這個家有著彼此最美好的記憶，也要讓阿嬤有參與感啊，對我來說，看著她們一家無可替代的相處，相互折磨卻又無比幸福的內心，早就超越了那些閃閃發光價值上百上千萬的珠寶，而能夠彼此理解，就是傳承最強大的力量，最難但也最珍貴的地方。

Joan：上次有人拿早期黃金塊來說要打黃金，我阿公一眼就看出是他年輕時候打的耶，因為上面有他刻的竹子記號，阿公說竹子有著清廉的象徵。

敏聰：拍照那天阿公其實很開心，這是做得最好的一件事！

美惠：我覺得我的小孩都好棒！誰生的啊！敏聰愛美惠，我也覺得可以成為一個品牌呢！

妹妹：我昨天才跟Joan大吵說我不想在家裡的珠寶公司上班了！很煩！

弟弟：後來我出門上班你們有來我房間拍照嗎？為什麼我電腦銀幕裂了？

阿公：小孫子小狗不要逗他們拍啦！他們不拍就不要拍啊，一直叫他們來幹嘛！

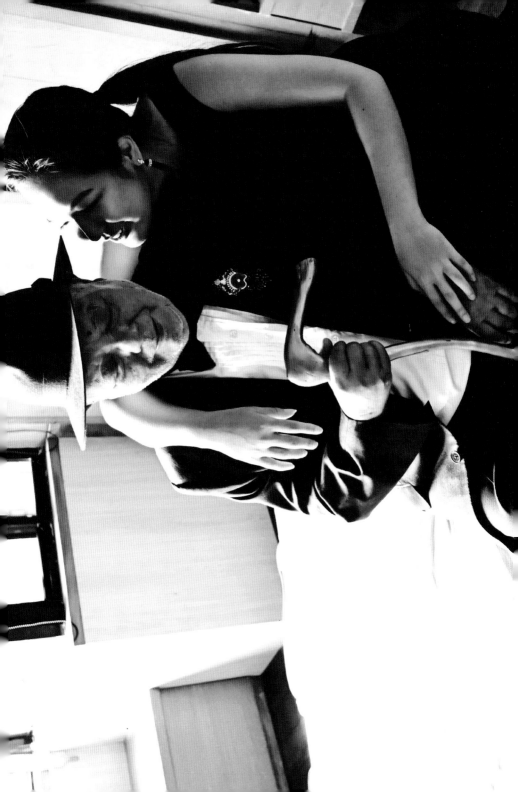

二〇一九宜蘭

　　要找到身心靈契合的伴侶有多不容易，很開心他們在中年時終於找到了彼此。也羨慕他們對於美的渴望，並且攜手用愛火燒出一個個陶藝作品。但我更愛Sun哥的廚藝，他料理的海鮮大餐，比我在任何餐廳吃到的都更入味。問他們平常最愛做什麼，婉萍說他們兩人最常就是待在床上，在床上能做的事可多了，同時彼此都滿意呢，要我別小看輕薇她！對於那個當年和我一起長大並且被我從自強隧道趕下車的青梅竹馬倪婉萍，陪著她歷經失敗的婚姻後再度得到幸福，終於不用獨自一個人吃著年夜飯，我應該是除了她大姐外最開心的家人。

　　Sun哥：開車經過你家但燈沒亮可能不在家吧，你瓷器的裂縫我用金繕修補好了，我再寄給你。
　　婉萍：你再隨便污衊我，我會告你！

在清邁和朋友各選了一幅當地畫家的油畫回家。Eric選的是一棵黑白的樹，我則選了皇室人像畫。雖然消費買人物畫放家裡會不會唐突與有點驚嚇，但實在是覺得好看就沒想太多。回台北後把畫拍給幾個朋友看，大家的反應都是好看，但放在家裡會很像鬼屋裡的油畫，感覺就是叫我快放棄它！著實我也費了好一番工夫，才把它決定放在窗邊有光有植物的位置，而這一區我一直覺得很風放了不少雜貨，但擺上去後反而順眼了，儘管心裡還是一直記得朋友們關於恐懼的留言。

一天沒預警的，鄰居史黛拉突然帶了她表哥上門聊天，她表哥可是演藝圈最多人找他看風水的何大師呢，從沒正式認識但久聞大名。只見何大師像許久未見的老友般環顧我家。他說喜歡我這兒的環境很舒服，磁場不錯！至於那幅清邁的畫他覺得沒問題啊！我選的位置很合適。何大師說：「我見過的鬼可能比人都還多，有些人比鬼還可怕！」沒錯，有時候我內心的恐懼來自於自己對未知的領域的不安，不認識自己，無法與自己和平相處那才是最可怕的一件事！

Eric：你可不可以不要放我們游泳池青蛙腿的照片⋯⋯
Tony：在泳池體驗了當明星拍照被水嗆的辛苦，但為什麼最後照片裡沒有我？

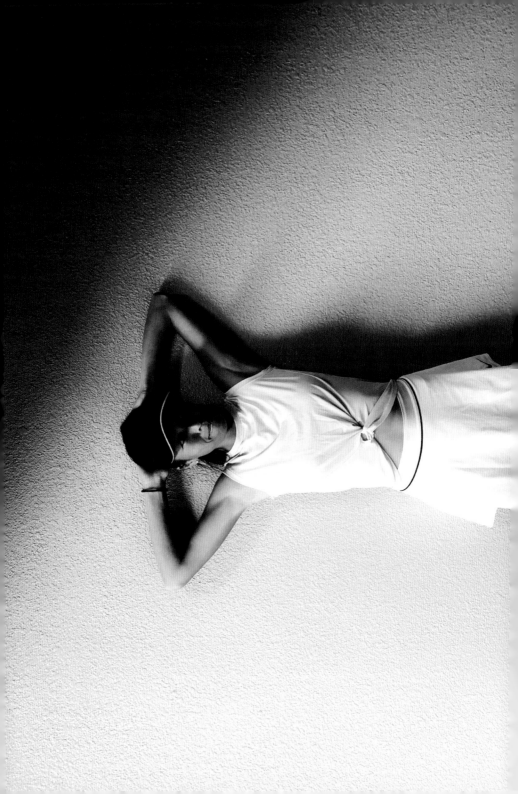

到了比賽現場，淑薇才發現網球鞋遺忘在飯店房間，好在廣島的工作人員無比迅速地將比賽鞋在登場前送抵。熱身時，年輕的弟弟震安一直跟不上姊姊淑薇的節奏，讓她直對我勝叨說現在年輕人怎麼如此不積極，當年要是這樣，她早就被父親打到不知道哪去。我一直笑她跟她同期的選手幾乎都退休了，仍在場上而年齡比她大的只剩大小威廉斯姐妹，她倒是開心的說既能保持身材又能環遊世界還可以賺點錢多好，榮耀與孤單，她看得很淡也習慣了。

準備上場的前幾分鐘，她忽然又嚷著肚子不舒服，我想是炎熱的天氣與自我期許的壓力吧。賽前一刻，當其他年輕選手愉快的聊天同時，她一邊賣力的拉著彈力繩放鬆身體，一邊念著陪練弟弟鎮安要保持專注，不要影響她出賽。而同時間，我跟她也發現登場前的光線好美，趕緊拍了一張照。出賽前幾分鐘她真的好忙，忙到沒時間填飽肚子，因為上一場賽事哈薩克選手打到中途傷退壓縮了她的用餐時間，我心裡出現一些不安的兆頭。後來那場她極辛苦的拿下生涯單打第五百勝，她說賽末點發球的同時，大腿一直顫抖，眼看差不多就要抽筋了！

謝淑薇：（中央球場，比賽進行中她遠遠地看向我說）David─你的來賓證反光射到我眼睛了啦！我打這麼爛，你還在給我一直看手機！

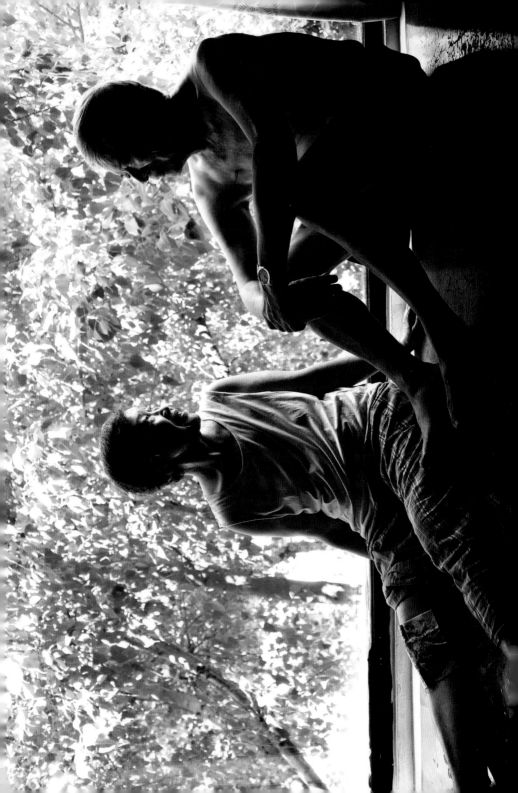

二〇一九台北

　　我媽這幾年膝蓋不好，常常走路扭到受傷，所以下樓梯時候盡可能用倒退嚕的方式，聽說這樣膝蓋的壓力會比較小，也不知道這是哪裡聽來的方式。而她每天要爬上爬下老公寓三層樓，我覺得上了年紀盡可能要住愈低樓層愈好，尤其又是在沒電梯的老建築。所以我一直鼓吹家裡搬到二樓住，當然減輕膝蓋對爬樓梯的負擔是最重要的原因之一。但我爸一直不肯搬到樓下去住，他認為樓下公寓租出去才會有收入，為此我和他常常爭執。後來我跟他說，現在時機不好，房屋店面要租出去有一定難度，何況，你們一直省吃儉用捨不得對自己好，錢留下來要幹嘛，要多享受才是人生啊！後來，我爸還是認為可以再等等，真的看沒人租再說。那陣子我心裡常常祈禱樓下房子沒有人要租，這樣我媽搬到樓下後才不用走那麼多樓梯。

　　過了不太景氣的一年六個月，真的沒遇到合適的人來租房，我爸終於心軟，願意將樓下房屋重新裝修，改為更適合居住的新家。以前超愛看日本「全能住宅改造王」的節目，這下我也可以發揮對新家設計藍圖的期盼與想像了。重新裝修的這段時間，我明顯感受全家人對新家的渴望與熱情參與，一日比一日更投入，雖然偶爾大家對設計的想法還是會意見不合。現在房屋裝修好了，我爸媽很滿意自己年輕時所買的這間新的老公寓，他們最愛坐在滿是綠意的客廳，告訴我他們年輕時候的眼光真好，選在這塊福地撫養我們長大！滿分！

　　陳爸：你看這兩年房屋沒租出去損失好多，你們小孩要會想，要節省一點。

　　陳媽：那個浴缸空間我要大一點的，我每天都要泡澡喔！

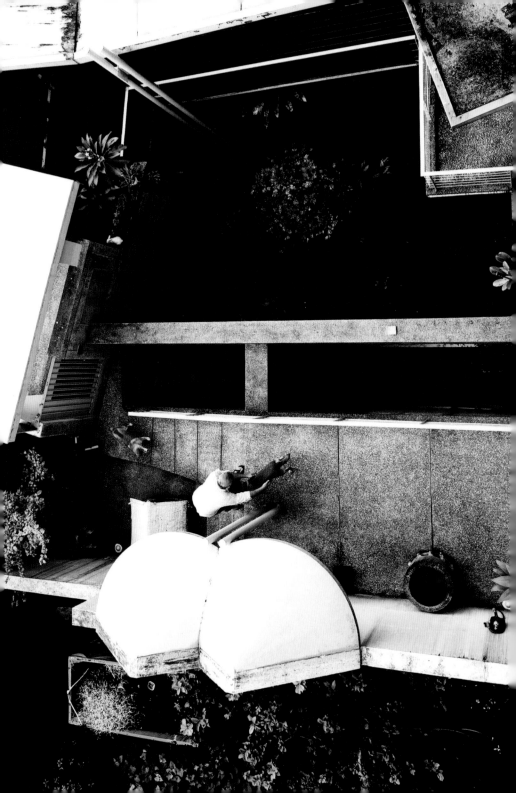

養了十多年的柴犬Happy，換算人類的歲數也應該有近一百歲了。他耳朵聽不見，有輕微的中風，所以頭老是歪一邊，眼睛有點白內臟看不清楚，後腿也不是太有力量，但可能山上空氣好吧，以他的歲數，出去蹓躂時還能夠小跑個幾公尺，算挺強健的。另外一隻十來歲的混拉布拉多犬Kiro，九月的時候，Victor在他身上摸到長了幾顆疑似腫瘤的東西，拉布拉多是最容易長腫瘤的犬種，幾年前他的哥哥Kuro也是這樣。未來一直來，太陽仍舊照常升起，我們靜靜的、平和的迎接秋天的日初，並沒有多說什麼。

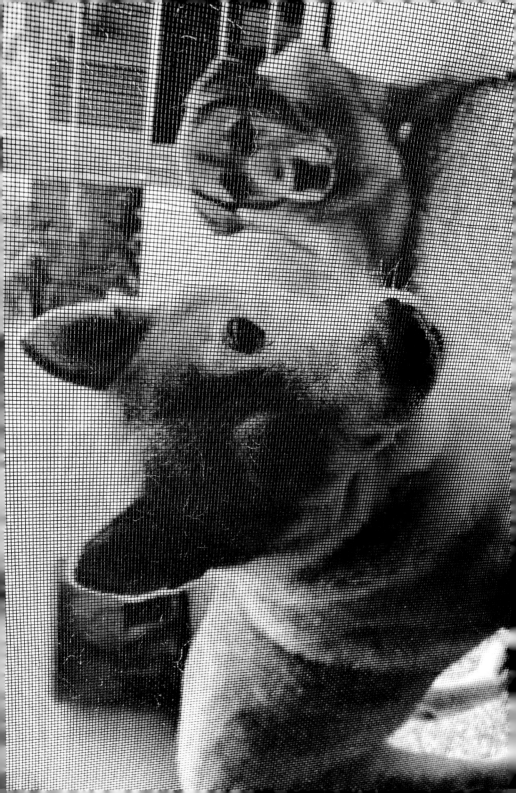

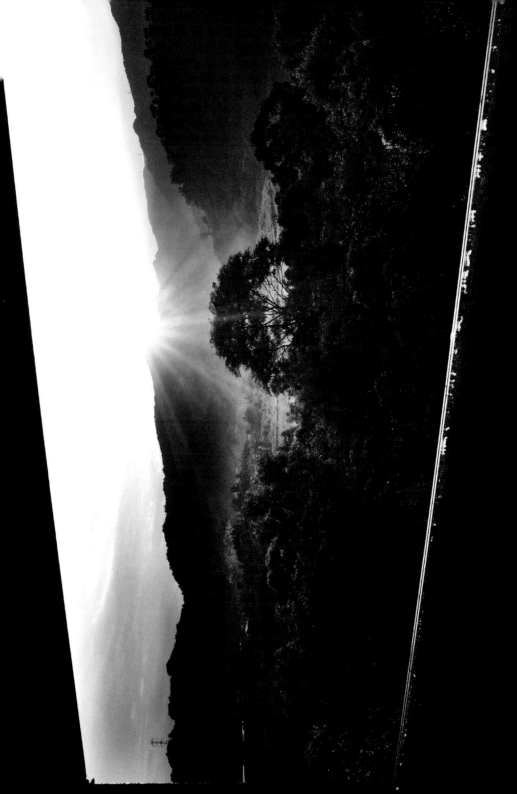

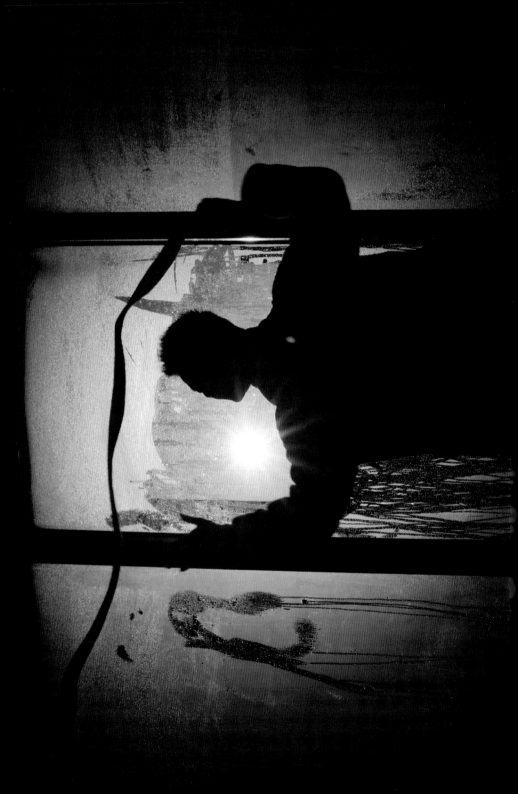

陳建維

　　知名攝影師，累積超過二十年攝影經驗，擅長捕捉動態人物真實的一面。拍過謝金燕、郭富城、李宗盛、劉若英、五月天、楊丞琳、李玟、胡德夫、巴奈、金鋼狼……等知名藝人。李宗盛形容：「他拍照比較像是單純地喜歡這件事，好像並沒有想讓作品的表達最終累積成一個自己。他比較像是在等待一個好的作品，而不是去創造一個好的作品。他總是沒有很用力。」二〇一三年出版攝影集《原來我不是攝影師》，並舉辦同名攝影展。

POPULAR 0034

已讀‧回嗚？──一一七封攝影往復對話‧是孤單也是狂歡

作者／攝影──陳建維
資深主編──謝鑫佑
校　　對──陳建維　謝鑫佑
美術設計──蔡南昇　金彥良

編輯總監──蘇清霖
董事長──趙政岷
出版者──時報文化出版企業股份有限公司
一〇八〇一九台北市和平西路三段二四〇號四樓
發行專線─（〇二）二三〇六六八四二
讀者服務專線─〇八〇〇二三一七〇五
（〇二）二三〇四七一〇三
讀者服務傳真─（〇二）二三〇四六八五八
郵撥─一九三四四七二四時報文化出版公司
信箱─10899臺北華江橋郵局第99信箱
時報悅讀網──http://www.readingtimes.com.tw
法律顧問──理律法律事務所　陳長文律師、李念祖律師
印刷──詠豐印刷有限公司
初版一刷──二〇一九年十二月二十日
初版二刷──二〇二〇年三月二十日
定價──新台幣四九元
（缺頁或破損的書，請寄回更換）

已讀‧回嗚？──一一七封攝影往復對話‧是孤單也是狂歡／陳建
維攝影.文字.─ 初版.─ 臺北市：時報文化，2019.12
328面；14.8X21公分
ISBN 978-957-13-8021-6(平裝)

1.攝影集

958.33　　　　　　　　　　　　　　　　108018676

ISBN 978-957-13-8021-6
Printed in Taiwan